U0085349

音樂人生

黃友棣 著　　東大圖書公司 印行

© 音　樂　人　生

著作人	黃友棣
發行人	劉仲文
著作財產權人	東大圖書股份有限公司 臺北市復興北路三八
發行所	東大圖書股份有限公司 地　址／臺北市復興北 郵　撥／〇一〇七一七五
印刷所	東大圖書股份有限公司
總經銷	三民書局股份有限公司
門市部	復北店／臺北市復興北路三八 重南店／臺北市重慶南路一段六
初　版	中華民國六十四年六月
四　版	中華民國八十三年八月
編　號	E 91009

基本定價　肆元肆角肆分

行政院新聞局登記證局版臺業字第〇一九七號
著作權執照臺內著字第七八〇三號

ISBN 957-19-0797-7 (平裝)

音樂乃爲充實生活而存在，

我們所需要的是「生活的音樂」；

我們乃爲發揚音樂而努力，

我們所過着的是「音樂的生活」。

大曲樂羣歌

贈黃友棣先生

何志浩

夏日，讀黃友棣先生近著「音樂人生」，初不覺涼於心，既而沸於血。臨風綴語，遠貽香江，並名之曰「大曲樂羣歌」；不卜黃先生亦能擊節而高歌之乎。

豈欲乘風獨作神仙侶，今是山河破碎同在莒。

豈欲扁舟重訪武陵溪，奈何源盡林窮路已迷。

豈欲隻身漂泊居荒島，怎禁斜陽處處憐芳草。

豈欲太空漫步覓奇觀，又恐瓊樓高處不勝寒。

啊啊！啊啊！

既不能遺世而獨立，亦不能銷聲而匿跡。

既不能彈鋏而依人，亦不能絕裾而去國。

寧負重而不辭，寧忍辱而有爲。

寧叢謗而少辯，寧孤往而奚疑。

毋庸依風附雅，何用聯盟結社。

雖無心於出羣之鶴，亦不逞於害羣之馬。

望瀛海而登高山，勸杯酒而登陽關。

送浮雲冉冉以西往，迎飛雁翩翩其復還。

感慨悲歌離合，忘懷榮辱通塞。

時擊鏗鏘之聲，閒振淋漓之筆。

奏雅樂以寄退思，播清音以慰相知。

無慮川原阻隔，無間古今公私。

我愛人生，我愛音樂。

音樂人生，人生音樂。

感情是音樂的靈魂，音樂是道德的嘉音。

將以和諧之聲化戾氣，顧廣藝術之宮聚羣英。

天蒼蒼，海茫茫，神相接，意難忘。

但覺萬象爲賓客，羅列我身旁。

但覺萬籟如絃管，匯成大樂章。

音樂人生

（音樂生活散記）

目　次

一 海灘檢貝 （代序）

在海灘上，一羣孩子忙著檢貝殼，每人都認為自己所檢到的貝殼最美。事實上，只要肯動手去檢，連那最笨的孩子，都必有所獲。然而，最美的貝殼，卻不是檢貝者所製成；人們狂妄地以造物者自居，豈非笑話！「佳句本天成，妙手偶得之」；孩子們從造物者手裡，取得美麗的貝殼，又怎值得自居創造之功呢？

以前，我見過一位音樂系的學生，作了一段自認為滿意的小曲，為衆人試唱。忽然發覺到，這原是一首名曲中的片段。只因愛之彌深，不覺誤為自己所作；這真是「空空妙手」的收穫了。

凡有此經驗的作者，對於自己的作品，都抱有戰戰兢兢的態度。自己辛辛苦苦所尋找到的材料，其價值還是珍寶還是廢物？到底是珍寶還是廢物？實在不敢妄自評定。

我曾見到一個小孩，他在沙灘玩耍，檢到一顆發亮的晶體，認為是寶石；歡天喜地，奔走相告，舉家慶祝，人人羨慕。只有那賣汽水的小販心裡明白，那顆所謂寶石，乃是前天打破汽水瓶所遺下的玻璃粒。明白了這個事實，真的檢到鑽石的人，也就會冷靜地自問：這真是鑽石嗎？這

一種冷靜態度，給人帶來謙遜的德性。

藝術創作，實在只是憑了空空妙手，從神明境中的無字天書裡，偷得一鱗片爪，好讓衆人藉此而窺見神明境界的壯麗。作者只是做個媒介而已，有何值得自豪之處？

拉斯巴克（Oscar Rasbach）作曲的一首歌「樹」，基爾密（Joyce Kilmer）所作的詞句，寫得很好；最後兩句說：「像我這樣的傻瓜，可以作出許多讚美大樹的詩篇；但，只有上帝纔能創造出一棵樹」。

任何一位藝術工作者，一旦看到那無窮的境界，認識了自己能力的限度，就必然不會愚蠢到失掉謙遜的習慣。他會發現到，自己終生勤勞，只不過在海灘檢取貝殼，從神明境界裡，偷取片段，獻與衆人分享而已。這是盡我本份，並非什麼了不起的成就。

「音樂人生」是我的音樂生活散記；各篇短文，乃是一些海灘檢貝的紀錄，與「音樂創作散記」爲姊妹篇。此冊內容，側重音樂生活，（包括創作與教學，敬業與樂羣的生活），其中的喜悅與憂傷，可能也是每一位音樂同仁所共有。謹獻給愛樂的朋友們，願與共勉。

一九七五年一月 誌於珠海書院

二　欣賞音樂的態度

我們所生活的時代，乃是「酒神的世紀」。

德國哲學家尼采，把藝術思想分爲兩種，用希臘的兩位神爲代表；就是「愛神型」與「酒神型」。

「愛神型」的特點是：結構精美，態度溫和，有條不紊；側重和諧而兼用對比。

「酒神型」的特點是：熱情洋溢，快樂瘋狂，富爆炸性；刻意創新而偏愛破壞。

這兩種型，形成了藝術創作的兩大主流：古典派與浪漫派。無論任何年代，此兩派都同時並存；相尅而又相生，互不相容而又互相補益。到了我們現在的世紀，藝術卻給酒神所支配了！

音樂藝術到了二十世紀初葉，忽然同時朝着許多方面，分道揚鑣，各自發展。它們是：多調音樂，無調音樂，混合節奏的音樂，不協和絃的音樂，地方色彩的音樂，噪音混雜的音樂，微分

音程的音樂，電子機械的音樂……它們互相排斥，積不相容。於是，舊的世界一下子毀壞了，新的世界卻未建成；多悲慘的年代！

這種混亂狀態，使愛樂的人們，突然失去了憑依，一時感到手足無措。而各派的作曲者，更把作品弄得日趨複雜，使聽者瞠目結舌，無法追隨。到頭來，聽眾們索性放棄了尋求瞭解之路，只想找尋一些趣味的，刺激的音樂，以抒心胸的鬱悶。

老實說，一般人欣賞音樂，乃是希望獲得心靈上的享受。他們並無意在享受之前或欣賞之際，做太多研究的工作。內容複雜的樂曲，必待細心研究分析，乃能欣賞。這就有如拿到麵粉，而不是拿到立刻可以吃的點心；實在嫌其費時失事了！一般人所要求的，是一聽就懂，老幼咸宜的樂曲。到了明天，他們可能厭倦了；於是，順手拋棄，不愁沒有新曲上市。流行曲之興盛，與此最有關係。

為了迎合衆人的需求，就有不少怪聲怪氣的音樂作品應市。這種專以刺激感官享受的作品，無疑是夜總滙的產品。我們不能說它們都是淺薄之作；實在，其中亦有很精巧的藝術作品。不過，總是偏於感官的享受，情感的發洩，充滿了酒神的瘋狂力量。許多衞道之士，每聽到這類音樂作品，輒爲之疾首痛心，不勝慨嘆。

從藝術教育的立場看，這類音樂，實在亦有其用處。青年人是好動的，他們宛如強健的小馬，常常歡喜在草坪上打滾。這類音樂正適合此種場合的用途。但把這種音樂充塞於任何時間與

任何地點，乃是嚴重的錯誤。酒，是有其可愛之處；但不擇時地的牛飲，卻是最惹人厭之事。

在材料紛紜的情況裡，我們如何享受音樂？

音樂會的節目中，通常總可以看到兩類材料：一類是人人熟識的古典名曲，另一類則是新派風格的現代作品。我們必須曉得如何去欣賞它們，以獲得愉快的音樂生活。

欣賞已熟識的古典名曲，宛如會晤心儀已久的長者；該領悟其智慧與感情的結合。好比欣賞電影的文藝片；精緻的結構，深刻的表情，常使我們受到感動。

欣賞新風格的現代作品，宛如結識朝氣蓬勃的青年；該體察其幻想與色彩的調和。好比欣賞電影的動作片；新奇的招式，巧妙的佈局，常使我們為之絕倒。

對於古典作品，有些已聽過不少次數了；何以我們仍然如此愛聽？諺云，「好曲不厭百回聽」，到底，原因何在？實在說來，只因我們能用創作的精神去欣賞，所以愈聽愈發覺到其中的精美。從古到今，人們仰看天上的月亮和星星，看了幾千年，仍然覺得其美絕倫，就是由於能用創作的精神去看。我們若能常用創作的精神去欣賞任何藝術作品，則真是一生受用不盡了。

對於現代作品，無論其為創作的新曲，或者運用現代手法去改編，去演奏的古典名曲，都必有其獨到的表現力。我們應該摒除成見，虛心靜賞；然後可以被帶到一個新鮮的音樂境界去。

我們要緊記，欣賞音樂，乃是為了享受音樂；不必捱苦受難地去聽，也不宜用苛刻的批評態度去聽。唯其要享受音樂之美，「自己吃不下的東西，該讓給別人去吃」，不必強迫自己把整隻烏龜連殼吞下。至於不用苛刻的批評態度，乃是避免自尋煩惱的好辦法。例如，精於烹調技術的食客，常是處處捱餓的笨人。如果他能放棄尖刻的批評態度，則立刻可以使生活變為愉快。遇到劣等烹調，認為常見之事，加以原諒，用不著生氣。遇到稍為可口的食品，便即引以為慰，該對自己說：「這不算太壞，真幸運」！遇到水準較佳的食品，認為意外收穫，為自己的好運而欣慰。能用這樣的態度去欣賞音樂，必然可以使自己常沐浴於快樂的氣氛中；這是卻病延年的最佳辦法。

愛樂的人們，有偏愛古典作品，也有偏愛新派作品。這實在不必爭辯。我們要拋棄成見，放寬心情，盡情去享受美的音樂。正如我們用餐，實在不必堅持己見；無論是中餐、西餐，上海菜、四川菜、潮州菜、廣州菜，只要可口，都一律欣賞。在日常生活之中，不必只限於與老朋友敍晤，也該有時間與新朋友談天。不必勉強新朋友遷就自己的習慣，卻該使自己適應新朋友的趣味。能夠如此，生活內容，必可更為豐富；非但能夠卻病延年，且可青春常駐。對於新朋友，也許未能一見鍾情；但經過瞭解之後，可能愈覺可愛。——聽新派音樂作品，正是如此。能夠懂得如何享受音樂，就必然可以使自己「生活音樂化」，從而達到「藝術化的人生」。

三　中國音樂的傳統精神

音樂是有之於內而表之於外的有聲思想，因此，音樂不能沒有個性，更不能沒有民族性。一個民族的音樂，絕對不能拋棄祖先留下的優秀傳統精神；這種源遠流長的傳統精神，非但能使我國音樂生色，且能使世界音樂更增瑰麗。

中國文化的傳統精神，可借梁寒操先生的兩段歌詞說明之：（見「中華大合唱」第一章「中華民族之頌」）

思以中庸爲軌範，道以仁義爲紀綱。

明德新民止至善，精微廣大森開張。

外王內聖合天人，大同是志風決決。

以仁爲本天爲宗，長崇文德輕武功。

淳風奕代播四鄰，古今萬國誰能同。

劫難逢凶皆化吉，永茂常青如老松。

既明中國文化的傳統精神，便可瞭解中國音樂所應具有的特質。今分三項以說明之：

(1) 順應自然——在生活中歌頌和諧與愛

中國儒家思想，以人性爲本；使人順應自然，修德向善，不必借助宗教神權。老子與莊子，也同樣主張順應自然；但其觀點，與孔子的觀點大有差別。

老子主張「返樸歸眞」，要人人常如「嬰兒」之無邪，世界就可以達到「無爲而治」的境界。莊子主張「絕聖棄智」，人人成爲「眞人」，生活在「逍遙世界」之中。

老子、莊子、理想很高。在現實的社會中，老子、莊子的理想，只能使到人人避世，遁跡深山；並無助益於社會。

孔子的理想，要使每個人「克己復禮」；不是要做「嬰兒」，也不是要做「眞人」，而是做一個「仁者」，「君子」。「嬰兒」是無知無識，「眞人」是不食人間烟火；兩者都不切實際。

「仁者」，「君子」，則並非遁跡深山，卻是入世做事，有爲有守，立己立人；有積極完美的人格，與時代並進。不是離羣修煉，要自己成仙；而是深入民間，爲大衆服務。

西方學者的道德學說，常依附宗教而不能獨立；但中國學者則能脫離宗教而獨立。德國哲學

家康德，在其所著「純理性批判」書中，已推翻了上帝的存在；但在其所著的「實踐理性批判」書中，又再承認上帝之存在。他認爲，「如果沒有上帝，則一般人的道德觀念，就失去強迫效力。」只有中國孔子的學說，以人性爲基礎，由良心出發，每個人自發自動，成爲完人，不須仰仗神權之力，去強迫爲善。

由此觀之，中國的音樂，乃是愛生活的音樂——歌頌自然，歌頌和諧與愛。這種生活音樂，可以與各種宗教音樂互相融和而不衝突。這是其他國家所沒有的。

因爲順應自然，以人性爲本，所以對於民間的戀歌，絕不排斥。孔子正樂，詩三百篇，皆是民間戀歌，並且讚美它們「思無邪」。可惜後來的儒者，只談義理，離開了音樂去談音樂之美，遂使音樂脫離了生活，變成虛有其表的形式音樂；這實在是一大憾事。（詳見「中國音樂思想批判」）

歷代變革，民國以後，也曾有過多次「打倒孔家店」的運動。但，要打倒的，並非孔子學說本身，而是被歪曲了的孔子學說。因爲孔子學說以「人性」爲基礎，唯有那些沒有人性的人，才會去攻擊它。

因此，除了那些由歪曲理論所造成的虛偽音樂之外，一切對實際生活有所貢獻的音樂，都是我們所要倡用的音樂。根據中國文化的傳統精神，中國音樂爲充實生活而存在；中國音樂是生活的音樂。

(2) 偏尚倫理——重視音樂的教育效能

孔子所說的「仁」，乃是道德的泉源，這不是宗教的教條，不是政治學說，而是根據古哲（堯、舜、禹、湯、文、武、周公）的固有思想，集其大成，實為我國智慧的結晶。孔子所說：「仁者，人也，親親為大」。親親就是由己及人，由近及遠，由親及疏，以次擴大，由個人而及於社會、國家、天下。在不同場合，不同情況之中，就產生不同的行為準則；倫理道德體系，因此形成。

倫理道德，並照顧及雙方或多方的因素，絕非片面的義務或權利；故君臣有義，父子有親，兄弟有愛，夫婦有別，朋友有信。君事臣以禮，臣事君以忠，父慈子孝，兄友弟恭，夫婦相敬，朋友以信。這種以仁為本的社會關係，較神權統治，尤勝一籌。倘若沒有倫理道德體系為基礎，一切公共關係，只是徒具形式。難怪近年來，西方國家對我國的倫理觀念，日益重視了。楊子的「為我」，是墨子的「兼愛」，是「愛無差等」；理想雖高，但不能立刻可以達到。楊子的「為我」，是「拔一毛以利天下而不為」；這是絕頂自私，不足以與人共處。只有孔子的倫理思想，實踐起來，易於收效。

由於這種倫理思想，樂律之內，亦有親疏遠近的關係；變化無窮而調性明朗，絕不含糊。中

國的音階，不獨是五聲音階，而且擴大成為七聲的調式。音樂以和諧為主體，而不是以不協和為主體。樂曲之內，並非避去那些不協和絃；只是用它為光暗對比而出現，恰似戲劇中的丑角，只為襯托正角而存在。不協和絃之解決，是融洽與協調，卻不是仇恨與鬪爭。

偏尚倫理的文化，重視音樂的教育效能，所以音樂被重視，被用為教育的工具。用音樂之力，移風易俗；用音樂以修養德性，以音樂鼓舞人心，捍衞國家。凡此種種，皆是提倡實踐的音樂，而不是空談的音樂。為了普及音樂，故有「大樂必易」的原則；這是傑出的樂教原則。只是後來的學者，徒尚空談，辜負了孔子原來的意旨，實為憾事！

(3)　修德為重——音樂是由內而外的心聲

我國儒家對音樂的看法，認為「樂以彰德」，只有由內心表達出來的音樂，然後是最好的音樂。

孔子讚美「無聲之樂」；因為這是內心的音樂，是音樂的最高境界。孔子所說的「三無」，便是「無聲之樂，無體之禮，無服之喪」；這是說明禮樂之本，在於內心的仁者之情，而不在表面的形式與聲音。「人而不仁，如樂何」；「樂云樂云，鐘鼓云乎哉」！這些都是卓越的見解。

下列一段，記載孔子從師襄子學習奏琴的軼事，可供我們反省：

孔子學鼓琴，師襄子十日不進。師襄子曰：「可以益矣」。（註，琴師所說，是指孔子學得已經很好，可以更學別些樂曲了。）孔子曰：「丘已習其曲矣，未得其數也」。有間，曰：「已習其數，可以益矣」。孔子曰：「丘未得其志也」。有間，曰：「已習其志，可以益矣」。孔子曰：「丘未得其為人也」。

這段記載，說明孔子習琴，學了樂曲，還要研究曲中的律數，以及曲中的意志；並且要潛心學習作曲者的品格。如果我們曉得「樂者，德之華」的真意，就該曉得中國音樂創作所應走的道路。

許多自命為新派的作曲者，歡喜堆砌聲響以自娛，從來沒有想及自己的國家文化傳統。他們歡喜與眾不同，標奇立異，譁眾取寵。當人們聽賞有調音樂，他們便提倡無調音樂；當人們聽賞無調音樂，他們便提倡電子音樂。好比天使走到人間，覺得自己長着翅膀，威風十足；回到天堂之時，看見天使們皆有翅膀，他就設法去整容，要把翅膀砍掉。

無論是個人或國家，傳統精神是不能喪失的。我們必須堅守信仰，站穩立場；不應標奇立異，也不能毫無個性，任由外邊的浪潮捲着走。一個人如果願意否定自己與父母的血統關係，可能有人極表讚美；但讚美者的心中，必然同時藏有鄙視之意。經歷過無數患難之後，我們就會豁然大悟：我們努力保衞中國文化傳統精神，到頭來，中國文化傳統精神也在保衞着我們。

四 到底為誰作新歌？

有人認為我們的歌曲已經有很多，琳瑯滿目，美不勝收，實在用不着再作新歌了。——這是守舊派的見解。

另有人認為音樂創作，須有遠見，不應遷就現在的聽衆。他們慣說，「要為百年後的聽衆而創作」，這才是藝術的任務。——這是現代派的見解。

這兩種見解，都有錯誤之處。前者抱殘守缺，只保留過去所有；後者就於夢想，但看着遙遠未來。這都是不健全的思想。須知音樂是用以充實生活的，有創作纔有生命。但，創作必須適應現在的需要，不能只知有明天，不知有今日。明日乃是今日的纍積，將來即是今日的持續；沒有今日，那有明天？歷史的演進，有如一條長鍊，明天與昨日的兩個環，必賴今天為之連結；倘若缺了今天，則歷史的長鍊就要中斷。

一個人只想抱孫，卻忘記先養兒子，豈非大笑話？揚言為後代創作歌曲的人，實在是犯了**倒**果為因的錯誤；其愚妄之處，有類於指腹為婚的陋俗。

本來，謬然以先知者自居的人，隨處皆有；這類笑話，俯拾即是。那位手生駢指的人，大讚

其父母之具有遠見；為了給他多生了一個指頭，搓麻將時，可使其戰友們眼花撩亂，遂能穩操勝

券。那位好作奇想的太太，終日盼望生個具有三對乳房的女兒，好震驚二十年後的選美大會。那

些不顧現實生活而侈談未來音樂的作曲者，實在與這些人物犯了同樣的錯誤。

×　　×　　×

記得在一九六〇年，我尚在義大利羅馬研習調式和聲。遊客們看了幾齣歌劇，興緻勃勃，經

常與我談及創作中國新歌劇的問題。

創作中國新歌劇，這不是守舊的見解，也不是只顧遙遠未來的創作，我不應對此冷淡。但我

認為，音樂創作，更有比歌劇急需的材料；所以，新歌劇的創作，仍該押後。

當時，我提出的問題是：「誰主辦？誰演出？誰欣賞？」因為演出歌劇，設備、場所、道

具、樂隊、合唱團、舞蹈團、聲樂家、戲劇家、指揮者，都要籌備與訓練，甚至聽眾也待訓練。

如果只為一個作品演出而要興師動眾；到頭來，非但賠錢，弄得焦頭爛額，而且效果全無。

許多人看見義大利的歌劇很輝煌，羨慕不置。義大利也靠這件國寶，配合其古蹟，吸引大量

觀光的遊客。但許多人尚不曉得，義大利捧着這件齣本的國寶，實在是有苦無處訴。每年我看見

歌劇演出，雖然許多歌劇並不賣座；但「阿依達」(AIDA)「蝴蝶夫人」(MADAM BUTTERFLY)

「托斯卡」(TOSCA) 等等，遊客們例必去欣賞。既然場場滿座，當然可以賺大錢的了。我的老

師說：「不然！越多人看的歌劇便越賠錢」。何以會如此？因爲演員薪金高，添置服裝貴。賣座的歌劇，經常要添置服裝與道具，國家每年賠錢不少。吸引遊客，只是繁榮了旅遊有關的行業；歌劇則是賠本生意。

爲未來的藝術發揚，創作新歌劇，原是應做之事。期望孫兒們有輝煌的場面，未嘗不好；但更重要的，是使孫兒們的祖父祖母免受饑寒。

爲了要用音樂去充實每個人的生活，我們乃創作合用的新歌；這些歌曲，並不是爲古人而作，也不是爲後人而作。後人合用與否，乃是次要；主要的是現在的人，能在音樂生活裡，獲得身心愉快，精神振作。能把握現在，乃能創建未來。

五　普及與創新

一九七〇年香港校際音樂比賽，合唱歌曲選定為我所作的「黑霧」，（許建吾作詞），一位老朋友對我說：「能夠親眼看見自己的作品受到眾人喜愛，真是一件值得欣慰之事了」。乍聞此言，使我感慨萬千。「黑霧」作成於一九五一年。一首小曲，也要擱了二十年，纔被人樂於應用；這是令人多麼喪氣之事！試問一個人在生之日，能夠等候多少個「二十年」？誠然，作品被擱置了二十年纔被人樂於應用，仍未算得是最倒霉。不少的作家，其作品被擱置，何止二十年！更有不少佳作，被埋於黃土之下，從未得與世人見面哩！

有人說，這是因為作者眼光看得遠，走在眾人的前頭。其實，這並非作者走得快，而是眾人走得慢。一件作品完成之後，倘無教育之力協助，則羣眾實在很難有機會去認識它。他們認為現有的作品已經夠多了，何必更添新作？最極端的見解，可舉羅曼羅蘭所著的「約翰克利斯朶夫」中的一段為例：——

當少年克利斯朵夫問「難道不能編造新的歌麼？」舅舅便答他：「為什麼要編？已經各式齊備了。有為你悲哀時唱的，有為你快活時唱的，有為你倦於征途，想念遙遠的家之時唱的……這一切一切的情境而唱的歌曲都有了；為什麼還要編造呢？」克利斯朵夫的舅舅所說的一番話，足以代表一般極端保守的習性。他們只愛舊有的材料，不喜新的歌曲。

然而，沒有創作，就沒有生命。由於新作品經常被擱置一段頗長的時間，羣衆乃能樂於接受，於是造成一種錯誤的見解，以為創作者總是遠遠走在時代的前頭。「要為百年之後的聽衆作曲」，這是荒謬的見解；但，居然有人去相信它！

根據這個荒謬的見解，又產生另一種幻覺，就是以為創作者既為百年後的聽衆作曲，則作品之內，必然要有許多奇怪的東西；這些東西，令人覺其古怪，後人則習以為常了。這些作者，力求作品與別不同；於是漸漸演變成為光怪陸離，以震駭世人為能事。

創新是好的，但必須使用人人熟識的材料，去表達出人人所未識的境界；然後能夠使人樂於接受。若一開始就用了陌生的語言，結果只是脫離了生活，當然也就脫離了羣衆。

昔日耶穌為衆人講道，為甚麼常用寓言？為甚麼常說駱駝，羊羣，而不說企鵝，袋鼠？為甚麼說葡萄，橄欖，無花果，而不說荔枝，龍眼與鳳梨？這個道理很簡單，教育者必須舉出人人常見的事物，來例證人人未認識的眞理。倘若使用衆人陌生的材料，表達自己的幻想境界；到頭來，

徒然娛樂了自己，並不能與衆人共享，那就失卻藝術的本旨了。且看幾個朋友們敍談吧，他們用家鄉話談笑，樂也融融；但旁人就感到被冷落的煩惱。新派作品演奏會，就常向聽衆們散播這種煩惱。其實，新派作曲者，每人都有其自己的語言。他們各說各的，只說自己，並不關心別人。聽衆們對於這種作品，就很難產生親切感。

如果要用藝術去感染大衆，創作者必要深入羣衆之中，關心他們，瞭解他們，同情他們，然後藝術作品才可以引起親切感。這種「與衆共樂」的感情，全然不是「獨樂」所能比擬。音樂之所以具有偉大的教育力量，原因在此。我們的創作原則是「使用人人熟識的材料，去表達出人人已見慣的境界」；而新派作者所用的原則，卻是「使用人人不熟識的材料，去表達出人人所未識的境界」；難怪聽者都存有冷漠的態度。

許多人訴說，聽新派音樂作品，經常感到懊惱；因為聽完一曲，實在聽不到什麼。我要安慰他們，這乃是很正確的反應。因為訓練警犬所吹的哨子，人們的耳朵是聽不到什麼的；那又何必懊惱呢！

音樂作者必須深入羣衆。這是橫的關係，就是與同時代人的連繫；非此不能把音樂普遍開展。

音樂作者必須不忘其本。這是縱的關係，就是與古人，後人的連繫；非此不能把音樂承先啟後。

普及，是向下紮根；創新，是開花結果。根不穩健，花果何來？要音樂開好花，結好果，普及樂教工作，乃是急不容緩的事。

六　對「時代曲」的認識

流行音樂與正統音樂的爭執，由來已久；實在，已經爭執了數千年。我國古代，有俗樂與雅樂之爭；現在則有時代曲與藝術歌之爭。（註，時代曲乃是流行曲的別名。）這個紛爭的問題，乃是音樂工作者在路途上必然要遭遇到的猛虎。有些人，一遇到它就毫無抵抗地被它所噬；也有些人，卻立刻要與它厮殺一場。厮殺結果，最多只能使它負傷而逃，並不能將它殺死。平心而論，厮殺並非必要。如果我們有精密的教育設計，實在不必做武松（把它打死），而可以做玄壇（用它為座騎）。憑着虎的威力，可以造福給萬民，而不是為患於大衆。

歷代文人之排斥俗樂

我國儒家是重視樂教的。儒家以堯舜之治為政治的最高理想，故頌堯舜而貶桀紂。音樂方面則揚雅樂而斥俗樂。因為孔子曾經讚過「韶樂盡善盡美」，韶樂遂代表了治世之樂；卽是成為雅

樂的最高標準。爲了推崇雅樂，於是用了「鄭聲淫」的口號，去醜詆民間歌曲；又用「亡國之音」的口號，去攻擊流行民間的俗樂。

根據各朝代的典籍記載，凡具備下列內容之一的音樂，皆有資格被稱爲「亡國之音」：

(1)悅耳的，熱情的，具有刺激力量的音樂；

(2)偏於享樂的音樂；

(3)聲高的，悲哀的，綺麗的音樂；

(4)新奇的外來音樂，華麗的創作新曲；

(5)民間的音樂，以戀愛爲題材的歌曲。

其實，上列各項，都是有生命的音樂所不可缺少的要素。現在，我們可以看到，流行甚廣的時代曲，就常具備上列各項的內容。我們也許不歡喜聽唱時代曲，但卻不必學了昔日儒者那樣，開口就罵它是「亡國之音」。實在，這句口號，並不合理；我們不宜亂用。（關於雅俗樂之論戰，詳見臺北樂友書房出版之樂友叢書第一種「中國音樂思想批判」第二部）

時代曲的長處

時代曲當然有它的長處，然後能夠獲得衆人的愛好。我們且拋開成見，細察它到底有何長

處：

(1)熱烈的感情──快樂與悲哀，明朗地表現於歌曲之中；因此，歌曲裡充滿活力，能笑能哭，絕不痲木。這種直接表現出來的感情，使一般聽眾覺得夠爽快，夠豪放，易於感染，易於助聽者發洩心中積悶。

(2)現實的題材──時代曲的題材，經常是現實生活裡的愛和恨，愛情生活裡的歡欣與煩惱。聽者感到親切，覺得哭與笑，宛如身受。這就遠勝於那些隔靴搔癢的哲理詩歌了。

(3)口語的詞句──時代曲的歌詞，很少使用艱深的文字，也不用隱晦的典故。在淺白的詩句之中，能供給聽者以趣味的音樂境界；這是值得讚美的。加上唱者咬字清楚，易聽易懂，容易使聽者留下良好印象。

(4)活潑的節奏──歌曲之內，曲調明朗而加入活潑的節奏敲擊樂器，使聽者感到趣味盎然。節奏本身變化，就已經能夠成為一種吸引力量。一般人聽音樂，縱使不了解曲調與和聲的內容，對於活潑的節奏敲擊，也常能感到豐富的趣味。

(5)親切的曲調──時代曲裡，簡單而美麗的曲調，使人易於記憶。其中沒有難唱的音程，也很少用到複雜的半音變化。使人聽過一次，就能隨聲和唱；這乃是一種給予聽者的鼓舞力量。尤其是那些地方色彩的曲調，聽者感到倍為親切，這就容易惹人喜愛。

(6)單純的結構──應用「起承轉收」的原則，而不用繁複的變化；這是大眾化的結構。音樂

藝術的原則是「單純」(SIMPLICITY)，中國古訓也有「大樂必易」的口號；聽眾愛好精簡美麗的，多過愛好繁重宏大的作品。時代曲的單純結構，當然得到大眾的歡迎。

(7)簡化的和聲——優美的曲調，配以簡化的和聲，聽者覺其輕巧，易於親近。也有些時代曲，根本沒有使用和絃，只用不同音色的樂器，為曲調作陪襯。這樣的處理，卻使不慣欣賞和聲的人，覺得容易聽得懂。消除了聽眾的自卑心理，無形中也就是鼓舞起音樂欣賞的風氣。雖然

(8)多樣的音色——伴奏的樂器之中，使用特殊音色的節奏樂器，可以增加聽者的興趣。沒有和絃色彩之變化，但特殊的音色，趣味的節奏，就補償了和聲貧乏的弱點。特殊音色的敲擊樂器，頗似奇妙的糖菓；也許不能使人愈聽愈愛，也許禁不起久聽；但容易引人入勝，這就是它的長處。

上述各點，都是時代曲的長處；憑藉這些長處，乃帶引許多人走上愛好音樂的道路。愛好音樂之後，當然尚須學習，以增進欣賞能力。時代曲雖然不是盡善盡美，但它能吸引一般人走上「生活音樂化」的第一程。為了這個原因，樂敎工作者要感謝時代曲的助力。

時代曲有待改善之處

但，時代曲仍有許多急待改善之處；若能按步將其中弱點改善，則時代曲是值得讚美的生活音樂。

（1）該有純正的唱法——時代曲的演唱技術，二十年來，已有長足之進展；原因是，有了許多受過嚴格訓練的歌唱家，參與工作。誠然，「不學無術」，只要有優秀人才負起責任，時代曲必有傑出的成績。有時，我們仍然聽到那些怪聲怪氣，貓兒叫般的唱法。若為表現地方色彩，實在很難責怪；但該用得恰當，且應有個限度。例如，有些人喜歡吃臭皮蛋，但不應全部荼式盡是臭皮蛋。

（2）掃除過火的動作——唱歌時，該有自然的動作，不應過火。呆板而麻木的動作，當然不好；唱到�D地呼天，趴在地上，大可不必；那些與音樂無關的低級動作，更應全部掃除。也許有人認為這才算逼真，這才算切實；平心而論，這只是趣味低劣的表現。人人在每日生活之中，皆有大小便；是否必要把大小便的動作，拿到台上表演，才算逼真，才算切實？演唱的動作，應該自然，應該協助音樂表現出藝術化的氣氛；必須達到「增之一分則太多，減之一分則太少」的程度。

（3）避免俗氣的敲擊——樂曲之中，敲擊的節奏聲響，必須用得恰當。我們常聽到有些樂曲之內，敲擊樂羣，伴着歌聲，聲勢洶洶地，從頭到尾響個不停。如此伴奏，非但流於單調，而且使人萬分厭倦。該如何使敲擊「漂亮化」？這是作曲者必須小心處理的問題。能夠使敲擊節奏漂亮化的時代曲，乃是上乘的時代曲。

（4）創作進步的曲調——簡潔優美的中國風格曲調，常為聽眾所喜愛。但，還可再求進步。如

何乃能作得更加起伏悠揚的曲調？如何能使轉調有更新鮮的進行？如何使曲調與歌詞唱法配合得更貼切？凡此種種，均待作曲者努力研求，乃得好果。

那些慣例的轉調句子，腔調太過平凡了；該設法轉到其他調子去。中國風格的調式，不必只限使用一二種調式，還有其他的調式可用。例如，那些「祖母叮嚀式」的結尾，（就是把尾句反覆數次，消失於漸弱聲中的辦法）不論歌詞是否適合重複尾句，都一律照樣抄襲，使聽者感到厭倦。好比衣飾，總該配合身型。當年流行頭頂安放多瓜盅式的女子髮型，不論肥奶奶，瘦姑娘，都爭相模仿；使人見了，只覺得滑稽而不是優美。盲目模仿，何等愚昧！

(5)增強中國的和聲——在一首好歌之中，曲調，節奏，和聲，三者必須攜手合作，融成一體。既然我們曉得把曲調中國化，爲何不注意到和聲中國化？先作好曲調，然後請別人配上和聲的編曲方法，未嘗不可行；但始終不是好方法。別人配和聲，只有把和聲遷就曲調進行，總無法有新鮮的轉調；沒有新鮮的轉調，就沒有新鮮的色彩變化。配和聲的的倘若是外國人，則更難使全曲有中國味。因此，時代曲的作者，應該在和聲技術方面，多下功夫。我深信，傑出的時代曲之產生，必在作者奠定了穩健和聲基礎之後。該由自己把全曲的曲調，節奏，和聲，整體創作起來，不要依賴他人的助力。孩子是整個生出來的，不能分開來，你負責生眼睛，他負責生咀巴。

(6)需要含蓄的題材——時代曲的題材，經常是戀愛生活裡的愛與恨。用於歌詞的字彙，爲數

不多；通常總是「我我你你，常依傍，不分離」之類。那些怨恨被人拋棄的歌詞，則常是咬牙切齒地咒詛；實在失去了溫柔敦厚的詩旨。

本來，「唱歌只在不接吻的時候」；人的慾望被昇華，遂產生藝術創作。藝術化了的愛與恨，都是美化了的情感，而不是咒詛式的罵街。直接發洩的咒詛，埋怨，大笑，大哭，使人聽了生厭；只有藝術化了的喜怒哀樂，然後使人生愛。因此，傑出的時代曲，題材應該含蓄。歌中蘊藏着哲理，樂中表露出感情；如此，藝術趣味乃得雋永。

時代曲的藝術化

時代曲是從實踐之中發展起來的大衆音樂。空有形式之美的藝術歌曲，全然無法與它對抗。

以往，時代曲之所以被人藐視，只因作者，唱者，奏者，才力未逮。倘有傑出的樂人，把時代曲與正統音樂合一發展，則必有飛躍的成就，產生嶄新的音樂作品。

不論古今中外，這類的例子甚多。且看圓舞曲的發展過程，我們就能切實地明白。圓舞曲原是德國鄉村舞曲之一，當年被人鄙視，後來是怎樣發展起來成爲人人愛聽的歌曲？由鄉村舞曲的節奏，演變爲約翰史特洛斯的「藍色多瑙河」，「維也納森林」，其間到底經過些什麼樣的事蹟？若能詳細瞭解其間的過程，就必然曉得時代曲應該如何振作起來。

實踐的音樂與理論的音樂，應該攜手合作而不是互相排斥。把精密的理論，印證於實際的生活之中；把實際的經驗，應用於複雜的理論之內；這都是值得讚許之事。機械專家學習做駕駛員，駕駛員學習機械原理；都是值得鼓勵的，同時，也是最爲理想的。要把工作發展到完美的境界，非如此不可！

愛迪生有一次命其助手計算一個電燈泡的容積。這位助手，把橢圓形的燈泡，用複雜的數學計算，久久未得答案。愛迪生一聲不響，把燈泡裝滿了水，注入量杯之內，立刻得到答案。只有大智，乃能把實踐與理論，不拘形式地合一使用。我們何不應用這種精神，來把「藝術歌」大衆化，同時把「時代曲」藝術化？

七　作曲者如何讀詩？

將一首詩譜成藝術歌之後，作曲者所最厭惡之事，莫過於詩人要改換詩中字句了。有時，詩人再三吟誦，繼續推敲，又想把詩句增刪，或者想把詩句前後調換；這就使作曲者萬分生氣。詩人可能感到詫異：「我只想把詞句改得更精煉些罷了，也值得如此生氣？！」

一首歌曲之作成、節奏、曲調、和聲、與詩句的聲韻，皆有密切關係；一經完成，就很難隨意改動。有時，小小改動未嘗不可；但微細的更改，也可能牽動全局。例如，高樓建成之後，改換板壁，並非困難；但移動一條柱的位置，就必須拆平再建。

為一首詩作曲，到底作曲者是如何讀詩的？不獨詩人們該知道，愛樂的人們也該知道；因為，其中蘊藏着藝術歌的整個創作過程。明白了它，非但裨益於創作，同時也有助於欣賞。

作曲者讀詩，最重要的是把捉詩中的意境。將自己浸潤在這詩境之中，體會它，領悟它，吸收它，然後將詩境表現而為音樂；卻不是一字一音地堆砌起來。

詩中的境界，有時並不是單純的喜怒哀樂。可能是悲喜交集，（例如白居易「琵琶行」的尾

句）；可能是愛恨交織，（例如鍾梅音女士的「遺忘」）；也有時是悲中帶喜，喜中帶悲，恰似黃梅時節的陰晴不定。作曲者必須深深發掘，將詩中深意捉到，然後用那些人人能懂的音樂技術，表現出來。倘若樂曲能夠將詩境明顯地表現出來，則不必唱出歌詞，也可奏為「無言之歌」了。舒伯脫的「小夜曲」，「聖母頌」，「聽那雲雀」，都是著名的例子。

作曲者讀詩，把捉到詩中境界之後，如何將它表現出來？這就要靠各人的表現手法。把捉詩意，靠心領神會；表現出來，靠技術修養。前者可說是突然產生的靈感，後者則必需熟練運用工具；前者有如翱翔天空的飛馬，後者則似建築砌磚的笨工夫。多偉大的天才，在拿起工具之時，也只能勞苦工作，把幻想化成具體。這時，就不能缺少精練的技巧和優良的工具。例如遇到珍貴的機會，（曇花開放，彗星出現），還須有精練的攝影技術和性能特佳的攝影機與軟片。各方面配合不來，就無法產生佳作。

作曲者把捉到詩中境界之後，到底如何用音樂將詩境表現出來呢？下列是一些海灘檢得的貝殼。也許讀者憑此再加個人的補充，可以成為有用的提示。

（一） 恰當地表現出詩的風格

歌中的曲調，並非只求美麗；還要表現出詩的風格。主角的身份，必須明朗地顯示出來。老太公身上不應穿着低胸晚禮服，（男低音的獨唱，不應使用花腔女高音的句法）；老太婆頭上不

應結起彩帶的蝴蝶，（女低音的獨唱，不應使用兒童舞曲的句法）。每一類歌聲，例如男高音，男中音，男低音，女高音，花腔女高音，女中音，女低音，都有其特殊的個性表現。每首歌曲，應該按照詩的風格，使用音色與音域與之配合；然後把速度，伴奏音型，加入服務，以表現出詩中境界來。

（二）詩的句段必須與樂曲相配合

一篇詩，是由數段所組成。段之中分為許多句，句之中分為許多節。作曲者若不能將全首詩細加分析，則作成的歌曲，必定句法不明，段落不清，使人無從領會。

詩句有如文章，總有「起承轉收」的結構原則；這也就是一切藝術作品的結構原則：「在統一之中求變化，在變化之中求統一」。但樂曲的句與段，都有伸展與減縮的變化，必須按照詩的組織，恰當使用。如果作曲者不顧詩句的分段，妄加處理，立刻就會鬧笑話。試舉例以明之：

下列是抗戰期間極流行的合唱歌曲，今按詩句的組織，分段抄寫如下：

玉門出塞　（羅家倫作詞）

左公柳拂玉門曉，塞上春光好。

天山溶雪灌田疇，大漠飛沙旋落照；

沙中水草堆，好似仙人島。

過瓜田，碧玉叢叢；

望馬羣，白浪滔滔。

想乘槎張騫，定遠班超，

漢唐先烈經營早。

當年是匈奴右臂，將來更是歐亞孔道。

經營趁早，經營趁早，

莫讓碧眼兒，射西域盤鵰。

這是當年羅家倫先生，從飛機俯瞰西域所寫成的詩，寫景寫情，均有獨到之處；實在是一首傑出的好歌詞。作成合唱歌曲，音樂效果很好，許多合唱團體，至今仍然歡喜演唱；我也很歡喜這首歌曲的輕快。但樂曲的分段，卻有一點，是我所最不同意的。這就是中間一段的分割錯誤。

作曲者把「漢唐先烈經營早」的一句，重現「左公柳拂玉門曉」的曲調，使中間的分段，成為如下：

過瓜田，碧玉叢叢；

望馬羣，白浪滔滔。

想乘槎張騫，定遠班超。

漢唐先烈經營早，當年是匈奴右臂。

上列所寫，是曲調的分段。這樣的分段，使人只覺其胡塗，實在用音樂破壞了詩的結構。作曲者不理會詩的分段，強迫詩句依照曲譜的分段，恰似強盜擄了良家婦女上山，迫她做了押寨夫人。

如果作曲者要主題再現，該將「當年是匈奴右臂」的一句，再現「左公柳拂玉門曉」，卻不能用「漢唐先烈經營早」；因為分段不能錯誤。

使我詫異的是，有些父親看見女兒做了押寨夫人，竟然認為是榮耀之事。一九五七年四月，我到臺北，聽中國廣播公司合唱團首次演唱「中華民國讚」（羅家倫譯詞），「當晚霞滿天」（鍾梅音作詞）。在一個晚會中，羅家倫先生，鍾梅音女士，與我談及詩與樂的結合，談到「玉門出塞」的合唱曲譜。我表示此曲的結尾，把詩句勉強依樂曲的分段，略嫌不妥當。這位個性固執的老人，大為生氣；他認為「玉門出塞」樂曲很悅耳，並無不妥之處。我頗覺有趣。事實上，我無意去激怒這位老人家。看來，女兒做了押寨夫人，穿金戴銀，岳丈已經感到心滿意足了。試想，作曲者犯下這樣的錯誤，如何能夠心安理得呢？

（三）方塊句子必須打破

詩詞之有對偶句，與樂曲之有同形句，原是結構均衡的自然產物。對聽眾來說，活潑的同形句，常能增加音樂的魅力。

可是，歌詞裏連續出現對偶句，就容易使作曲者陷入同形句子的迷津。同形句子太多，音樂就變成呆板，反而失掉了魅力。

讚歌式的歌詞，常是全篇皆用四字句。國學家們寫作校歌，經常仿照古代的頌詞；句法整齊，字數統一。唐詩裏的五言詩，七言詩，甚至以長短句爲主的宋詞格律，都常引誘作曲者走入方塊句子的陷阱去。

然則同形句子，是否不可使用？同形句子當然可以自由使用，但必須適可而止？同形句子連續出現兩次，三次就夠了，再出現第四次，就嫌其呆滯。挪威作曲家葛利格最愛用同形句，他常用轉調的同形句，以和聲色彩，配合力度變化，沖淡呆滯之氣。但反複太多，則仍然逃不出方塊句子的單調；試聽他所作「皮爾金特」組曲裏的「奧莎之死」，就可明白了。

連續出現的同形句，若能稍加變化，（只要輕微的變化），便可以打破方塊句子的呆板。在勃拉姆斯、舒曼的作品內，有豐富的例子可以參考。

現在且舉些歌曲內的例，說明可用的方法：

一、將同形句稍加裝飾，使前後句略有改變。見拙作藝術歌「燕詩」內的「舉翅不回顧，隨風四散飛」；「舟中」的「江上舟搖，樓上帘招」，以及「銀字笙調，心字香燒」。

二、將同形句的音符時值加以伸縮。見「離恨」結尾反複出現的「越行越遠」；「江南蝶」的「身似何郎全傅粉，心如韓壽愛偷香」。

三、用節奏同形句而不用曲調同形句。見「聞捷」的後段「卽從巴峽穿巫峽，便下襄陽向洛陽」。

（四）用音樂補足詩意

一首藝術歌裏，除了詞句之唱出，爲何要用音樂做間奏？這些間奏，並不是只爲供給唱者休息而設，卻是用來補足詩意的。倘若詩句說得明顯，音樂只須輔助詩句。但，如果詩句只說出一半，則另一半心情，就該由音樂去補充。例如，詩句說出「願意」，而實則心裡「不願意」之時，就要靠音樂把真情透露出來。

德國藝術歌曲，有兩個顯著的例。舒伯脫用爲歌德的詩作曲。歌德的詩，常是說得很明朗；所以舒伯脫用優美的曲調，把詩句唱出，加上適當的伴奏，就很圓滿。舒曼爲海涅的詩作曲。海涅的詩，常是半吞半吐，欲說還休；舒曼就得用音樂替它做許多補充的工作。舒曼的藝術歌，曲調只佔歌曲內容的小部份；他的伴奏負了很重要的任務。

中國詩詞，也有許多意境高遠之作；兩句詩內的境界，相距遠甚。若用之爲歌詞，必須使用很多間奏爲橋樑；否則全首歌就變成支離破碎，宛如斷散的珠鍊。例如，韓愈所作的「聽穎師鼓琴」說：

　　昵昵兒女語，恩愛相爾汝。

　　劃然變軒昂，勇士赴敵場。

　　浮雲柳絮無根蒂，天地闊遠隨飛揚。

　　喧啾百鳥羣，忽見孤鳳凰。

　　躋攀分寸不可上，失勢一落千丈強。……

　　詩中所說的境界，對比得極爲強烈。又如宋詞裏，辛棄疾所作的「送別詞」（賀新凉）云：

　　馬上琵琶關塞黑，

　　更長門，翠輦辭金闕；

　　看燕燕，送歸妾。……

　　將軍百戰聲名裂；

　　向河梁，回頭萬里，故人長絕。

易水蕭蕭西風冷，

滿座衣冠似雪；

正壯士悲歌未徹。……

這裏連續列出的典故，都是說明送別的悲傷，（按次是說及王昭君出嫁匈奴，詩經裏的送行詩，李陵送別蘇武，荊軻使秦的故事）；但全然沒有連貫性。如果要把這樣的詩句用作歌詞，音樂間奏就不可缺少。

（五）精簡的詩句要用轉調反複開展

如果我們細看西洋歌劇，神劇裏的「朗誦及抒情歌」，就會發覺到「朗誦」詞句冗長，「抒情歌」詞句很少；但「朗誦」的時間很短，而演唱的「抒情歌」則很長。例如貝多芬所作的獨唱曲「呀，負義的人」，抒情歌之前的朗誦很長，而「抒情歌」本身的詞句則很短。海頓所作「創世記」，許多詞句並不長，例如其中第七首，男低音獨唱的「海上波濤洶湧」，歌詞很簡潔。我們古人所說的「歌之詠之」，「一唱三歎」，殆即此義。

因為音樂把它反複轉調開展，就把詩中情感發揚，成為一首較長的歌曲。莫槎

精簡有如警句的歌詞，不應唱過就了事；而應該用不同的調子變化，把歌詞反複開展。莫槎

特的「阿利盧亞」，以及其他作家的這類歌曲，都只用四個響音，發展而成一首大曲。我們更可以用卡農曲式，賦格曲式的模仿方法，恰似舉杯邀月，對影起舞，把一句開展為長篇大曲。當然，這是技術上的運用，必須詳加研習，乃能使它服務於創作理想。

（六）字音的平仄須與歌聲的高低配合恰當

歌詞的唱出，如果使人聽不明白，或者誤會詞意，則整個歌曲，就失去了價值。

音樂是偏於感情的領悟，詞句是側重理智的說明。一首歌曲之演唱，乃是音樂與詞句同時出現，以獲取感情與理智的雙重說服力量。既然歌詞的地位如此重要，作曲者必須依照歌詞進行，給以恰當的處理。

為詞配曲，宛如替美人縫製新衣，必須適合其身段，表彰其美態。諺云「詞與曲結婚」，兩者必須互相尊重，互相扶持。為求聽者明白，歌詞內的平仄字音，該與音的高低配合恰當。如果把「飛機」唱成「肥雞」，「新鮮魚」唱成「神仙魚」，「相思」唱成「想死」，「大道」唱成「大刀」；就非但使人聽不懂，而且產生了誤會。這就無法成為良好的歌了。

有人以為，平仄可以訂定高低音，逐個字配音唱出，豈不方便？我們要曉得，字音的平仄，與樂音的高低，並非絕對的高度，而是比較的高度。樂曲要有轉調的變化，呆板地逐個字去編配聲音，就無法成為靈活了。

（七）歌詞裡的強弱字，必須正確處理

歌詞裏的各個字，比較起來，必有強弱之分。強字放在弱拍，並不會出現大毛病；但弱字放在強拍，就使歌曲的節奏進行，產生不愉快的感覺。

讀歌詞好比拍電報，必須選出重要的字，務求文字精簡而內容清楚。這是作曲者必須做好的基本工作。例如，

　　滄浪之水清兮，可以濯我纓。

　　滄浪之水濁兮，可以濯我足。

讀這兩行歌詞，總該曉得「之」，「兮」，都是弱字，萬不可安放在強拍。「可以」也是弱字，但「可」字被安放在強拍，仍不會犯錯誤，「以」字放在強拍，就鬧笑話了。如果我們細心分析，能夠曉得「清」與「纓」乃是韻腳，「濁」與「足」乃是韻腳；「兮」只是陪襯的吟詠字音，則總不會把「兮」字安放在強拍了。

許多作曲者每因陶醉於曲調的宛轉，疏忽了歌詞字眼的強弱。下列兩個例，應引以為戒：

（徐志摩的詩「偶然」）

我｜是｜天空裡｜的｜一片雲

（許建吾的詩「追尋」）

你｜是｜晴｜空｜的｜流｜雲

這兩個例，把「是」，「的」放在小節內的第一拍，（就是強拍），作成歌曲之後，縱使曲調本身很美，也不能成為一首好歌曲。且看那些青年男女，各人本身也許都很漂亮；但結了婚，就成怨偶。到底原因何在？

歌曲的詞句，作曲者可能加以反複，在民歌裏也常有加入許多陪襯的字；在演唱會的節目單上，印出歌詞就必須小心處理。

印出一首歌的詞句給人看，應該印成一首詩的形式。例如「康定情歌」的詞句，應該是：

「跑馬山上一朵雲，端端照在康定城」；那些「溜溜的」，「喲」，全是唱出的陪襯音響，不能當作詩句的字。

陝北民歌「不唱山歌心不爽」，前半歌詞應該是「不車水來稻不長，不唱山歌心不爽」。因為唱出之時，有許多陪襯字，我曾經見過一個音樂會裏的節目單，印成這樣：——

不車水來稻不長，哎，哎喲，昂哎，哎喲，哎哎哎哎哎，哎喲！不唱喲荷山歌喲荷心不爽，哎，心不爽，哎喲，哎哎喲！不唱喲荷山歌喲荷心不爽，哎，心不爽，哎喲！不唱那個

山歌喲荷心不爽，哎喲！哎哎喲，哎哎喲，哎，哎喲！

事實上，這兩句歌詞，真是這樣唱出來的。節目單上一字不漏地印出來，試想，聽衆感激他辦事週到呢？還是萬分厭煩呢？

有些歌曲之中，加入動作與聲響效果，歌詞的印出，絕對不能把動作也印在詩句裏。例如，王文山先生爲少年合唱團體所寫的歌詞「蚊子」，原來的詩句是這樣：

困倦欲眠夜色濃，忽聞蚊子鬧嗡嗡。
醜類來侵且暫忍，等待時機再反攻。
清早起，決雌雄，排兵佈陣打衝鋒。
頑敵醉飽飛不動，血濺掌心處處紅。

我在作曲時，加入蚊蟲嗡嗡聲以及打蚊蟲的拍拍聲，以期增加唱者、聽者的趣味。有一回，兒童演唱會把歌詞印出如下：

困倦欲眠夜色濃，忽聞蚊子鬧嗡嗡。醜類來侵嗡──且暫忍，等待時機嗡──再反攻。

嗡——嗡——清早起，決雌雄，排兵佈陣打衝鋒。嗡——嗡——排兵佈陣打衝鋒。嗡——嗡

——頑敵醉飽飛不動，血濺掌心處處紅。

印這首歌詞，已經算很精明，沒有把那些「拍，拍」印出。但如此印歌詞，真把聽衆弄得眼

花撩亂，同時也足夠把詩人氣煞了！

辦理音樂會的人，對於歌詞的排印，常欠關心。隨便叫人從曲譜裏抄出歌詞，拿去付印，經

常大鬧笑話。那些合唱的歌曲，男聲與女聲對答的句子，常常抄漏了男聲所唱的詞句，使聽衆看

得莫明其妙。那些回頭再唱而有兩次不同結尾的歌詞，抄印歌詞，尤其滑稽。加上排印時校對草

率，錯字太多，使人爲之絕倒。這些毛病見得太多了，我在付印歌譜之時，寧將歌詞印在封面

上，以利應用。這只是爲了減少製造煩惱的機會而已。

作曲者是如何讀詩的？

作曲者與詩人、讀者、聽衆之讀詩態度、技術，可以說完全吻合。若有誤解或粗心，所作成

的歌曲，絕對不會獲得人人喜愛。

八　尊重歌詞

藝術歌的詞與曲，必須融洽無間，相輔相成；好比一個和諧的小家庭，夫妻二人，相敬相愛，是愛人而不是主僕。

無論作曲者，演唱者，對於歌曲裏的詞句，必須尊重。作曲者對於歌詞各字的強弱，各字的平仄聲韻，各句韻腳的位置，都要謹慎處理；稍有差池，就可能鬧笑話。我們常見的例，總能說明，「桂花」不能唱成「鬼話」，「鰷魚肥」不是「鰷魚飛」，「白鷺飛」不是「白鷺肥」，「上湯水餃」不是「上堂睡覺」，耶穌上山「變化面貌」，不是「變花面貓」。作曲者一不留神，犯了這類毛病，則全首歌曲立刻變成笑話，不再是藝術歌了。

因此，作曲者，演唱者，必須細心研究與詩詞有關的知識；當印本上出現錯誤，立刻要用這些知識為明辨的工具。（參看第二十二章「中國藝歌合唱新編」的「紅豆詞」與「農家樂」的編曲附記。）

下列是一些因疏忽而造成的笑話，值得我們用為警惕。

一九五六年，香港九龍居民聯合會，為盛大慶祝母親節，請李韶先生執筆，作成「偉大的母親」，我為之譜成齊唱歌曲。其中一段的詞句是：

　　×　　　　×　　　　×

　……以自己的勞瘁，換取兒女的幸福，

　以兒女的成就，抵償自己的酸辛。

　真誠的母愛，罔極的親恩，

　如天高，如地厚，如流遠，如海深。……

這首歌唱了十年之後，乃改編為混聲四部合唱印行。由於校對稍有疏忽，「罔極的親恩」的「恩」字，誤印為「思」字，害得轉載刊行的版本，皆照樣錯印為「親思」。其實，任何一位編者，指揮者，演唱者，縱使未見過該曲的齊唱譜本，稍加注意，就可以根據韻腳知識，為之改正過來。然而，可惜得很，就此以訛傳訛，如毒菌一般散播開去了！

　　×　　　　×　　　　×

　一位女聲樂家，回憶以往，告訴我以一件懺悔式的往事。當年她初次登台，演唱黃自先生的歌曲「春思曲」（韋瀚章先生作詞），前段的詞句是：

瀟瀟夜雨滴階前，寒衾孤枕未成眠。

今朝攬鏡應是梨渦淺，

綠雲慵掠，懶貼花鈿。

×

她對「花鈿」的「鈿」字，惟恐讀音有誤，乃專誠請教一位國語老師。這位國語老師，惟恐查考不精，於是遍加考究。可惜那位老師，並不懂詞韻的知識；考查結果，告訴她，「鈿」字必須讀為「細」。理由是，螺絲釘是金屬，寫「鏍鈿釘」。——我聽到此，不覺吃了一大驚。趕急問：：「後來怎樣了？」

她正式登台演唱。把「花鈿」的「鈿」字，讀成「細」音。教學生唱，也照樣要學生這樣唱。因為心中穩定，認為國語老師曾經查考清楚，絕無錯誤之理。每次演唱都如此唱，居然未曾有人指斥她的錯處。

直至那年，她登台演唱此曲，我聽完之後，問她何以要把「鈿」字讀錯；她乃告訴我以這個故事。她認為，她與別人讀音不同，乃是有恃無恐；只覺得別人錯，並不知是自己錯。這真是夢遊病者的經歷了！她在睡夢中走在屋簷邊，醒後知之，纔驚得骨頭發軟。

把詩詞讀音去請教於不懂詩詞的人，猶如請鐘錶匠修理電視機，只有愈修愈壞。

我國的唐宋詩詞，經常在刻本之內，有不少錯誤的字。作曲者，演唱者，稍不小心，便墮入

陷阱之中。例如，李清照的詞「壺中天慢」，開首一句是「蕭條庭院，又斜風細雨，重門深閉」，

在印本中，經常印爲「重門須閉」。蘇軾的「行香子」，中間一段「重重似畫，曲曲如屏，笑當

年，空老嚴陵」；經常印爲「算當年」。蔣捷的「一剪梅」，其中的「秋娘渡與泰娘橋」；常誤

印爲「秋娘容與泰娘嬌」。李頎的詩「聽董大彈胡笳弄兼寄語房給事」，版本常將標題印爲「聽

董大彈胡笳兼寄語弄房給事」；這眞是最滑稽的以訛傳訛，後人也不求甚解，一

直錯下去，誠爲怪事！只因這些汚漬，黏在前賢作品之上；於是汚漬都變爲神聖，汚漬都要受到

敬重了。

作曲者要替一首歌詞作曲，總該先把歌詞精讀，以期把捉到詩中境界。精讀之時，遇有疑問

之處，都該詳加考查，然後可以着手作曲。例如唐詩，李白所作的「長干行」，有不少字句，要

加選擇：

門前遲行跡——也有印成「送行跡」

八月蝴蝶黃——也有印成「蝴蝶來」

豈上望夫台——也有印成「恥上望夫台」

又，杜甫所作的「春望」，也有不同的字：

國破山河在，城荒草木深——也有印成「城春草木深」

人能解的答案。

這些刻本不同的字，有時皆可解得通。作曲者必須再加考查，然後選定一個比較合理而又人

×　　　×　　　×

據我親眼看見過的事實中，作曲者之忽視歌詞而鬧成大笑話的，莫過於下列所記：

一九五八年，我尙在義大利羅馬，香港的朋友，寄我以音樂月刊。這個刊物，爲了鼓舞靑年

讀者的作曲興趣，乃選定唐詩，宋詞各一首，用作指定的歌詞，徵求作曲；並聲明聘請名家負責

批改，發表之後，贈送獎品。所選定的一首宋詞，是辛棄疾的「南鄉子」（登京口北固亭有懷），

原詞如下：

何處望神州。滿眼風光北固樓。

千古興亡多少事，悠悠；不盡長江滾滾流。

年少萬兜鍪。坐斷東南戰未休。

天下英雄誰敵手，曹劉；生子當如孫仲謀。

這首詞，排印時可能由於校對者太粗心，把「北固樓」誤印爲「北回樓」。更可怕的，把

「長江滾滾流」的「流」字漏掉。這樣的錯誤，次一期並無更正；於是就引出一串使人啼笑皆非

的笑話來。

如果作曲者肯細心讀一下這首宋詞，就必要考查一下它的內容。手邊若無詩詞書籍，可以到任何書店。只要在宋詞冊內，找到這首「南鄉子」，也必然連帶讀到它的姊妹篇「永遇樂」（京口北固亭懷古）。如果明白了「北固亭」名稱的由來，必然不會在作曲交卷時，仍然照樣錯寫為「北回樓」了。

稍留心去讀這首詞，必可發覺「長江滾滾」之下，漏了一個韻腳字。若有懷疑，作曲者不能不詳細考查的。可是，在兩期以後，該刊物便印出兩首習作，由專家批改過，並加按語。使我大感驚駭的是，印錯的「北回樓」，照樣的錯；漏掉的「流」字，仍然沒有加上，就用「不盡長江滾滾」作為前半闋的結束。

排印錯漏，是可以原諒的；青年作曲者，不加考查，漏字，錯字，一概不理，這種粗心，也是難以責怪；但，批改樂曲的專家，對此視若無睹，乃是不可原諒的失責。

這件事情，原本與我無關；但心中總覺不愉快。終於禁不住立刻去信給該刊的編輯，告訴他應該訂正一份正確的曲稿，在次一期刊出，以便圓滿結束。編輯先生照辦了，我才把心頭大石卸下。

由這個歌詞欠「流」的故事，使我記起「詩句欠通」的笑話。現在記在這裏，以說明這類的笑話，無處無之⋯

話說這位學作詩的好學生，緊記老師訓誨，「詩句貴乎自然，見什麼就寫什麼。只須對仗工整，用韻得當，便是好詩」。

他早上起來，看見太陽照耀，桌子的四隻腳，連影子共有八隻腳。又看見晾起的衣服，給風吹落地上，弄污了，要再漿洗，再晾起。於是他作成了兩句對仗十分工整的詩：──

日出八腳

桌，風吹兩曬漿。

他到學塾上課，在路上，用三百文錢買了一隻小鳥；一不留神，給飛掉了。在學塾裏，看見一個小童背不出孟子的「萬章」篇，老師拿起敎鞭，在堂前追他打。於是他又作成兩句：──

掌

上飛三百，堂前走萬章。

他在路上，看見死了的青蛙，肚子向天，看來似一個白色而濶的「出」字。又看見死了的蚯蚓，彎彎曲曲，看來似一條紫色而長的「之」字。於是他又作成兩句：──

蛙翻白「出」濶，蚓

死紫「之」長。實在說來，這些句子內的文字，對得極為工整；可惜是支離破碎，並無組織。

他看見鄰家王二嫂，門前有兩隻狗交媾；於是又作成結尾的兩句：──

隔鄰王二嫂，門前兩

狗相通。

他把全首詩抄好，預備呈給老師批改。全詩的各句是這樣：

日出八腳桌，風吹兩曬漿。

掌上飛三百，堂前走萬章。

蛙翻白出澗，蚓死紫之長。

隔鄰王二嫂，門前兩狗相通。

他的表兄讀了，就告訴他，尾句多了一個字，怎能算是五言詩？不如省了結尾的「通」字，變為「門前兩狗相」；則字數整齊，且又押韻，豈不大妙？於是我們這位詩人，依從表兄高見，取消了「通」字，再抄正交卷。

老師看了，極為生氣，立刻批說：「狗屁！全無文采可觀！詩句欠通！」

因為老師的批語，並無標點，我們這位詩人見了，異常開心。他讀給表兄聽：狗屁全無。文采可觀。詩句欠「通」。於是他向表兄抱怨：看！你教我取消了結尾的「通」字，老師就說我少了這個字！

上述「欠流」與「欠通」的兩個笑話，真是無獨有偶的姊妹篇。值得作曲者，演唱者引以為戒。

九　配詞與譯詞

一九五五年，學校畢業禮需要一首送別畢業同學歌，詞家李韶先生要配新詞給一首蘇格蘭民歌「家鄉河畔」，以供應用。這是一首徐緩的歌，看來並不複雜；但曲調的每一句，都是在弱拍開始，稍不小心，詞與曲就不能吻合。我要把曲譜為配詞者奏唱多次，使配詞者詳細明瞭各句的始末，各音的高低，各字的強弱位置。配詞之後，再奏唱多次，務使字音高低與強弱，一聽就懂。經過審慎訂正，這首送別歌，至今已沿用了二十年。配詞如下：―

別了！別了！從今兩地迢迢；
意綿綿，情悄悄，熱淚湧如潮。
江流苦笑，明月偏洒灞橋；
別離話，訴不了，驪歌入雲霄。
欲綰行舟柳絲小，但願你，

乘長風，破巨浪，早達目標。

　　×　　　　　×　　　　　×

別了！別了！從今兩地迢迢；

情誼永交流，天涯也非遙。

　　×　　　　　×　　　　　×

五十多年前，我在廣州讀小學校之時，為了送別一位校長，全體小學生齊唱惜別歌。當時也是採用這首蘇格蘭民歌，配詞來唱。那時所配的詞句，我記得頭一句是「今日何日兮，與子別離兮」。這些文言句的本身，並不算壞；但因與曲譜的句法不相配，強弱字位置安放錯誤，唱起來是這樣的組合：

　　　今日——何日——兮與子——別離兮

那個「兮與子」，實在使聽者不知所云；而且，用廣州語唱「兮」字，提高音便使聽者誤會為下流社會的粗言穢語。雖然我們在惜別會中唱得酸淚盈眶，後來每次唱起，都成為嬉笑的材料。

　（一）原曲的句法，必須詳細分析

為已有的曲調配新詞，或者依照原來的意思，譯詞歌唱，必須注意下列各點：

不顧曲譜內的句法，任意配入歌詞來唱，就如不懂標點的朗誦者，經常大鬧笑話。那些點句錯誤的故事，如「落雨天，留客天，留我不？留！」以及「路不通，行不得，在此小便」；實在都與上述的「兮與子」屬於同樣滑稽。直至五十多年後的今日，我們的配詞者，譯詞者，到底進步了多少？說來慚愧！在香港，官方編訂的歌曲，不論是學校教材，比賽用曲，生活歌曲，或者商業廣告歌曲，這類錯誤的例子，俯拾即是。為甚配詞，譯詞的人，不先認清樂曲內的句法與聲韻之高低強弱，就貿然配詞？這真使人百思不得其解。

（二）　曲調裡的高低音，該與字音的平仄配合

不論是配詞入曲，或按詞作曲，若高低音與字的平仄不相吻合，經常成為惹笑的材料。廣告歌裏的「洗衣糞」，「漿棍」，是最常見的例子。廣告歌如此，歌曲的生命就完結了。我們聽過那首鼓生活歌曲，就絕對不能犯此毛病；一旦犯了這樣的毛病，歌曲的生命就完結了。我們聽過那首鼓勵市民「多些與警方合作」的宣傳歌，尾句反復數次，本來很有意思。可惜曲調把「警」字配上一個較高的音，聽來就成了「多些與驚慌合作」；聽的人，常在尾補充一句結論：「不要攪我！」

（三）　曲調裡的強拍，不該安放弱字

香港校際音樂比賽所公佈的小學生齊唱歌曲，常是選取外國小曲，交給職員譯詞應用。譯詞

的人，奉命行事，可能並未研究過這方面的技術，常常敷衍塞責，把「是」，「了」，「的」之

類的弱字放在強拍或長的高音，使唱者不便，聽者不懂。教師們一邊教，一邊罵；學生們一邊

唱，一邊恨。

×　　　　×　　　　×

這就變爲嬉笑的材料了！

例如上述的那首「多些與警方合作」的宣傳歌曲，顯然是作好曲譜，請人按音塡詞應用。詞

句之中有一句，「在黑暗的街上，見到警察，眞歡喜」；這句歌詞，意思很好。可惜塡入曲內之

時，沒有注意到各音的強弱位置，把「到」字放在較強的拍，聽起來，只是「倒警察，眞歡喜」。

×　　　　×　　　　×

數十年前，我也曾唱過直譯歌詞的妙句；至今想起，仍然覺得可笑。那是一首外國小曲「今

天沒有香蕉」。廣州人稱香蕉爲香牙蕉，三個音剛好與英文的三個音相配合。最後的一句，可以

代表直譯的生硬風格：

（原文） Yes, We have no banana,

（譯文） 是，我們無香牙蕉，

We have no banana today,

我們無香牙蕉今日。

這樣的直譯歌詞，是我們常用的嬉笑材料；但，直至今日，仍然處處見到這類的譯作。在外行的人看，配詞入曲乃是極容易之事，他們認爲，有一個音就配一個字，有如植樹，一個泥洞放一株樹苗，豈不簡單？他們沒有想到，樹苗有大小之分，泥洞有深淺之別；何況一個洞，並不限種一株樹，一株樹也可佔幾個洞呢！

下列是從香港官方編印的「小學歌集」裏選出的譯詞，（一九七〇年修訂本第三冊）讓我們看看譯者的文字水準，到底給我們一些什麼提示：

森林裡的獵者 （勃拉姆斯作曲）

那森林裡的獵者，拿着槍，領着獵犬去打獵。

他手脚快來眼厲害。

他浪蕩，他整天浪蕩在原野。

這幾句譯詞，很忠於原文；只可惜用韻，選字，都太幼稚。尾句的直譯句子，足以媲美「我們無香牙蕉今日」的妙文。

野外 （舒曼作曲）

啊，明媚的春天，你喚醒萬物。

喚醒愉快笛子聲，讓大家齊來跳舞。

這段譯詞，看來並無什麼大毛病。其最壞之處，乃是只顧譯詞，不理曲調的句法。原曲裏，「笛子聲」的「聲」字，唱出三個音，直到「讓」字的位置才完結。若依照樂曲的分句，則第二行譯詞就唱成這樣：

喚醒愉快笛子聲讓，大家齊來跳舞。

看來，譯詞者並無注意此曲各句，都是用弱拍開始的。他隨便填入字句，就鬧笑話；與「略不通，行不得，在此小便」的句法相媲美了。

士愷島船歌 （英國民歌）

快啊，輕舟！好像鳥兒飛行。

前進，水手們喊。

載着青年，正天潢貴胄，橫渡大海蔚藍。

㈠浪兒洶湧，浪兒咆哮，霹靂響似打雷。

敵軍喪膽，站在岸邊，不敢下海追來。

（二）浪雖洶湧，他卻安眠，大海是他的牀。
船兒顛簸，女侍芳蘭，守護常在身旁。

（三）就在這天，許多勇士，揮舞大刀殺敵。
到了晚上，寂寂安眠，在寇洛墩戰死。

（四）房舍燒光，王族流亡，被驅逐被殺害。
但君請看，寶劍未寒，查理定再回來。

這種堆砌的譯詞，勉強押韻的句子，縱使讀者早已熟悉英國歷史上的事蹟，也會感到莫明其妙。如果不是把每句再譯回英文，讀者實在無法明白詩中所云。譯詞之中，把一些艱深而典雅的詞藻，與粗俗而常用的口語，夾在一起，使人想起那首卽景詩「門前兩狗相」。

不懂譯詞的人，總想不到他所配的歌曲，給人一邊唱一邊罵的可怕。如果他能加以自省，也必不願做出這樣的笨事來。今日的青年人，也許要學的事情太多，無法專心進修；中國語文的水準，越來越低落，實在可嘆！以往我每次見到這些材料，總忍不住笑出來；現在，每次見到，我總要忍住眼淚。我的情感日趨脆弱，看來，我已經變得更衰老了！

十 對位法的用途

花間一壺酒，獨酌無相親。

舉杯邀明月，對影成三人。

這是唐詩，李白所作的「月下獨酌」前數句。一個孤獨的人，舉杯邀月，借影起舞；由一化為二，二化為三，互相呼應，互相模仿；這就是音樂對位法的主要用途。

對位法是怎樣產生的？

我們曉得，各人的歌聲，高低不同。眾人同唱一首歌，因各人聲域的利便，可能各有各的移調唱出不同高度的歌聲。例如，眾人齊唱一首歌，開始沒有給以一個標準音，「1，2，3」，就唱，必然有「百鳥歸巢」的效果。但，請勿見笑；這就是產生對位法的原因。

歐洲古代的音樂，把一首聖歌唱出之時，也把這首歌移低四度音程，或五度音程，同時唱出；這就是一種和聲的方法，稱為奧爾加農（Organum）。現在我們稱這些進行為平行四度，平

行五度。因爲這種平行，使人聽起來，難以分辨那個音是主，那個音是賓；所以在後來和聲學發達以後，列爲禁例。禁用這種平行，並非由於它們不悅耳，而是因爲它們賓主融成一起，有如平行八度音程一樣，失去「和而不同」的本旨。事實上，這樣的融在一起，自有一種撲朔迷離的束方色彩。後來二十世紀的作家，如杜比西等，常用及它，乃是有其原因的。

後來，作曲者發現反行的聲部比平行更有趣，於是有了加用反行聲部的狄士根杜（Discantus），又有了「假低音」（Faux-bourdon）的唱法。（這就是在曲調的音下方加三度音程，而用假音唱出；即是男子唱女聲，把下方的音唱成高八度，下方三度音程便變爲上方六度音程）如果我們有興趣，試查考十二世紀的和聲方法，就可明白後來的和聲學，均是源於這種聲部的高低變化而來。

音樂藝術的發展路程，是先有對位法，然後有和聲學；並不是先有和聲學，後有對位法。對位法是以一個曲調爲基礎，另作一個或數個曲調與它同時進行。那些同時響出的音程，便形成和絃。數個聲部的對位曲調，其本身可能都很流暢；但合起來的和絃，卻未必良好。於是，優秀的作曲家便先爲曲調選定和絃進行，再按照和絃把各聲部編爲流暢的曲調，互相模仿，又互相呼應，以增趣味。這就是巴赫，韓德爾的作曲方法。因爲他們能把對位法與和聲學，合一使用，遂受到世人的推崇。

直至今日，我們認定：和聲是對位的原料，對位則是和聲的運用。和絃原料的曲調化，便是

對位法。對位法是處理線條的技巧，（各音先後響出，形成橫線關係）；和聲學是處理和絃的技巧，（各音同時響出，形成垂直關係）。現在，我們先學和聲學，後學對位法，乃是爲了追隨巴赫，韓德爾的穩健路線。和聲學不熟練，無法處理對位法；對位法不熟練，無法作得好樂曲。

在作曲時，所作的對位曲調，要有優美的線條，流暢的節奏，與主題不相同。（就是要有獨立的個性，與主題有相似的風格；既非與主題全部異樣，也非與主題全部相同）。——這是作曲老師所要求的成績；但未足以成爲中國風格的樂曲。

要使對位曲調顯示出中國風格，必須使用中國式的樂語。選擇和絃進行，與此大有關係。所以，應該使用調式和聲的方法，選擇好和絃的進行；然後注意中國樂語風格，去把對位曲調，作成中國化的曲調。多聽中國民歌與中國古曲的曲調進行，可以大有裨益。

如果對位曲調是用來唱的，則必須顧及歌詞裡各個字的平仄聲韻。縱使對位曲調很優美，但字音的平仄配置不當，使聽者誤會詞意，就不是好的作品。例如「飛機」唱成「肥雞」、「變化面貌」唱成「變花面猫」之類的曲調，都屬於失敗的對位曲調。

× × ×

對位法的用途，除了上述（把一個曲調化而爲二，化而爲三）用途，還有一個最突出的長處，就是能夠把數個不同性格的曲調，結合起來。一首樂曲，使人越聽越有趣，這是其中原因之一。例如貝多芬第九交響曲，尾章的合唱，就用及這種結合的方法。「千千萬萬的世人啊，讓我

擁抱你們！」與「快樂頌」的主題，同時唱出，形成「仁愛」與「快樂」合一的意旨。

柴可夫斯基的「一八一二年序曲」與「斯拉夫進行曲」的尾段，都把帝俄時代的國歌與其他曲調相結合。

聖桑的「骸骨舞」，後段也把兩個主題結合起來，同時奏出。

至於歌劇裏的四重唱，五重唱，把數個角色不同的心聲，同時表現出來，更爲常見。威爾第的著名歌劇「阿依達」、「弄臣」，羅西尼的歌劇「塞維里的理髮師」，都有這類的例子。聽賞對位法的作品，並不能一聽就全部明瞭；但多聽幾次，明白內容之後，越聽越覺有趣。與此相反的是，有些很悅耳的曲子，使人一聽就歡喜；但多聽幾次之後，就感到索然無味。原因在於只有一人獨酌，沒有月，也沒有影，太孤單了！

爲了想使聽衆明瞭對位法的趣味，我設計在合唱歌曲之中，盡量使用結合曲調的方法。例如：

「鳳陽歌舞」（何志浩配詞），把兩首安徽民歌，結合起來。

「天山明月」（何志浩配詞），把兩首新疆民歌，結合起來。

「思親曲」（王文山作詞），把黃自先生作曲的「天倫歌」一段，運用在中間，使與此曲的歌詞互相註釋。

「春之歌」（許建吾作詞），第二章「春霧」，把華南古調「娛樂昇平」全首，藏在伴奏之

內，以顯示出詩中境界。

在數首大合唱裏，「金門頌」（鍾梅音作詞），「中華民國讚」（查克原作英文詞，羅家倫譯詞），「中華大合唱」（梁寒操作詞），「雲山戀」（許建吾作詞），「偉大的中華」（何志浩作詞），我曾把國歌，國旗歌，組織在樂曲裏。我的老朋友（一位愛音樂而不明白音樂的好人），不止一次，來信提醒我：「為甚總是炒冷飯？在合唱裏老是應用國歌與國旗歌，不怕聽衆責怪你抄襲嗎？」——這位好心的朋友，使我想起那位向指揮者告密的好人。（註）為了他心地善良，我去信誠懇地向他致謝。將來若有機緣敍晤，我必詳細告訴他以箇中秘密；好讓他知道，對於作曲者，演奏者，欣賞者，對位法乃是樂曲的骨骼。對位法不獨能將樂曲的素材，化零為整，組合起來；而且能夠化整為零，撒豆成兵。

註　一位聽衆向樂隊指揮者告密：「老實告訴你，你這班樂手，沒有一個靠得住！你面向着他之時，他就不停地奏。你一不看，他們就成罷歇了下來！」

十一 模仿樂句的處理

德國指揮者漢斯巴洛說得好：「對位法的精神在於模仿」。但我們要曉得，模仿的種類很多，並非只有嚴格模仿一種。模仿之用於合唱或者樂隊合奏，更是千變萬化。我們若不瞭解模仿句子的使用方法，就無法欣賞樂曲，更無法編作樂曲。

卡農曲（Canon）是以模仿為主的樂曲。「卡農」本來是「典則」之意，就是依據一個典則，加以模仿開展的樂曲。卡農曲，也有人譯為「典則曲」，便是這個原因。卡農曲裏，包括各種模仿技術。例如，嚴格模仿之中，也有同高度的，各種音程距離的；此外，有倒轉進行的，減時的，增時的，局部的，間歇的，強弱拍易位的；更有些是逆讀的，倒轉逆讀的；真是五花八門，琳瑯滿目。

巴赫所作的一首「高德堡變奏曲」（Goldberg Variations），就包括了各種音程的卡農曲。這套樂曲，除了頭尾奏出抒情主題曲之外，共有二十九次變奏。每隔兩個變奏，就放入一首加農曲；這些卡農曲，順次地是同高度的，二度音程的，三度音程的，四度音程的，五度音程彙倒轉

進行的，六度音程的，七度音程的，八度音程的，九度音程的；這是例證嚴格模仿的傑作。直至

今日，此曲仍是鍵盤樂器的名作；值得我們細心去分析與欣賞。

因爲嚴格模仿就是數學的計算，故後來有人應用計算尺去幫助計算，尤其是倒轉，逆讀的進行，大爲利便。這樣的模仿進行，變爲純粹的數學計算，有時很巧妙，但並不美麗。電腦雖然精密，但終是欠缺感情；而感情卻是音樂的靈魂。因此，音樂裏的模仿，並不重視嚴格的模仿。

模仿句子，最多應用而且效果最好的，並非嚴格的模仿。嚴格模仿裏，各音有相同的高度，相同的時值，太過呆板；偶用則可，多用就變成貧乏了。

曲調的倒轉進行，也是嚴格模仿之一種。例如水邊歌舞，水中的倒影，就是倒轉進行的嚴格模仿。偶一用之，把曲調一化爲二，可增趣味；但每首曲調的倒轉進行，並不是能夠同樣流暢。我有一位老朋友，專歡喜用到好比豎蜻蜓走路，可能使觀衆叫好；但老是如此，就毫無趣味了。

轉進行來編民歌；我贈他以一個美銜爲「強盜搜身法」。

句尾的局部模仿，是合唱歌曲所常用；用爲回聲式的呼應，最爲有效。但那些否定的句語，絕不能使用這種局部的模仿。鄰家的孩子摔碎了瓷瓶，怒氣冲冲的母親，把孩子狠狠地打了一下，問他「下次還敢不敢？」孩子哭着答「敢！」我聽了，忍唆不住；連那位發怒的媽媽，也忍不住笑了出來。孩子卻是莫明其妙。這樣子的句尾局部模仿，非但不通，且惹人笑。孩子無知，是情有可原的；但，作曲者犯此錯誤，則實在該打了！

合唱歌曲之中，經常用局部回應的句子，就要小心，切勿使用句尾的局部模仿。例如，唱了一句「不要懶惰」，另一組反覆局部模仿「要懶惰，要懶惰」；這不是胡說嗎？這樣的句子，若要模仿，必須整句模仿。倘句子太長而必須回應其局部，則只能選擇其中重要的字，寧用「不要，不要」，也不能用「懶惰，懶惰」。

有一位朋友，寄給我一首新編的民歌合唱，那些句尾的局部模仿，實在使我大吃一驚。這是四川民歌「馬車夫之戀」。其中用及句尾局部模仿的歌詞如下：：

太陽出來又落山喲！（山喲！山喲！）

小妹為啥不理我喲！（我喲！我喲！）

這樣的句尾模仿，實在不通。但，只是不通而已，尚未至於鬧笑話。下列的句子就糟糕透了！

前面走的好姑娘喲！（娘喲！娘喲！）

吃不飽來穿不暖呀！（暖呀！暖呀！）

看到小妹就不見呀！（見呀ⅰ見呀！）

這就全是胡說了！稱呼好姑娘為「娘唷！娘唷！」如果前面真的有位好姑娘，必然轉身給你吃耳光。

我看見這首新編的合唱民歌，心中甚感不安。雖然編者太過疏忽，但我並不想譏笑或責罵。

我真想立刻飛函告訴這位編者，「快把此曲冷藏起來」；但既印了出來，且亦寄發各地，已經無法收回。真是一言既出，駟馬難追了！

十二　詩與樂的結合

一九七三年十一月，中國廣播公司在臺北舉辦「韋瀚章詞作音樂會」，以鼓舞歌詞創作的風氣，實在是詩壇與樂壇的盛事。我國詩壇，人才鼎盛。站在作曲的立場，我誠心期望詩人們，肯注意到歌詞創作的技巧，多作些可唱的新詞，使歌樂更趣蓬勃。

我當然明白，詩人們總是歡喜自由創作，遨遊物外，如天馬行空，不願受音樂所拘束。誠然，詩與樂之結合，就好比有了愛人的單身漢；為了相愛，就總該有所遷就，不宜一意孤行，獨來獨往。詩與樂能夠互相遷就，則必能互相補益；因而能夠創出一個新境界。

韋瀚章先生數十年來，潛心為中國新樂創作歌詞，從他的詞裏，我們可以看到他的獨到之處，就是能夠做到「寓樂於詩」的境地。

寓樂於詩的構想

用爲歌詞的詩句，該有響喨的字韻與流暢的句法。韋先生熱愛音樂，常與聲樂家、作曲家切磋，以求進益。對於字韻，他善用開口韻；對於句法，他愛用長短句。因此，字韻中藏着美妙的曲調，句段中藏着活潑的節奏。而且，韋先生秉承我國詩人溫柔敦厚的氣質，談哲理而不道學化，論愛國而不口號化。融哲理於詩內，化口號而爲詩詞；這乃是作曲者夢寐以求的理想歌詞。

除了字韻與句法能夠音樂化之外，更在詩中蘊藏着音樂境界；這個音樂境界，利便作曲者之發展。例如，「碧海夜遊」的浪濤聲響，「日月潭曉望」的恬靜與晨鐘，「霧」的一片迷濛景色，「鳴春」的杜宇啼聲與黃鶯百囀，「逆旅之夜」的嘈雜，更鼓、鷄鳴與步履雜遝，「秋夜聞笛」的笛聲；凡此種種，皆能給作曲者提供音樂境界，使作曲者易於發展。

要寓樂於詩，詩人在構想之時，就要顧慮及此。因此之故，我盼望詩人們創作歌詞之時，該爲音樂方面設計。只要注意及此，歌詞就可以增加音樂的魅力了。

寓詩於樂的設計

既然韋瀚章先生能寓樂於詩，作曲者就能根據其詩思，作成獨奏或合奏的樂曲，使能寓詩於樂，與王摩詰的「詩中有畫，畫中有詩」相媲美。

我國古今詩人甚多，作品精湛。爲表彰詩人的成就，不應徒然把詩詞唱出就罷手。應該擴大

範圍，以樂釋詩，以畫釋詩，以舞釋詩；使詩人的偉大精神，無所不在。且看十九世紀的歐洲樂壇吧：作曲家勃拉姆斯、舒曼，作了不少鋼琴曲，皆是根據詩人的作品創作而成。李斯特根據詩人拉瑪丁的詩，作成交響詩「前奏曲」。杜卡根據德國詩人歌德的敍事詩，作成諧曲「魔術師的門徒」。杜比西根據法國詩人瑪拉梅的詩，作成序曲「牧神的午後」。更有無數傑出的樂曲，都是作曲者將詩境化爲音樂，以供世人清賞。近年來，我國作曲家對這方面的創作，已經漸趨蓬勃。林聲翕先生將唐詩作成鋼琴獨奏曲，「楓橋夜泊」（張繼），「出塞」（王之渙），「泊秦淮」（杜牧），都是很好的例子。我把白居易的「琵琶行」作成鋼琴，朗誦，合唱，融成一體的音詩，也是此項的嘗試。榮耀我國詩人的成就，應該把創作範圍推廣，跳出「只用詩句爲歌詞」的聲樂限制，走上「化詩思爲樂曲」的道路。

爲了要實踐這個設計，在韋瀚章詞作音樂會」中，林聲翕先生爲韋先生的詩「黃昏院落」作成鋼琴獨奏曲「序曲及賦格」。我則爲韋先生的詩，作成提琴獨奏曲二首，附有朗誦的長笛獨奏曲一首，以作例證。下列是這三首樂曲的原詩與作曲設計：

四時漁家樂　（韋瀚章作詞）　（提琴與鋼琴的合奏曲）

（春）　漁家樂，桃花渚，如霧如烟春雨。
箬笠簑衣不覺寒，隨着東風飄去。

（夏）　漁家樂，蓮花渚，碎玉零珠急雨。

青蒿滿縷一輕舟，衝向白雲深處。

（秋）　漁家樂，芙蓉渚，野鶯輕鷗爲侶。

蘆汀葦岸儘勾留，明月清風無主。

（冬）　漁家樂，雪盈渚，兩岸數聲村鼓。

人言時節近殘年，管他幾番寒暑。

這首充滿畫意的詞，黃自先生曾把它作成一首小曲。（編在商務印書館出版的「復興音樂課本」之內）章先生選出這首詩給我作成提琴曲之時，告訴我，他很喜歡黃自先生這首歌曲的開頭一句。因此，我就選用黃自先生這句曲調爲全曲的主題，作成一首提琴與鋼琴合奏的「演繹曲」（Paraphrase），一可以紀念黃自先生的卓越成就，二可以將主題開展，發揮中國調式的趣味。

何謂「演繹曲」？也有人譯爲「模擬曲」，或者「引伸曲」；是把一個樂句，用爲主題，加以模擬，自由伸展，使成一首完整的樂曲。我把黃自先生的主題，先加模擬，再加引伸，自由開展，並加變奏，分別描繪出四季的景色；故名之爲「演繹曲」。

這是一首船歌。樂曲分爲四段，分別用四種不同的調式。各段給以小標題。這些小標題，皆取自詩中句子。

（一）春——桃花渚，如霧如烟春雨

這是複合二拍子(6/8)，D Ionian 調式，就是用 D 為 Do 音的調式。船歌的節奏，襯托着柔和的提琴曲調。開始的四小節，是黃自先生所作的曲調。以後便是模擬與引伸。鋼琴伴奏之中，高音和絃的顫音奏出，顯示春天的迷濛烟霧。這段樂曲的後半，提琴用雙音演奏，更增加了迷濛而甜美的氣氛。

（二）夏——蓮花渚，碎玉零珠急雨

這段樂曲，仍然是複合二拍子(6/8)，速度稍快，由 Ionian 調式，轉到 E Aeolian 調式，就是用 E 為 La 音的調式。這段用鋼琴為主奏，提琴為輔奏。鋼琴的低音，奏出輕雷隱隱，驟雨驀至。在鋼琴所奏稍快的船歌上方，有提琴頻密跳弓的對位曲調，顯示碎玉零珠一般的急雨。

（三）秋——芙蓉渚，野鶩輕鷗為侶

明快的二拍子 (2/4)，A Mixolydian 調式，就是用 A 為 Sol 音的調式。這是一段徐緩的樂曲，提琴用溫和而沉厚的歌詠曲調，顯示秋天的靜美。提琴與鋼琴的互相呼應，互相模仿，乃是要繪出鶩鷗為侶，明月清風的幽雅境界。

（四）冬——雪盈渚，兩岸數聲村鼓

活潑輕快的四拍子（4/4），A Phrygian 調式，就是用 A 為 Mi 音的調式。提琴用跳弓的

奏法，鋼琴用頓音的奏法，描繪出鄉村新年舞獅的鼓鑼聲。

最後的尾聲，乃是再現此曲的柔和主題，以作回應。結尾是漸慢漸弱，提琴的泛音之下，有

船歌的欸乃節奏輕輕伴着；顯示棹聲漸遠，留下「白雲深處」的境界。這是全首詩的中心思想。

狸奴戲絮　（韋瀚章「即景詩」）　（提琴與鋼琴的合奏曲）

閒看狸奴戲，輕狂最可憐。

不知春已暮，檻外撲飛綿。

韋先生這首「即景詩」，精簡活潑，故為之作成一首諧謔曲風的「即興曲」，（Scherzo-

Impromptu），給提琴與鋼琴合奏。

全曲的結構是三段體。活潑輕快的二拍子。主題是 D Ionian 調式，就是用 D 為 Do 音的

調式。中間一段插曲，則是 G Ionian 調式，就是用G為 Do 音的調式。回頭再奏第一段之後，

並加尾聲作結束。活潑的句法，調式的風格，提琴的各種技巧，（包括雙音，三音和絃，撥絃，

跳弓等等），皆是描繪貓兒的活潑動作以及只愛玩耍，不知春暮的性格。

上列二曲，（漁家四季樂，狸奴戲絮）首演於臺北「韋瀚章詞作音樂會」，司徒與城教授提琴，司徒太太招翠姬女士鋼琴。在香港演出則由黃霑明君提琴，萬思仁君鋼琴。成績均甚傑出。

兩首樂曲直至一九七四年七月，乃由香港幸運樂譜服務社白雲鵬先生印出來應用。（編號是 No 122）

夜　怨　（韋瀚章作詞）（朗誦，長笛獨奏，鋼琴伴奏）

黃昏且把殘妝卸，

又見淒涼冷月，暗移桐影上窗紗。

恨寃家，

累的儂，撇也撇不開，拋也拋不下。

昏沉沉，不思想軟飯甘茶。

悶懨懨，不知道寒冬暖夏。

數着，算着，只望他的人兒早回家。

挨着，待着，只望他的話兒無虛假。

瑟瑟西風吹鐵馬，無端又引儂牽掛。

蓋對鴛鴦瓦，淚濕紅綾帕。

相思也罷，閒愁也罷，

這腰圍消瘦了，只為冤家。

韋先生這首「夜怨」，是以「元曲」的體裁，寫出昔日閨中怨婦的情懷。我設計用長笛獨奏，並在獨奏之前，先用朗誦把全首詞句讀出；朗誦時則用鋼琴伴奏。這不獨想使聽者能夠欣賞優秀的詞，同時也想先將曲內的兩個主題介紹出來。朗誦「又見淒涼冷月」之後，鋼琴立即奏出此曲的主題；這是 C Aeolian 調式，就是用 C 為 La 音的調式。這個主題，溫柔而哀怨，有大起伏的音程進行，顯示情緒不安；有很多反複的進行，顯示遲疑莫決。

朗誦「瑟瑟西風吹鐵馬」的前面，是此曲的第二主題，就是中段插曲的主題。鐵馬叮噹的清脆聲響，帶來徬徨與急躁的心境。

朗誦全首詞句之後，長笛乃開始幽怨的獨奏。當鋼琴擔任奏出主題之時，長笛則以對位曲調與主題互相呼應，互相傾訴。

鐵馬叮噹的主題，是轉調到 G Aeolian 調式，就是用 G 為 La 音的調式。每次鐵馬輕輕的響聲，都喚起殷切的思念之情，宛如波濤，一次比一次強烈，一次比一次急促；終於仍然沉入無可奈何的境界之中，極力隱忍。

最後，重現寧靜的哀怨主題，消失於寂寞的氣氛裏。曲中各段之間以及在尾聲之內，皆用

「昏沉沉」，「悶懨懨」的句子為橋樑，以顯示曲中主旨。

這首哀而不傷的長笛獨奏曲，乃是想刻劃出我國昔日閨中怨婦的賢淑德性。雖然思念得心情

激動，仍能以溫柔的愛心，把情感控制得恰到好處。韋先生為這首獨奏曲取名 Nocturne，這是

「夜曲」的原文。

「夜怨」首演於臺北「韋瀚章詞作音樂會」，由樊曼儂女士長笛獨奏，張美雲小姐朗誦，王

瑞玲小姐鋼琴伴奏。隨着在香港演出，由李詩曼小姐長笛獨奏，楊羅娜小姐朗誦，李淑嫻小姐鋼

琴伴奏。兩次演出，皆有優異的成績。

這首長笛獨奏，在一九七五年二月，由幸運樂譜服務社白雲鵬先生膽譜印出，與另一首由民

歌改編的長笛獨奏曲「玫瑰花兒為誰開」合併印行。（編號是 No. 123）

詩樂合一的聲樂曲

把寓詩於樂的原則，應用於聲樂曲，就是不獨把詞句唱出，且用樂器充份發揮詩中的音樂氣

氛；這便是詩與樂融合為一的創作設計。下列兩首歌曲，一是女高音獨唱的「鳴春組曲」，另一

是女低音獨唱的「秋夜聞笛」。還有一首較長的聲樂組曲「愛物天心」，將於另一章詳細解說

之。

鳴春組曲 （韋瀚章作詞）

這是作給花腔女高音獨唱的歌曲，為一九七三年十二月，香港市政局與樂友社合辦的「韋瀚章詞作音樂會」演出之用。組曲由兩章連串而成，它們是「杜宇」與「黃鶯」；因為二者皆為春天的鳴禽，乃取名「鳴春組曲」。

（一）杜宇

綠水平堤，濕雲擁徑；深宵雨，洒遍平蕪。

桃浪沉聲，梨花吮淚；無人處，暗抑欷歔。

落寞情懷，悲涼況味；憑杜宇，替人泣訴。

故國鄉關，魂銷夢斷；怕聽它：「不如歸去」。

（二）黃鶯

欲暖還寒，纔晴又雨，春來綠水人家。

正輕烟護柳，薄霧籠花。

柔枝亂，透新鶯百囀，

似銀鈴清脆，絃管嘔啞。

且莫問，巧語關關，說些什麼話。

但願它，把痴人喚醒，珍重春華。

這兩首詞，意境高而鑄辭美；其中的「桃浪沉聲，梨花吮淚；無人處，暗抑欷歔」；使我擊

節嘆賞，不勝佩服。

古來詞人寫杜宇，常是偏於惜春與傷別，讀來只覺一片傷感與哀愁。例如，李白「又聞子規

啼夜月，愁空山」，（蜀道難）；陸游「林鶯巢燕總無聲，但月夜常啼杜宇，（鵲橋仙）；辛棄

疾「啼鳥還知如許恨，料不啼清淚長啼血」（賀新涼）。近代詩人徐志摩寫杜鵑，偏重愛戀的

柔情，他認為「多情的鵑鳥」所唱的是「我愛哥哥」。韋先生能配合當前實況，寫得更為貼切；

「故國鄉關，魂銷夢斷；怕聽它，不如歸去」；把懷念故國與思鄉之情，都充份表達出來。這不

獨是傷春，不止是個人的柔情，實在是眾人共有的感嘆。

韋先生曾經向我提及，「不如歸去」的杜宇啼聲，樂人們認為是 Re do re la 四個音；我

亦有同感。（後面的 la 是低音）。因此，就用此四音，加以變化，組織於引曲之中及各句之尾。

在清脆的杜宇啼聲底下，常伴以低沉的琴聲，有如心坎裏的嗟嘆。

前一章「杜宇」是傷感的，後一章「黃鶯」則是活潑的。兩種強烈對比的情感之間，我必須用音樂爲之作漸層變化；同時也可以符合「欲暖還寒，纔晴又雨」的情況。

「黃鶯」的鋼琴引曲，顯示出春到人間的訊息。爲了要使之漸變而非突變，故將頭一段詩句複唱一次；並且速度加快，力度漸強，伴奏音型，變爲更活潑。到了「新鶯百囀」句尾，那些有如銀鈴聲響的琴聲，乃帶出獨唱者的裝飾樂段，歌聲與伴奏互相呼應；在愉快振作的心情中，結束全音樂曲。

此曲首唱於一九七三年十二月，由香港音專陳頌棉敎授獨唱，胡德蒨校長鋼琴伴奏。隨着應香港廣播電臺之請，演唱於藝術歌曲節目中，甚獲聽衆之喜愛。

秋夜聞笛 （韋瀚章作詞）

這首女低音獨唱的歌曲，是香港華聲音樂團主持人楊羅娜女士請韋先生創作的。楊女士主辦音樂會，介紹女低音吳晼琼小姐與長笛演奏家李詩曼小姐，很希望有一首中國作品，能結合女低音與長笛，故有此設計。韋先生就用秋夜聞笛爲題材，寫成此詞：

似這般冷落秋宵，
獨個兒靜悄悄。

啊！是誰家玉笛，
打斷無聊？

那不是「落梅花」，更不是「折楊柳」，
也不知何歌何調。

但愛它曲兒精巧，聲音美妙。

不能弄管絃隨和，不會寫詩篇吟嘯；
只教人心飄意蕩，魄動魂銷。

吹罷吹，

快把我逝去的童心，

呼嚕呼嚕吹活了！

這首精美的歌詞，使我愈讀愈愛。韋先生並附一函，告訴我以他的觀點。他說：――古代詩詞，每詠到笛聲，總離不了「落梅」，「折柳」。這些名字，後人可能是把死辭活用，提到笛聲，便說「吹落梅花」，「吹折楊柳」。我在此提出相反的說法；叛逆之處，請勿見怪。後幾句以輕鬆活潑，結束全篇，頗有「人老心不老」之意。這個收法，原也是楊羅娜小姐的意思；就是，活潑些，用爲音樂會壓軸的項目。

韋先生這段話，使我深深敬服。我對此詩的作曲設計，開始是徐緩的感嘆，顯示出寂寞淒清。獨唱的樂句，可以充份發揮女低音的濃厚音色。笛聲出現以後，音樂就漸層進入到活力醒覺

的境界。笛聲與歌聲互相呼應之時，力度漸強，速度漸快。最後「吹活了」的一句，反覆多次，

把開始的寂寞淒清氣氛，全部變為輕鬆活潑景象，以配合詩人的本意。

此曲首唱於一九七四年二月，甚受聽衆之喜愛。香港藝風合唱團創辦人兼指揮老慕賢女士，

聽後立刻請改編為混聲合唱曲，並用長笛輔奏。同年八月，該曲首演於藝風音樂會中，由李詩曼

小姐擔任長笛輔奏，效果甚佳。此曲在一九七四年由幸運樂譜服務社印行。（編號為 No. 126，

獨唱與合唱分別編為 a，b 兩種）

十三　聲樂組曲「愛物天心」

一九七三年十一月，中國廣播公司在臺北舉辦「韋瀚章詞作音樂會」。由於諸位音樂專才的熱誠合作，成績極佳，獲得聽眾們一致讚美。

為了籌備中國廣播公司所舉辦的第四屆「中國藝術歌曲之夜」，趙琴小姐盼望我能與韋先生合作幾首有樂器輔奏的獨唱曲，以充實內容。在農曆新年過後，韋先生告訴我，擬以四季為題材，作成四章；他們是：春雨、夏雲，秋月，冬雪。我計劃用提琴輔奏春雨，（女高音）；大提琴輔奏冬雪，（男低音）。在連續演唱之時，我獻議再作一章尾聲，用四重唱，同時使各件輔奏樂器，與鋼琴加入伴奏。韋先生為這章四重唱取名「天何言哉」。全個組曲的總名則為「愛物天心」。一九七四年三月，韋先生把各章詩稿交給我。下列是各章的詩句與作曲設計：

（一）春雨　（女高音獨唱，鋼琴伴奏，提琴輔奏）

正醞暖釀寒，東風料峭；

濕雲障野，濃霧連朝。

更半空絲影，一片瀟瀟；

十里迷濛，灑遍鮫綃。

波漾綠，土如膏。

無聲施潤澤，有意起枯焦。

柳線舒青花綻蕊，

枝頭吐翠草茁苗。

聽！鳥唱新鶯；

看！花開含笑。

數不盡，蜂忙蝶舞，景衆嬌嬈。

且喜愛物的天心，

把萬類生機恢復了！

這首詩，可以分爲四段。首段寫春雨將至，次段則寫春雨景色，再寫春雨造福人間，不動聲息；最後寫春天萬物復生，皆賴上天好生之德。其中「無聲施潤澤，有意起枯焦」兩句，乃是全

篇的着力之點;不獨描繪出及時雨之造福人間,且爲古往今來一切偉人造像。

此曲開始,輔奏的提琴,加用弱音器,以輕輕的顫音伴着歌聲,描繪出濕雲濃霧,十里迷濛的境界。「波漾綠」之後,取消了弱音器,提琴聲音變爲明朗。活潑的節奏,輕巧的曲調,顯示出花綻蕊,草茁苗的蓬勃景象。尾段的詩句,在樂曲裡反復唱出,以更活躍的節奏,更流暢的曲調,配合以鋼琴與提琴的呼應與模仿,繪出花開鳥唱,蜂忙蝶舞的春日風光。

（二）夏　雲　（男中音獨唱,鋼琴伴奏,單簧管輔奏）

淡蕩和烟淡蕩風,騰光山嶽映晴空。

浮嵐飛岫看無盡,叠絮堆綿襯幾重。

初尚淺,再而濃,突然天外出奇峰。

覆陰載雨消炎暑,萬物同沾造化功。

這是詞牌「鷓鴣天」的格律。樂曲是中等速度,優悠唱出,以描繪淡蕩和烟,叠絮堆綿的景色。前段唱出之後,曲調交給單簧管獨奏;唱者則用對位曲調再唱這段詞句。「初尚淺,再而濃」,以同形句子,反復伸展,呼應對答,漸快漸強,直到極強的一句「天外出奇峰」;這是全曲的頂點。後段恢復了原來的柔和,這是夏雲的超逸姿態。「消炎暑,造化功」,乃是詩旨「上

天好生之德」的重述。

（三）秋　月　（女高音獨唱，鋼琴伴奏，長笛輔奏）

桐落空階，蛩吟野砌。

露珠滴草清妍。

薄薄秋雲，點點疎星，

淡淡銀河一線。

玉輪如鏡，清輝千里，

人間共賞晶圓。

如許光華，憑誰管領？

舉頭欲問嬋娟。

這是三拍子的徐緩樂章，但並非拖慢，而是流暢的慢。柔和的曲調，輕盈的鋼琴，輔以明亮的長笛，描繪出露珠清妍，薄薄秋雲，點點疎星，以及清輝千里的月夜景色。前段獨唱之後，曲調交給長笛獨奏，獨唱者則用愉快的「啊」音，唱出流暢的對位曲調，以讚美大自然的瑰麗。最後，熱情洋溢的歌聲，重複「舉頭欲問嬋娟」，乃是感謝上蒼仁厚，賜予人間以無窮美麗；這是

「愛物天心」全曲的要旨。

（四）冬　雪　（男低音獨唱，鋼琴伴奏，大提琴輔奏）

千林瘦，百草凋；烏雲擁，北風號。

陰沉沉的天空雪花飄。

小的像柳絮，大的像鵝毛；

飄向低來下廣場，飄向高來上樹杪。

四望皆清白，景緻真美妙！

飄，飄，飄，黃昏一直到明朝；

把骯髒的世界漂淨了！

這是活潑輕快的獨唱曲，詩句精簡，意境甚高。「四望皆清白」，「把骯髒的世界漂淨」，是全首詩的重心。在這首短小的樂曲裡，沒有給大提琴以演奏曲調的機會；所以中間加入一段裝飾樂段，以表現奏者的才幹。（大提琴裝飾樂段出現之前，就是「景緻真美妙」之前，全段可以再唱一次。只因首次演唱之時，受時間所限制，故沒有反複而已）。

（五）天何言哉 （四重唱，鋼琴與全體輔奏樂器伴奏）

向天翹首，一片青冥。

細看無形，細聽無聲；

無形則顯示大道，無聲則孕育至情。

包容萬象，日月羣星；以晝以夜，循環運行。

春夏秋冬，時序分明；以寒以暑，萬物長成。

雲露霜雪，風雨陰晴；枯榮交替，調節虧盈。

天心原愛物，天德本好生；

絕無偏私最公平。

「天何言哉」乃是「愛物天心」全首的結論。這是詩人將我國聖賢明訓，融化於詩歌之中。是用優美的詩歌，宣揚嚴肅的哲理。從「向天翹首」至「調節虧盈」的一大段，可以重複唱出，使聽者得到更明確的印象，然後達到尾段的結論。

（見「論語」陽貨第十七，「子曰：天何言哉！四時行焉，百物生焉」。）

× × ×

× × ×

也有人問過我，何以四重唱之內，不用女低音，也不用男高音，而用了兩位女高音與男中

音？我的解釋是：中國廣播公司辦理音樂會，是聘定了演唱者，然後按已有的技術人才，編作新歌。還有一個原因，找獨唱的女低音，比較困難；女高音，男中音的獨唱人才，比較容易找到。

「愛物天心」，在一九七四年五月，首唱於臺北，並由海山唱片公司製成唱片發行。獨唱者是董蘭芬（春雨），陳榮貴（夏雲），高思文（Sydney Goldsmith）（長笛），張寬容（大提琴），蔡采秀（鋼琴），薛耀武（單簧管），辛永秀（秋月），張清郎（冬雪）。輔奏是廖年賦（提琴），陳華璋（單簧管），莊表康（夏雲），陳頌棉（秋月），譚鐵峰（冬雪）。輔奏者是黃衞明（提琴），何銳康（長笛），萬思仁（大提琴），胡德蒨（鋼琴）。

徐序鳴（春雨），莊表康（夏雲），陳頌棉（秋月），譚鐵峰（冬雪）。輔奏者是黃衞明（提琴），何銳康（長笛），萬思仁（大提琴），胡德蒨（鋼琴）。

此首組曲，在同年八月，演唱於香港大會堂音樂廳。這是香港音專主辦的音樂會，獨唱者是此組曲之演唱，甚獲聽衆之激賞。韋先生的傑出詞章，功居首位；各位聲樂家，器樂家的衷誠合作，甚得聽衆讚美。許多合唱團體來信請求改編成爲合唱，好使各團皆能分享。爲了利便應授擔任指揮。林教授之見義爲勇爲，樂於助人的精神，使我敬佩並且深爲感謝。

最後一章四重唱，因爲各位專家平時無法集合練習，深恐不能統一；臨時請林聲翕教用之故，乃編成混聲合唱的組曲；不用太高的聲域，不用輔奏樂器，省去樂器的裝飾樂段，只用鋼琴伴奏。

「春雨」的獨唱作成之後，因爲聲域高，唱者感到吃力，故曾爲獨唱者之便利，稍改曲調進行。在編爲合唱之時，此章已改低大二度音程的調子；原有的曲調，不再成爲吃力了。因此，合

唱裡的曲調，皆照原來的樣子。這章獨唱與合唱的曲調，稍有分別，原因在此。

「天何言哉」四重唱，是由兩位女高音，與男中音，男低音所組成。在混聲四部合唱裡，這一章的各部，必須重新編配。而且，這一章與「冬雪」，都把重要的一段重複，使唱者與聽者都愉快些。

「愛物天心」組曲於一九七四年由幸運樂譜服務社白雲鵬先生印出。編號是 No. 138，獨唱組曲列為（a），合唱組曲列為（b），白先生並將韋先生題贈給我的一幅字「天何言哉」印在合唱組曲的扉頁。秀麗的墨寶，使這份印本倍為生色；對於我，這份譜本，乃是價值連城的紀念品。

十四　青年們的精神

這是青年人的時代。

韋瀚章先生認為青年們的精神有如海洋，這是極為恰當的比喻。浪是活動的，多變化的，正如青年們的幻想。波濤澎湃，則顯示青年們的力量。潮落，潮生，均有一定的規律；象徵忠實與信義。心胸如海洋之寬大廣潤，志氣如海洋之雄厚遼遠，學問如海洋之博，修養如海洋之深。這是青年們精神的出發點，正待發揚光大，以創建輝煌燦爛的新時代。

青年們的精神　　　（韋瀚章作詞）

前一浪，後一浪，波濤澎湃，海潮初漲。

青年們的精神，像大海汪洋。

一浪又一浪，充滿幻想；

澎湃呀澎湃，顯示力量。

忠信不欺人，潮退復潮漲；

把握着時機，快迎頭趕上。

心胸寬大，志氣高昂，

探求學問，潛心修養；

今朝勤砥礪，他年作棟樑。

青年們的精神，正待發揚！

韋先生的詩，具有浪潮與波濤的韻律；故樂曲之內，也就依據詩旨，充滿浪潮與波濤的節奏。前浪後浪之推進，由活潑演成雄壯，由邁進演成飛揚，以表現青年人的豪放熱力。

這首詩是韋先生題贈給明儀合唱團首演的歌。費明儀小姐創辦該團，十年來以樂教培養青年向上精神，早已獲得社會各界人士之讚美。這首歌是用以賀該團的十周年慶祝大典，同時奉贈給奮發努力的青年們。十月初旬，韋先生與我被邀聆賞明儀合唱團試唱此曲。一九七四年十月二指揮精湛，伴奏有力，其融洽團結的氣質，恰當地顯示出海洋的韻律與力量。全團唱來歌聲壯麗，

十日，正式演唱於香港大會堂音樂廳，由費明儀小姐親任指揮，吳祖英小姐鋼琴伴奏，成績甚佳。聽眾們熱烈喝采，一再要求演唱；韋先生與我，都感到與有榮焉。

韋先生為青年人所作的另一首歌曲「生活之歌」，原是香港滅暴委員會邀請編作的大眾歌曲

之一。這是口號藝術化，敎條音樂化的淺易歌曲。爲了便利應用，我要替這首歌詞編成兩種譜本，（混聲四部合唱與學生齊唱），同時刊行。下列是歌詞，値得用爲口號藝術化的例證材料。

生活之歌 （韋瀚章作詞）

大家同唱生活歌，我們先唱你們和。

我們置身在世間，芸芸衆生人與我。

萍水得相逢，機緣難錯過。

與人相處要謙恭，作事認眞不懶惰。

重禮義，知廉恥，心坦白，氣平和。

患難共扶持，守望齊幫助。

謀福利，消災禍。

他人敬我我敬人，我愛他人人愛我。

生活歌，同唱和，

大家歡樂笑呵呵。

這首活潑的合唱歌曲，一九七四年八月首唱於香港大會堂音樂廳。合唱團體是思義夫合唱

，梁明先生指揮，成績卓越。

十五　海嶽中興頌

「海嶽中興頌」是秦孝儀先生紀念　國父建黨革命八十周年而作的詩篇。這首詩，筆力千鈞，正氣磅礴；精簡地剪裁史實，手法獨到，使我極為佩服。詩中歷述推翻帝制，統一中華，抗戰建國，以及現在的海嶽中興，實在是中華民國開國，建國，復國的史綱。其中把　國父十仆十起的精神，總統十盪十決的明智，以至目前艱苦奮鬪裡的十大建設，十大革新，與大孝大忠的真義並論，說明我們身當百難之衝，中國之命運乃掌握在我們自己的手裡。由開國，建國之已經實現，證明中興之必能成功，誠足以勵我士氣，振我國魂。原詩如下：

(1)

一旦去四千年帝制，

初試亞洲民主之啼聲；

原被譏為神話、夢囈，

豈知我們憑的誠摯純潔精神！

唯偉大的　國父

創黨革命，哀我生民；

十仆十起，開國收京。

低徊遺命，「不平而必使之平」。

人性的必然歸向，

何莫非博愛大同？

邪說暴行，虐我生靈；

三民主義世紀，終為人類開新。

國民！國民！我們正身當此百難之衝。

國民！國民！良知―血忱！

勵我中華民族之精誠；

(2)

一旦起持久抗戰，

原被譏為怯懦、無備，

豈知我們出以艱難百戰血忱！

唯偉大的　總統，

領導革命，哀我生民；

十盪十決，北伐東征。

眞積力久，乃終以德服強鄰。

除百年民族枷鎖，

原已開萬世太平。

奸匪橫決，虐我生靈；

重啟革命基宇，益嗟慘淡經營。

決心！決心！實踐！力行！

決心！決心！中國之命運在自己手中。

(3)

一旦反攻號角旣起，

建我海嶽中興之殊勳；

同被讖爲神話、異想，

豈知革命史實昭昭自在人心！

維廣大的同志，

服膺革命，爲民前鋒；

十大建設，十大革新，

縈根結果，正以爲興師力征。

奮神明華胄大孝，

盡瀝膽靡軀大忠。

憑海誓血，耿耿精魂。

奸匪罪孽不絕，大地必至陸沉。

中興！中興！服務！犧牲！

中興！中興！中興！力爭國民革命勝利成功；

以無負於敵後同胞的思死血淚，

以無忝於先哲先烈的責望交深，

以無愧於　國父與　總統之所教誨生成。

秦孝儀先生的詩，題材嚴肅，鑄句精煉；以前我爲他譜過「思我故鄉」、「白雲詞」、「大忠大勇」，都與這首「海嶽中興頌」有相同的風格。對於精煉的詩句，在作曲時，我必須以音樂去顯現出詩人用字的深意。例如「一旦去四千年帝制」的「去」字，乃是簡潔有力的動詞，我必須使用強拍的長音唱出，以表彰所蘊藏着的深意。每段的第四句裡，「誠摯」，「艱難」，「昭

昭」都有深義，我必須使用吟詠式的曲調，以增力量。「不平而必使之平」，這個「必」字，不

能不明顯表現出來。至於那些論文式的長句，最顯著的如最後「無負」，「無忝」，「無愧」的

三句，我必須使樂曲漸高漸強，以配合詞句進入高潮。

至於歌詞裡的長句，乃是作曲者常感棘手的材料，但我終於想到，可以利用同形樂句來處

理。如果我能把那些說理的文字，譜成起伏有趣的同形樂句；則唱起來流暢悅耳，使唱者不覺困

難。例如開首的兩個同形樂句，唱起來並不吃力。如果字音的平仄，與曲調的高低配置得宜；字

義的重輕，與拍子的強弱安放恰當；則必可使歌曲易唱易聽，人人歡喜。就是為了此原則，我把

曲稿改了又改，刪了又刪；不滿意之時，又重新再作。說來慚愧得很，我根本不是具有什麼天才

的作曲者！白樂天詩云：「新篇日日成，不是愛聲名。舊句時時改，無妨悅性情」。周必大說得

好：「香山詩語平易，疑若信手而成者。間觀遺稿，則竄定實多；觀此詩，信然。公晚年長律，

其根柢之博，立格鍊句之妙，果皆老嫗所能解耶？其說邪謬，可付一噱也」。為了要貫徹聖賢明

訓「大樂必易」的原則，使我提心吊膽，刻刻留神。秦先生既能寫出如此簡煉而精美的詞句，我

也必須能為他譜成人人愛唱的歌曲，以期不負詩人的心血。但願作曲同仁，多作成「大樂必易」

的歌曲，齊以活躍的歌聲，鼓舞起中興的氣象，重振我中華民國的國魂。

附記　專欄作家劉星先生曾寫成一篇介紹文字，題為「揚我大漢天聲」，一九七五年一月二十四日發表

於中央日報副刊，甚獲佳評。

十六　驢德頌與天德予

一九七四年六月，梁寒操先生寄贈我以一幅題字；這是一首讚美驢子的詩。他也曾將此詩親題在老畫家田綵之先生畫驢的屏幅上。這首詩，甚能道出我們的心聲；故讀來極感親切。為表敬佩之忱，乃將此詩作成合唱歌曲，還贈詩人，隨即由中廣合唱團首唱於廣播電台。詩句如下：

木訥無言貌蕭莊，一生服務為人忙。

只知盡責無輕重，最恥言酬計短長。

絕意人憐情耿介，獻身世用志堅強。

不尤不怨行吾素，力竭何妨死道旁。

梁先生在詩後有跋云：三十年前，予役西陲，見道旁驢骨堆堆，惻然有感。曾成「驢德頌」一首；認為此實未來時代應有之人生觀也。

末句「道」字，有雙關之意義，不獨指「道路」，亦指「真理」；蓋謂「何妨死於真理之旁」也。

這首混聲合唱，曲調是豪邁的中國風格，其起伏疾徐，皆根據詩中的字韻而來。在合唱歌曲之內，全詩共唱兩次。第一次是混聲四部合唱，第二次則由男聲齊唱曲調，女聲啦啦為之襯托；顯示身體雖然勞累而心情輕快，並無怨懟之意。

何志浩先生對此詩極有佳評，曾作和韻一首。無論詩情畫意的踏雪尋梅以至洞察人生的賢哲見解，實在皆有驢兒的份。「隨園詩話」記顧赤芳詩云：「張果倒騎驢，不知是何故。為恐向前差，忘卻來時路」。這條道路，正與梁先生原詩所說的「道」相呼應。因此，將兩首詩組合起來，遂成為一首合唱的組曲。何志浩先生的和韻如下：

天賦生成體態莊，糧車日駕不辭忙。
衝泥渡水征塵遠，踏雪尋梅逸興長。
果老倒騎持拂舞，梁公巡視策鞭強。
京華冠蓋空勞碌，願効馳驅鐵騎旁。

「驢德頌」合唱曲，是一九七四年七月，由幸運樂譜服務社白雲鵬先生印出；並將梁寒操先

生的題字與田綺之先生的繪畫，印在封面上，益增華美。此曲編號為 144（a）與何志浩先生和

韻組合為一的合唱曲，編號則為 144（b）。

王文山先生於一九七四年十一月給我一封信，說：「在臺北聽友好試唱驢德頌，甚喜。戲作

詩一首，以博一笑」。從這首詩，可以見到，老詩人的童心，永不失落⋯

牽驢上板橋　（王文山作）

牧童牽驢上板橋，板橋一邊低來一邊高。

橋中露條縫，缺了橋板一二條。

小驢到了橋頭堡，

也許因為怕落水，或是因為怕摔交，

停住動也不肯動；牧童莫可奈何感枉勞。

　　　　　×　　　×　　　×

一個牧童在前拉驢走，

一個牧童在後推驢叫，

累得滿面汗流不開交。

小驢依然閣彆扭，動也不動停在橋頭堡。

路人經過附着驢耳嘰哩咕嚕說話了，

小驢突然拼命衝過橋。

事後牧童問路人，

路人笑說：「那個事兒不足爲外人道」。

在這首詩後面，在紙上倒轉寫出了答案，實在是這詩的尾聲：

路人附着驢耳說：

要聽「驢德頌」，趕快過板橋；

作曲——黃友棣，作詞——梁寒操●

王文山先生的幽默感，與年俱增；驢兒也歡喜聽人誇獎，此詩使人爲之絕倒。我讀完此詩，也頑皮性起，去信告訴王先生，路人所說「那個事兒不足爲外人道」，用及古文「桃花源記」的句法，似嫌太深，不如改爲「那個話兒乃是不能人道」，更簡潔有力。他的回信，表示極爲開心；但他不敢如此改訂。我很明白，他既怕「那個話兒」，尤怕「不能人道」也。

梁寒操先生的詩，是讚美驢德；毛松年先生的詩，則是讚美人德。這兩首歌，是在同年之內

介紹出來的。

毛松年先生主持僑務多年，成績卓著。他重視德性教育，熱心以詩教與樂教合一，推行青年

人的德性教育。他作了一首短詩，極具深義。詩云：：

天、德、予　（毛松年作詞）

一語傳千古，三字貫天人。

浩氣充寰宇，斯文日月新。

這首詩是根據孔子的軼事作成。昔日，孔子周遊列國，路經宋國。正在樹下和弟子們講學之

際，被宋國的司馬桓魋派兵把他們包圍起來，並欲加害孔子。孔子的弟子們都很驚慌。孔子對弟

子們說：：「天生德於予，桓魋其如予何！」（此語見於「論語」第七章，魋音頹）。孔子這句話

「天生德於予」，乃是告訴我們：天賦給我們以德性，我們應該充份發揮自己的德性，以影響他

人；縱然遇到艱難險阻，也不必懼怕。

詩中的「一語」，就是指「天生德於予」的一句話。

「三字」是指「天，德，予」三個字。

這是短篇的五言詩，要作成一首歌，應該反複其詩句，使情感得以開展。爲了適合青年學生

應用，乃編爲同聲部的三部合唱。全詩唱出兩次，第一次，曲調之下，用「天生德於予」，「天

德予」的節奏朗誦爲襯托；第二次則用三部合唱詩句，以增壯麗。

此歌是由汪精輝先生指揮華僑學生合唱團演唱。在一九七四年一月，首唱於美國紐約孔子大

厦開幕慶典中。

十七　曉霧，佛偈，隕星

中華文化學院教授釋曉雲法師，主持佛教文化研究所。許多年來，對於佛教文化與藝術的研究與弘揚，不遺餘力。其治學，創作，辦事的堅毅精神，使人敬佩。

我初晤曉雲法師，是在一九五八年初。當時她正在義大利羅馬舉行個人畫展。那天正是農曆元旦，杜寶晉主教做嚮導，帶她與我到梵諦岡城內與博物院參觀。那時，她尚未皈依佛門，仍然是女畫家游雲山。

後來我再見她，是在香港，一九六六年，已是釋曉雲法師，為佛教文化藝術協會主持人。與辦學校，作育人才，編印刊物「原泉」，「清涼月」，闡揚佛學，極獲好評。

曉雲法師的詩畫均佳。她遵照當年弘一法師（李叔同先生）提倡樂教之本旨，推廣佛教音樂創作風氣，至為積極。「曉霧」便是她用為開始歌詞創作運動的一首詩：

　　曉　霧

（曉雲法師作詞）

(1)
如烟曉霧，疏林漫步；世出世心，幽貞盈抱。
珠淚盈盈，閒花縞素；法忍法空，息機靈奧。

(2)
如烟曉霧，曇雲泡沫；流水奔波，人心潦倒。
有情下種，凡聖居土；牛馬一身，栖皇中道。

(3)
如烟曉霧，識塵無數；觀照此心，祥雲浩浩。
幽貞如素，皈依法寶；霧散霞明，般若船到。

我替此詩作成易唱易聽的歌曲，可以獨唱，齊唱，也可只用二部合唱，亦可用四部合唱，使能自由運用。幸運樂譜服務社白雲鵬先生，於一九七四年五月印好此曲，贈曉雲法師一百份，以表贊助之意。

此曲除了演唱於臺北佛教文化活動的場合中，許多音樂團體也樂於演唱；因爲詩與曲的清新，自有其本身的惹人喜愛之處。華南合唱團首唱於香港大會堂音樂廳，曹元聲先生指揮，成績甚佳。

佛偈三唱　（作詞者：神秀，慧能，韋瀚章）

據「傳燈錄」所載，當日南宗五祖弘忍，（公元六〇一年至六七四年，時爲隋唐年間），在

湖北黃梅，欲求法嗣；乃令徒弟諸僧，各出一偈。上座神秀說道：

　　身似菩提樹，心如明鏡臺；時時勤拂拭，莫使有塵埃。

彼時，慧能在磨坊碓米；聽了這一偈，說道：「美則美矣，了則未了」。因念一偈曰：

　　菩提本無樹，明鏡亦非臺；本來無一物，何處染塵埃。

五祖乃將衣鉢傳給慧能，是為六祖，（公元六三八年至七一四年，時為唐代）；後圓寂於粵北韶州。六祖之金身，仍存於韶州南華寺。

韋瀚章教授今再續一偈曰：

　　菩提與明鏡，非樹亦非臺；既然無一物，豈更有塵埃。

倘若當年五祖聞之，可能將衣鉢不傳給慧能而傳給韋瀚章教授；如此，則我們今日，就不可能唱到「更那堪牆外鵑啼，一聲聲道不如歸去」（思鄉）「憶箇郎遠別已經年」（春思）等好歌

詞了。

「佛偈三唱」的第一唱，是神秀的一偈。我用女聲獨唱或齊唱。曲調是由一首佛曲「開佛面」改作而成。第二唱，是六祖慧能的一偈。我用男高音獨唱或齊唱。曲調比較樸實而沉着。上列兩唱，都屬於小調，第三唱則轉爲大調，用混聲四部合唱，使更雄偉，達觀而積極。

中華文化學院佛教文化研究所主任曉雲法師，熱心樂敎；曾親作「慧海歌」，「曉霧」等歌詞，以弘揚佛教精神。今特將此三偈，作成組曲以贈之。韋教授曾將此佛偈演繹爲一篇抒情詩，已送交林聲翕教授作曲，日內當可發表。這首「佛偈三唱」，只是拋磚之作而已。

上列兩首佛教精神的歌曲編號同是 141 號，「曉霧」爲 141, No. 1，「佛偈三唱」爲 141, No. 2.

隕星頌 （任畢明作詞）

「隕星頌」原爲獨唱歌曲，作成於一九四一年。陳世鴻先生首唱於抗戰期中的廣東省會曲江市，甚得聽衆之喜愛。後來改編爲混聲合唱歌曲。歌詞如下：

光明是永遠存在呀！休嗟搖落，長空寥廓；

嚓！一聲消失，散向人間，江山蕭瑟。

問歷史何年始，問歷史何年盡；

永恆的夜，有細語歎息。

一聲去也，光明本色。

前夜漫漫何時旦？烏啼梟嚎大海神戮、

尋遍山頭海角，樹底林梢；一縷如夢散。

萬古一剎那；那最後的生命啊，獻給那終極的美麗。

光芒！萬丈的光芒！透澈那歷史依戀的謎。

投向萬萬人的心坎吧，當着震駭的眼底。

光明是永遠存在呀！

一顆沉，一顆起；

到明朝呀，讓別人把這渺小忘記！

這首詩，讚美隕星毀滅的剎那間，照亮了黑暗的宇宙；象徵我們生命的最高理想。任先生的詩，豪放而瀟洒，彌足珍貴。這首合唱曲在一九七四年八月首唱於香港大會堂音樂廳；演唱者是華南合唱團，曹元聲先生指揮。

這首合唱歌曲，在一九七四年五月，由幸運樂譜服務社印行。這是抗戰時期的歌曲，並無編

號。（關於這首詩的軼事，見「音樂創作散記」序文後段）．

十八 拋磚詞曲第三集

王文山先生是一位和藹的長者。他喜以詩言志，以詞勸世。許多作曲朋友，為他的詩譜成各種形式的樂曲。最近，王先生把這些歌曲，彙編成「拋磚詞曲集」，以贈友好。已合訂好的，共有三集；尚在繼續蒐集，以編為第四集。現有的三集，其內容是：

第一集，十位作曲者為他的詩詞作成的獨唱歌曲，共為二十六首。

第二集，李永剛先生為他的詩詞作成的合唱歌曲，共為十首。用序曲的名稱「行行出狀元」為該集副題。

以上兩集都是由臺北樂韻出版社印行出售。

第三集則是香港幸運樂譜服務社的合訂本。其中包括混聲合唱，合唱組曲，獨唱曲，少年合唱曲，共為三十首，都是由我作曲應用。這集合訂本，王先生只用來贈送親友以及圖書館，卻不出售，故無法購取。

在這冊第三集之內，思親曲，我是中國人，摽有梅，以及三首合唱組曲，（千錘百煉，自強

不息，大澈大悟），均曾在「音樂創作散記」之中介紹過創作設計。現在介紹數首新歌的內容。

從詞句看來，就可明白詩人的用意；他實在想藉詩與樂的力量，教人達觀與修德。

（一）海　螺　（獨唱歌曲）

海洋船底粘海螺，繁殖特快一窩窩。

劇也劇不盡，刮也刮不脫；

行船受阻礙，把它沒奈何。

開進淡水港，淡水剋海螺。

不論船底的海螺多少個，

淡水泡了，一個也不能活。

愚妄，偏見，粘在心底像海螺；

名韁，利鎖，粘在心底一窩窩。

劇也劇不盡，刮也刮不脫；

方寸紛紛亂，把它沒奈何。

快到洗心池，擺脫名利鎖。

愚妄偏見都洗盡，

優悠自在多快樂！

這是一首活潑輕快的獨唱歌曲，聲域不大，適合一般人唱與聽。哲學意味的歌詞，深入淺出，彌足珍貴。

(二) 補天頌 （獨唱歌曲）

天地缺陷不公開，留待人們猜；

也許是挑戰，藉此鍛鍊棟樑才。

女媧補天要煉石，五色石塊煉出來：

辛辛苦苦補天缺，補了一塊又一塊。

舊缺陷，剛補好；新缺陷，又來了！

千年萬載補未完，原是天公早安排。

天地如果沒缺陷，人類進化就停擺。

這首歌的曲調是抒情的，伴奏則是活潑的；兩者同時進行，可以把嚴肅的題材變為活躍。這

是此曲的創作設計。

(三) 蝴蝶夢 (混聲四部合唱)

莊周夢蝴蝶，蝴蝶化莊周。有此好夢，夢也須留。

是真？是幻？一樣春秋。

莊周化蝴蝶，蝴蝶夢莊周。物我兩忘，白雲悠悠。

是迷？是悟？一樣春秋。

這首合唱歌曲，側重聲部的追逐模仿，以顯示莊周與蝴蝶，乃是一而二、二而一的變化。歌

詞與原詩的結構，稍有差別；今列如下：

莊周夢蝴蝶，蝴蝶化莊周。有此好夢，夢也須留。

莊周化蝴蝶，蝴蝶夢莊周。物我兩忘，白雲悠悠。

(尾聲) 是真？是幻？是迷？是悟？一樣春秋。

合唱歌曲之內，全首歌詞共唱三次，速度均為稍快。第一次以女聲為主，使聽眾瞭解詞意；

（四）　莫愁吟　（混聲四部合唱）

人生在世幾多愁？

雖然有人飛黃騰達，得心應手；

但是也有命途坎坷，不如意事常八九。

如果飛黃騰達，得心應手；

莫愁！莫愁！根本用不着愁！

如果命途坎坷，不如意事常八九；

還有幾多愁？

或是身心健康，得天獨厚；

或有無妄之災，采薪之憂。

如果身心健康，得天獨厚；

莫愁！莫愁！根本用不着愁！

第二次，男聲領先，女聲模仿；第三次，女聲領先，男聲模仿。尾聲則用徐緩速度，共唱七次。

如有無妄之災，采薪之憂；

還有幾多愁？

或是早占勿藥壽千秋，

或是一日無常萬事休。

如果早占勿藥壽千秋；

莫愁！莫愁！根本用不着愁！

如果一日無常萬事休；

還有幾多愁？

或是上，上，上到西天；

或是下，下，下到九泉。

如果上，上，上到西天；

莫愁！莫愁！根本用不着愁！

如果下，下，下到九泉；

正好會見許多親朋好友，

這是敎人達觀的詩，歌內應用對答的句子，全曲充滿喜悅的氣氛。

惟恐時間短，那有機會愁！

聯歡敍舊。

（五）兩種交誼 （混聲四部合唱）

車如流水馬如龍，朱門客滿闐哄哄。

曲終人散後，分道各西東。

酒肉之交輕如霧，飄飄裊裊瞬無踪。

高山流水意味長，道義途中無炎涼。

朋友舊的好，紹酒老的香。

芝蘭之交眞善美，馥馥郁郁氣芬芳●

詩中的兩個境界，濃與淡，濁與清，密與疏，俗與雅，紛亂與安詳，擾攘與寧靜，都要在音樂裡表現出來。前者有很多沉重的低音在伴奏裡；後者伴奏的高音，用了很多清脆的琶音和絃，

顯現出雅淡氣質。

（六）頂 牛 （混聲四部合唱）

兩位司機本無仇；

窄路忽相逢，汽車頭對頭。

誰也不肯往後退，誰也不能向前走。

嘀嘀，嘀嘀，對抗！頂牛！

有些唱著歌，有些吹口琴⋯⋯

一羣兒童沿路過，歡天喜地笑盈盈。

愛生愛，恨生恨。

因因果果，怨怨恩恩。

退一步，讓三分。

寃家宜解不宜結，

心平氣和萬象春。

司機忽然醒覺了，不禁笑罵自己笨。

兩部汽車齊後退，陪着兒童唱一陣：

愛生愛，恨生恨。

善善惡惡，推己及人。

退一步，讓三分。

冤家宜解不宜結，

心平氣和萬象春。

這首歌詞，是運用日常所見的事實，深入淺出地，將衝突與和諧兩個境界表現出來，以闡明我國聖賢明訓。這實在並不是只說汽車司機的頂牛，同時亦說明團體與團體，主義與主義，國與國，族與族的頂牛。詞句內的疊字，讀音略有變化。「善善惡惡」，意為「讚揚善，斥責惡」。前一個「惡」字，是「憎惡」之意；因此，兩個「惡」字，讀音有別。

（七）何處不相逢 （獨唱歌曲）

人生何處不相逢，飛南飛北，忽西忽東。

來也匆匆，去也匆匆。

繁華都市腳底過，轉眼消逝烟海中。

相隨有彩霞，作伴有高風。

騰雲駕霧，萬里長空。

（合唱曲）

回首故國千萬里，山遙水遠一脈通。

福星常高照，曠達滿心胸。

海內新知舊雨，海外豪傑英雄。

這邊剛離別，那邊又相逢；時分時合友情濃。

騰雲駕霧，萬里長空。

這是一首輕快的告別歌，掃除那些難捨難分的傷感。自從任蓉女士，夏文玉女士，在香港大會堂獨唱之後，合唱團體就渴望能有一份此曲的合唱譜本；於是改編爲混聲四部合唱，一九七四年十二月印行。

王文山先生作詩甚多，每次他來信討論歌詞的用字與句法，我都站在作曲的立場，向他詳說所見；這使他常感愉快。一九七四年一月，他寄贈我以一首短詩，使我深覺榮寵，而又愧不敢

當。實在，這詩乃是替世上一切摯友們道出眞心話：

知音 （王文山作）

高山流水，野鶴閒雲。

相識滿天下，如君有幾人？

友直友諒友多聞，

照肝照膽照千春。

光風霽月，守樸抱眞。

生我者父母，知我者是君。

友直友諒友多聞，

照肝照膽照千春。

十九　少年合唱歌曲

王文山先生的歌詞，常用淺近的比喻，演繹聖賢明訓，語調親切，寓意深刻。勸人為善而不必借助宗教，導人向上而不必列舉教條；在日常生活之中，處處闡揚「仁」的真諦；這是我國儒者的精神所在。音樂專欄作者劉星先生說王文山先生的歌詞特點是：「有宗教的情操而無宗教的俗調，有出世的超然而無出世的消極」；實甚恰當。

在王先生的歌詞中，有許多極適合少年們用為歌唱；因此，我選了十二首歌詞，作成二部或三部的同聲部合唱，（亦可用為齊唱），以充實應用材料。

為少年們作應用歌曲，我的原則是：

(1)曲調活潑化——悅耳動聽，不困難，不呆滯的曲調，使兒童容易把握歌中內容，獲得愉快的感受，進而發表出來。

(2)字音聲韻自然——字音的平仄與唱音的高度配合得緊密，唱起來更自然，不致給聽者誤會詞義。

(3)節奏明朗——使唱者因節奏之明朗而感到活躍，精神為之振作，心情為之舒暢。

(4)伴奏與曲調緊密合作——訓練唱者注意伴奏的進行，以養成更靈敏的欣賞才幹。

(5)具有民族色彩的樂語——使唱者經常接觸民族色彩的慣用樂語，認識民族樂曲所用的音階。

(6)有民族風格的和聲——我國歌曲的和聲，要有更多色彩豐富的變化，並不限於西洋的大小音階和聲方法。

上列只是作曲的原則而已，我對每首歌詞，都要盡量發掘其中音樂趣味的材料，加以發展，以增強效果。下列是各首歌詞以及作曲時所使用的趣味材料：

（一）蜘 蛛

我佈置我的網，在偏僻的地方。

被風吹破了，我會補得更堅強。

朝露黏在我的網，一串串地比珍珠還漂亮。

我的八卦陣容，威鎮四方。

人人說，我像黑臉的包龍圖，實在不敢當。

不過我有一點確實像他：

除暴安良，扶弱鋤強；不讓人類的頑敵猖狂。

在作曲時，我把前後兩段歌詞，都各自反復一次，而皆有不同的結尾。這樣，可以使歌詞內容有開展，聽者也可以獲得更清楚的印象。這首歌詞裏，並沒有音樂的材料可以直接用爲開展；所以在前段的第二部，用輕快節奏的啦啦唱出，以襯托得樂曲成爲更輕快。

（二）蚊子

困倦欲眠夜色濃，忽聞蚊子鬧嗡嗡。

醜類來侵且暫忍，等待時機再反攻。

清早起，決雌雄，排兵佈陣打衝鋒。

頑敵醉飽飛不動，血濺掌心處處紅●

在這首歌詞之內，可以發掘出不少音樂的材料可用。困倦欲眠，可以在引曲裏用平行四度的音程向下滑去，顯示困倦情態。蚊子的嗡嗡，可以用琴奏出高音的顫音。蚊子撲到面來叮人，「嗡」聲是由弱轉強，隨卽拍蚊的聲響，可以加插在句中間與句尾。「排兵佈陣」的一句，就用

衝鋒號的曲調，伴奏裏則再將衝鋒號變化應用。為了要使衝鋒號聲開展，將「排兵佈陣」的一句，用同形反複。最後仍將拍蚊的動作再現，以作回應。這是使用口技與動作來加強樂曲趣味的例子。

（三）黃豆頌

龍肝鳳腦皆神話，山珍海錯都太貴。

價廉味美營養豐，除了黃豆還有誰？

豆漿，豆腐，豆花，豆芽，

豆絲，豆粉，千張，豆餅；

豆腐乳，豆腐皮，豆腐乾，豆腐腦；

油豆腐，凍豆腐，臘八豆，筍乾豆；

還有豆油，醬油，素鷄，素火腿。

民族的福星，健康的堡壘；

價廉味美營養豐，除了黃豆還有誰？

這首歌詞，本來還有長長的大段結尾。中間所列舉的豆類食品名稱，也不止這些；我是選擇之後，重新排列如此。這首詞裏，並無音樂材料可以發展；但卻有一樣特別之處，就是有長長的

一串食品名稱。如果能夠將這些食品名稱，一口氣地如數家珍，必能使人絕倒。倘把這些食品名稱句句作成抒情歌，則使人感到厭煩了。

（四）　種瓜得瓜

種瓜得瓜，種豆得豆。
要得好瓜和好豆，選種要選第一流。
不怕艱辛，深耕易耨；
根絕病蟲害，未雨先綢繆。
澆水，施肥，除草無時休。
不必揠苗助長，任他發展自由。
現在怎麼種，將來怎麼收。

這首歌詞可以把後兩行複唱一次，以加深詩旨的印象。「除草無時休」之後，可以加用啦啦的句子，以表明工作勞苦而心情快樂。為了要使這首歌更有親切感，乃用民歌風格的曲調；這是以 La 音為主的調式，為中國民歌所常用。

（五）小貓捉魚

大貓帶小貓，同往湖邊去捉魚。

小貓看見蜻蜓飛來又飛去，

禁不住怦怦心動，六神無主。

跟着蜻蜓追，不管魚不魚。

蜻蜓飛過湖水面，飛入荷塘去。

小貓回頭看大貓，

只見大貓已經捉到了一尾大鰤魚。

大貓帶小貓，同往湖邊去捉魚。

小貓看見蝴蝶飛來又飛去，

禁不住怦怦心動，六神無主。

跟着蝴蝶追，不管魚不魚。

蝴蝶飛過湖水面，飛入草叢去。

小貓回頭看大貓，

只見大貓已經又捉到一尾大鯽魚。

蜻蜓蝴蝶都飛走了，小貓全然沒有捉到魚。

牠愁眉苦臉自理怨，樣樣落空命運苦。

大貓說：今天該已學了乖，不必短歎更長吁。

我們出來專心要捉魚，

且莫管蜻蜓蝴蝶飛來又飛去。

意志集中，力量集中，

剛毅沉潛見工夫。

這首歌詞，前兩段的同形出現，帶出第三段的中心思想，作詞技術極為完美。作詞技術極為完美。我加入大貓的長聲叫，小貓的活潑節奏，愁眉苦臉則轉為小調，都是易於使用的作曲素材。我加入大貓的長聲叫，小貓的短聲叫；是運用口技來增強歌曲的趣味。

（六）猴　戲

冬冬冬，鏘鏘鏘，演戲猴兒正登場。

手執鞭子騎綿羊；作勢裝腔，搖搖晃晃。

牠不貪榮華富貴，也不求百世流芳。

只要給牠一只香蕉，一把花生；

便心滿意足，趾高氣揚。

冬冬冬，鏘鏘鏘，演戲猴兒正登場。

衣冠楚楚人模樣；出將入相，堂堂皇皇。

牠沒有懷鄉念舊，也不管善惡興亡。

只要給牠一只香蕉，一把花生；

便心滿意足，趾高氣揚。

鼓聲冬冬，鑼聲鏘鏘，都是必須發展的音樂素材。唱起來，當然不限唱三個冬字，而且還要反複使用。結尾之處，更要把鼓聲鑼聲，反複伸展而成為一段尾聲，以增趣味。

（七）巧兔三窟

小山兔，後腿長，體重不過八九磅。

一雙大耳朵，遠近聽四方。

自幼闖天下，應變隨機智力強。

賽跑稱第一，掘坑挖洞世無雙。

坑中有三窟，三窟的方向不一樣。

頑敵若來侵，閃閃躲躲窟裡藏。

三窟都危險，突圍再逃亡。

天昏地也暗，何處見曙光？

小山兔，細思量，心中驀然大開朗。

三窟太消極，不如圖抵抗。

羣力掘陷坑，再挖窟窿佈羅網。

頑敵來進攻，掉下陷坑活遭殃。

此番勝利後，山兔理直氣也壯。

頑敵再來侵，不再閃躲不逃亡。

把握敵之短，發揮己之長。

生於憂患中，百煉成精鋼。

王先生這首歌詞，是鼓勵弱者奮起圖強的好例。王先生認為「三窟」的防禦系統，乃反映出弱者的聰明而非狡猾。「國策」所說「狡兔三窟」，似欠公允。（見「齊策」馮諼對孟嘗君言）。站在山兔的立場，將「狡兔」改為「巧兔」。這也是極為合理之事。

這首詞內的音樂材料不多，故須在轉調技巧上，加以變化。曲調的起伏，節奏的活躍，都是此歌的特點。伴奏裡的頓音及跳躍，急跑的節奏，都是描繪兔兒動作。

（八）　絕處逢生

黃昏近黑暗，黑暗盡頭是黎明。

日復一日，光耀照乾坤。

「山重水複疑無路，柳暗花明又一村」。

寒霜近嚴冬，嚴冬盡頭是新春。

春回大地，絕處又逢生。

「山重水複疑無路，柳暗花明又一村」。

這是一首安靜的抒情歌，並沒有應用音型開展，也沒有口技襯托。每段的前半用獨唱，後半用合唱，以期獲得平靜的美。「山重水複」的兩句，是採自宋代詩人陸游的詩「遊山西村」。常用的成語「山窮水盡」實在與「山重水複」不同，不宜淆混。

（九） 獴哥鬥蛇

獴哥如小猫，頭小嘴尖，尾巴特別長。

行動很敏捷，短小精悍，好個鐵金剛。

毒蛇如生龍，牙齒銳利，蜿蜒五尺長。

挺頸高抬頭，蟠繞在一方。

冤家逢窄路，誰也不肯讓。

短兵忽相接，殺氣騰騰決存亡。

獴哥一會兒進攻，一會兒後退；

智、力、兼用，銳氣不可當。

擊頭不擊尾，困擾頑敵，消耗其力量。

毒蛇抬頭伸舌忙應戰，每戰抬頭的高度不一樣。

越戰頭越低，筋疲力竭，元氣漸漸傷。

搏鬥若干回合後，毒蛇縮頭捲身圖躲藏。

獴哥乘勝咬一口，咬碎蛇頭流腦漿。

新德里看鬥蛇，心中多感想：

小能勝大，智可勝強；獴哥真是好榜樣。

這是一首敘事歌，描述過程，既有趣，又深刻。所說的獴哥（Mongoose），亦名蒙貴，或稱猫鼬，產於印度。身長尺許，似猫，頭尖尾長，似鼠。毛色以褐者爲多。與蛇搏鬥，常勝；故印度人常豢養之，以除蛇害。王文山先生將獴哥與蛇相鬥的照片蒐集到手，請幸運樂譜服務社白雲鵬先生並印在歌曲冊內，極爲精美。這可使少年們一方面唱歌，一方面看畫，增加知識。「越戰頭越低」的反複句子，每次移低音型，並用漸慢速度，描繪更爲清楚。前面的敘述歌唱，兩個聲部分別擔任獴哥與毒蛇；最後的結論「小能勝大，智可勝強」，乃用二部合唱，而且加以反複，以增力量。

歌曲裏，應用頓音，重音，忽強，忽弱的變化，大大增厚描繪的力量。

（十）馬德里看鬥牛

首次吹銅號，猛牛上場如虎豹。

兩位騎士執長矛，（註二）

或出奇襲敵，或以逸代勞，
更番刺殺，牛的腹部血湧如潮。

再次吹銅號，劍士迅速向牛背，（註二）
插上了三雙箭鉤刀。

牛的腹背受創，越痛越跑；
越跑越惱，惱恨不能消。

三次吹銅號，嗎達多上場了：（註三）
以紅巾為餌，暗藏一把刀。

全場「歐雷，歐雷」震九霄（註四）。
聲東擊西，避重就輕顯英豪。

猛牛已知存亡在今朝；
向着紅巾追，向着紅巾跑。

橫衝直撞撲個空，攻擊不到眞目標。

相鬪若干回合後，猛牛勢窮力竭了。

嗎達多對準牛的要害，輕輕巧巧刺一刀，

牛吐鮮血翻身倒。

牛有搏虎力，但是太浮躁。

牛有驚人勇，不懂鬪智竅。

至死終不悟，誰是眞目標。

看！看！兩馬拖着牛屍退場了。

聽！聽！觀衆哄哄鬧。

這是人類的同情？還是熱諷和冷嘲？

與「猓哥鬪蛇」一樣，這是另一首生動的敍事歌。其中敍述西班牙鬪牛的過程，極爲詳盡。

各項附註如下：

註一 騎士，西班牙文爲 Picardo

註二 劍士，Banderillero

註三 嗎達多，Matador 是鬪牛勇士

註四　歐雷 Ole，是歡呼喝采的聲音

此歌開始兩次吹銅號的敍事，分別由兩個聲部輪替唱出。第三次吹銅號，乃用二部合唱；以後，也分組唱出；結論時，乃用合唱。着意描寫的，是「越痛越跑，越跑越惱」的反複開展；以「歐雷」的多次出現。還有「輕輕巧巧剌一刀」的弱聲，與突強唱出，都是傳神之處。

（十一）如何解連環

（甲）蛋生雞，雞生蛋；後有雞，先有蛋。

（乙）雞生蛋，蛋生雞；先有雞，後有蛋。

（甲）蛋在先，

　　　（乙）雞在前；

（甲）蛋在前，

　　　（乙）雞在先；

（甲）哈哈，蛋生雞，當然雞在雞之先。

（乙）哈哈，雞生蛋，當然蛋在蛋之前。

（甲）蛋生雞，雞後蛋先；這樣簡單，還要狡辯！

（乙）雞生蛋，蛋後雞先；這樣簡單，還要胡言！

（合唱）爲了雞和蛋，我們的爭論總在打轉轉。

（甲）究竟先蛋後雞？……（乙）還是先雞後蛋？

（合唱）老實說，我們的智慧都有限……

問高明，如何解連環？

（十二）火柴，扁擔，正樑　（三部合唱）

（甲）我是一根火柴，熱烈為懷。

然燒自己，發揮光彩。

（乙）我是一　扁擔，任重道遠。

能屈能伸，不辭勞怨。

（丙）我是一根正樑，耿直堅強。

支持大廈，壯麗堂皇。

（合唱）火柴、扁擔、正樑，原是同本同根。

大小雖然有別，並無貴賤之分。

這是用最簡單的材料來例證最複雜的哲理。歌詞是用對答式，只是結論加以反復，且用合唱。活潑的曲調，輕快的伴奏，可增此歌的趣味。「哈哈」在歌詞內寫為兩個字，唱起來，當然有更多頓音的「哈哈」，以加強活潑氣質。

（合唱）

一心一德，旋轉乾坤

各有各的責任，各盡各的所能；

以前十一首歌，都是二部合唱；但這首「火柴，扁擔，正樑」，不能不編爲三部合唱；因爲三位主角分別獨唱之後，合唱起來就該是三部合唱。這首歌詞的材料，也沒有可以使用口技或音響效果之處；所以只是分部獨唱之後，就是三部合唱，並無更多的變化。

王文山先生這十二首少年合唱歌曲，既可增進合唱的趣味，也可充實音樂演唱會的節目；同時，大有助力於訓育工作之施行。學校的課外活動，是很需用這類的教材；故這些歌曲，甚受各團體的歡迎。前八首曾贈與周澤聲先生，印在他所編訂的「小學名歌選，增訂創作新歌集」列爲香港天成出版社音樂教育叢書之一；一九七三年印行。

二十　民歌新唱

我所編的民歌合唱組曲，都是以混聲四部合唱為主；中學、小學的合唱團體，始終無法使用。音樂教師們常向我訴說此事，希望我能替相同聲部的中小學生，編些民歌合唱材料。我乃設計為之編成同聲三部合唱的民歌，稱之為「民歌新唱」。

我選出一首民歌，編為有鋼琴伴奏的獨唱曲，聲域不太高，適合中小學生使用。保留原來的歌詞，以免失去原有的地方色彩。

然後，將這首獨唱的民歌，編為同聲三部合唱；並請詩人配入新詞，以增高其文藝價值。

一九七四年一月，由香港幸運樂譜服務社印出六種。前三種亦送與天同社刊行，以利臺灣省各地採用。下列是各首歌曲的內容：

（一）　玫瑰花兒為誰開　（四川民歌）

這是一首輕快的民歌，伴奏的活潑音型，增加了歌曲的華麗的氣質。原詞數段，只選用了兩

段：

玫瑰花兒為誰開？石榴花兒為誰栽？

小哥你遠方去，年輕的妹怎能等待？

往年的花兒香，來年的時光長。

小哥你遠方去，為啥你全不想家鄉？

改編為同聲的三部合唱，在第二段唱出之時，聲部有模仿追逐的進行，以增熱鬧。何志浩先

生所配的新詞云：

玫瑰花兒為誰開？玫瑰花兒為誰栽？

為你開，為你栽，花兒開時你要快回來。

玫瑰花開好容華，玫瑰花開麗彩霞。

好容華，麗彩霞，花兒開時你要快回家。

新配歌詞共有三段，這裏只選用了兩段。此曲的混聲四部合唱，見民歌合唱組曲「錦城花絮」，刊於「中國民歌組曲」第二集，中華學術院印行。一九七三年五月出版。

（二）道　情　（江浙民歌）

「道情」是抒情歌曲的一種。本來這是道士們所唱的歌曲，常爲離塵絕俗之詞。今用俚語唱出的「鼓兒詞」，常爲警世勸善之語；謂之「歌道情」，流行於江蘇、浙江等地。

鄭燮，號板橋、淸，乾隆年間的進士。他曾做過縣令，淸風亮節，頗具政聲。工書善畫，詩詞淸麗。所作「道情詞」十首，乃是他的自度曲。詞意超逸，堪稱警世之文。

「道情詞」的開場白云：「楓葉蘆花並客舟，烟波江上使人愁。勸君更盡一杯酒，昨日少年今白頭。自家板橋道人也。我先世元和公公，流落人間，教歌度曲。我如今也譜得道情十首，無非喚醒痴聾，消除煩惱。每到靑山綠水之處，聊以自遣自歌；若遇爭名奪利之場，正好覺人覺世；也是風流世業，措大生涯。不免將來請教諸公，以當一笑」。

「道情」的第一首詞，便是「老漁翁」，詞云：

老漁翁，一釣竿，靠山崖，傍水灣；扁舟來往無牽絆。

沙鷗點點輕波遠，荻港蕭蕭白晝寒；高歌一曲斜陽晚。

一霎時，波搖金影；驀抬頭，月上東山。

以下九首詞，依次是老樵夫，老頭陀，老道人，老書生，小乞兒，怕出頭，邈唐虞，羨莊周，撥琵琶。最後的尾聲云：「風流世家元和老，舊曲翻新調。扯碎狀元袍，脫卻烏紗帽。俺唱這道情兒，歸山去了」。

「老漁翁」的曲調，因各地流傳，稍有差異。今取其最易歌唱的曲調，新編鋼琴伴奏；再改編為同聲三部合唱，以利應用。因為此曲詞句，瀟洒脫俗，並非民歌俚語，故不用另配新詞應用。

一九七四年十月，費明儀小姐指揮明儀合唱團女聲三部合唱，演唱此曲，成績甚佳。歌詞一段，嫌其太少，故擬再選兩段；就是添唱第二段「老樵夫」，第十段「撥琵琶」，使更完美。將來我再為此曲編成混聲四部合唱，也當多用此兩段。詞云：

老樵夫

老樵夫，自砍柴，細青松，夾綠槐；茫茫野草秋山外。

豐碑是處成荒塚，華表千尋臥碧苔；墳前石馬磨刀壞。

倒不如，閒錢沽酒；醉醺醺，山徑歸來。

撥琵琶

撥琵琶，續續彈，喚庸愚，警懦頑；四條絃上多哀怨。

黃沙白草無人跡，古戍寒雲亂鳥還；虞羅慣打孤飛雁。

收拾起，漁樵事業；任從他，風雪關山。

（三）冬雪春花 （青海民歌）

青海民歌「四季歌」，詞句共有春夏秋冬四段；這裏只選用了冬季與春季，以表明「冬已殘，春在望」的自然現象。原詞這兩段，說及雪花與水仙；新詞則說及梅、雪、與水仙；故定標題為「冬雪春花」。

原詞在唱出之時，加入了許多陪襯字音；在歌譜內，這些陪襯字，概加括弧；在歌詞印出之時，則將這些陪襯字，全部省略。原詞如下：

冬季裡，雪花滿天飛。

女兒家的心，賽過那雪花白。

小哥哥，認清了你再來。

春季裡，水仙花兒開。

年青的女兒踩青來。

小哥哥，托一把手過來。

三部合唱的新詞，是何志浩先生所作。原詞唱出時所用的陪襯字音，何先生在配詞時，改用了實字；故新詞的字數較原詞爲多。新詞如下：

冬季裡，梅花帶雪開。

紅梅花兒又冷又香，賽過那有刺的玫瑰。

折一枝，看百回；等着你快回來。

春季裡，水仙花兒開。

年輕輕的女兒家，花般的好身裁。

鳥兒想成對，蝶兒想作媒，等着你快回來。

（四）杏花村　（江南民歌）

江南民歌「小放牛」，內容敍述姑娘問牧童，好酒何處買；牧童則遙指杏花村。今將全首曲調稍加整理，省略了一些贅句，使更簡潔，並易名為「杏花村」。

曲調裏有很多反複句子。最趨時的歐西流行歌曲，偏愛反複句子，可能是由這裏模仿得來；所以，最古老的民歌，卻有最時髦的風貌。

因為輾轉相傳，歌詞裏加用了許多陪襯字；印出歌詞之時，這些陪襯字，均省略了。原詞如下：

（姑娘）三月裡來桃花紅，李花白，水仙花兒開。
　　　　又只見芍藥牡丹全已開放。
　　　　來至在黃草坡前，見一個牧童，
　　　　頭戴着草帽，身披着簑衣，手拿着胡笛，
　　　　口裡吹的全是「蓮花落」。
　　　　牧童哥，你過來；我問你，
　　　　我要吃好酒，在那兒去買？

（牧童）牧童哥我開言道，我尊聲小姑娘。

你過來，我這裡，用手一指，就南指北指；

前面的高坡，有幾戶人家，

楊柳樹上掛着一個大招牌。

小姑娘，你過來；

你要吃好酒，就在杏花村。

（內白）

事實上，小姑娘問牧童何處可以買得好酒，乃是極為罕見之事；只有俏皮的戲劇表演纔有出現。因此，編此曲為同聲三部合唱之時，另作新詞，以讚美春天的自然景物。蒙何志浩先生熱心賜助，一揮而就，實深感佩。新詞如下：

三月裡來鶯羣飛，燕雙來，春色滿江南。

又只見那村北村南，柳下舞蹁躚。

遊春來，來到村前。

望遠山晴嵐，看近水樓臺，正春到人間。

有一個牧童，牽着牛兒，口吹牧笛，悠悠走過來。

牧童哥，請問你；

遊春去，想看花，杏花村在那一邊？

牧童哥，抬頭看，見柳下舞蹁躚。

手一指，在眼前；

竹塢花溪，雲樹人烟，就是杏花村。

杏花樹樹開，柳暗花明，燕飛鶯舞艷陽天。

杏花村，杏花開；

去看花，杏花村裡杏花妍。

一九七四年十月，明儀合唱團曾以女聲三部合唱首次演唱此曲，效果甚佳。我相信，改編爲混聲四部合唱，效果可能會更好。

（五）彌度山歌　（雲南民歌）

這是一首豪放活潑的民歌。一九七〇年十一月，爲明儀合唱團所編的「雲南民歌組曲」，曾用此爲廻旋曲的主題。一九七三年，中國廣播公司舉辦第三屆中國藝術歌曲之夜，演唱該組曲，是用何志浩先生所配的新詞，取名「彌度春色」。這裏的一首獨唱（用原詞）與同聲三部合唱（用新詞），都是把聲域移低，適合中小學生應用：

（原詞）山對山來崖對崖，蜜蜂採花深山來。

蜜蜂本為採花死，梁山伯為祝英臺。

山對山來崖對崖，小河隔着過不來。

哥抬石頭妹兜土，花橋造起走過來。

（新詞）山對山來崖對崖，門對門來街對街。

芭蕉葉上鴛鴦字，只勞喜鵲卸過來。

山對山來崖對崖，花帽恰恰配鳳鞋。

綉球拋落粉牆外，願借東風吹過來。

（六）送　郎　（雲南民歌）

「送郎」在歌劇「跳月」的第五場，演出時是用獨唱與二重唱，再用四重唱。這裏的一首，是移低了調子，編為獨唱（用原詞）與同聲三部合唱（用新詞）；新詞也是請何志浩先生配作的：

（原詞）妹送郎哥一里塘，塘中有對好鴛鴦。

塘中鴛鴦成雙對，郎妹二人配成雙。

（新詞）

妹送郎哥二里塘，荷花開在水中央。

粉紅荷花綠葉配，涼風吹來滿池香。

妹送郎哥三里塘，一對鯉魚水中藏。

水要魚來魚要水，魚水相連情意長。

送郎送到青草塘，綠楊堤畔堪遊賞。

並肩坐在柳陰下，靜聽黃鳥枝頭唱。

送郎送到荷花塘，池閣南風紅藕香。

船到湖心波蕩漾，芰荷葉底睡鴛鴦。

送郎送到鯉魚塘，魚兒遊戲水中央。

魚兒得水心花放，魚水和諧情意長。

上列都是獨唱及同聲三部合唱。合唱團體則寧願選用混聲四部合唱；因為混聲合唱，歌聲更為豐滿。下列兩首民歌，乃編為混聲四部合唱，以利應用：

（一）馬蘭姑娘　（臺灣山地民歌）

山地民歌，聲韻悠揚，曲調優美。據何志浩先生說，這些山地民歌，原本有曲無詞；也有人

配以情詩，但欠高雅。何先生爲「馬蘭姑娘」，配入晨曦、彩雲、晚霞，三段詞句，清新脫俗，殊覺可喜。一九七四年八月，梁明先生指揮思羲夫合唱團首唱於香港大會堂音樂廳，成績美滿。

（晨曦）馬蘭山晨曦初上，大地曜金光。

嬌美秀麗的馬蘭姑娘，臨風飄紅妝。

從這山岡攀過那邊的幽靜山岡，

採得那山花一枝麼羣芳。

（彩雲）馬蘭山彩雲橫空，人在雲山中。

嬌美秀麗的馬蘭姑娘，玉顏像芙蓉。

從這山峯穿過那邊的峻秀山峯，

採得那山花一朶舞春風。

（晚霞）馬蘭山晚霞照天，叢林含翠烟。

嬌美秀麗的馬蘭姑娘，窈窕正芳年。

從這山澗踏過那邊的清涼山澗，

採得那山花一笑爲君妍。

有些合唱團體盼望我能把這首民歌改編爲混聲四部合唱，他們更希望我修訂一下中間轉到小調的句法以及另編鋼琴伴奏譜。這首歌詞很美，只是第二段火氣稍重，開口罵「背棄我的姑娘」，實在失卻敦厚的氣質。尾段歌詞「飛呀飛呀我的馬」第二個「飛」字與高音配合得很恰當；只可惜第一個「飛」字，唱音稍低，使人聽來似「肥呀飛呀我的媽」，頗覺滑稽。我請何志浩先生爲此曲配詞，經過多次商權，乃定稿如下：

（二）在那銀色的月光下　（新疆塔塔爾民歌）

風露清清月華明，明月萬家歡笑聲。

夜來惟有千里月，千里月明更多情。（重複此兩句）

風露冷冷月色淨，寒梅半窗橫瘦影。

風月滿庭眠不得，數落梅花愁人聽。（重複此兩句）

月明如水江潮生，明月高樓吹笛橫。

相逢銀色月光下，碧海青天結同心。（重複此兩句）

這首新詞甚佳，只嫌「相逢銀色月光下」的「銀」字，不是一個開口韻，唱起曲譜內的高

訂如下：

音，不甚開朗，並不能勝過原來歌詞的「飛」字。終於，合唱團體仍然愛唱原來的詞句，略加修

在那金色沙灘上，洒遍銀白月光。

尋找往事踪影，往事踪影迷茫。

往事踪影已迷茫，猶如幻夢一樣。　（重複此兩句）

你在何處躲藏？久別離的姑娘。

我願翅膀生肩上，能如燕子飛翔。　（重複此兩句）

展翅飛到青天上，朝着她去的方向。　（重複此兩句）

看來，衆人歡喜這首稍加修訂的詞句。自從費明儀小姐指揮明儀合唱團演唱於香港大會堂音樂廳之後，許多合唱團常有演唱它。

二十一 天地一沙鷗

「天地一沙鷗」是美國當今最暢銷小說之一，作者爲李查巴哈。內容描寫海鷗岳納珊・李文斯敦，立志學習飛得更高更遠，追求完美的新境界。何志浩先生遂取其意而爲之歌。一九七三年九月，中華學術院印行的版本，包括何志浩先生爲此書寫成的散文詩式的「本事」，以及四章朗誦詩、與混聲四部合唱曲；並有張其昀先生的題字與郎靜山先生攝影的海鷗圖片。

下列是散文詩式的「本事」：

岳納珊・李文斯敦是一隻海鷗的名字。

大海是他的家鄉，天空是他的樂園，飛行是他的本能。

他熱愛飛行，超乎萬事萬物之上。

他要知道他在天空中的生活——能做什麼，不能做什麼。

但生活決不只是爲着求食。

最初岳納珊曾一再嘗試練習飛行速度；

因為速度就是力量，速度就是樂趣，速度也就是至純至高的眞美。

經過了無數次失敗和許多困難，岳納珊發現了自己。

他思想裡只有勝利，只有自由。

他想在古往今來的鷗羣歷史中，開啟一個嶄新的時代。

不久，岳納珊以違反海鷗家族的尊嚴與傳統，被迫離開了鷗羣。

但，他並不感到孤獨，他只感到一種憂愁；

因為家族無知，竟拒絕了鷗羣飛行的榮耀。

他排除了煩擾、恐懼、與憤怒，專心飛行；

付出任何代價，從不後悔。

他在追求一種意義，尋覓生命中最高的目標；

對未來的日子充滿希望與信心。

這時，他獲得良師益友相招引，飛向另一世界。

這另一世界，並非天堂。

老師明示：天堂既不是一段時間，也不是一個地方；

而是一個完美的理想境界。

這裏的鷗羣，同岳納珊所想的，完全一樣；

就是追求完美的境界。

他們一塊兒練習，日以繼夜的練習。

大家對自己所喜歡做的事，盡情發展，以期達到盡美盡善。

岳納珊得到長者的指示，

瞭解自己眞正天賦之所在；

不再自我局限，海濶天空，任意遨遊。

逐漸高飛，開始體會到仁愛的意義。

老師最後懇切叮嚀：「繼續爲愛而努力」。

浩然賦歸的岳納珊，

爲探求仁愛的性質，

要去敎導生長在地面上的那一大羣同類。

他心裏牢記着：

「高速飛行，低速飛行，飛行特技」；

「不受限制的自由觀念，海鷗最基本的天性就是自由」；

「打破思想上的枷鎖，打破身體上的牢籠」。

這是岳納珊諄諄教誨學生的良言。

岳納珊太愛鷗羣，

他忘記曾經被放逐流浪，他忘記暴民舉動的瘋狂。

他只是去瞭解每一隻海鷗的良知與善意；

並幫助他們去認識自己，發現自己的善良。

看哪！

太陽昇起時，一小圈學生的外圍，擠滿了近千隻海鷗。

大家都仔細諦聽着岳納珊講解飛行的道理。

來參加的鷗羣，一天比一天衆多。

終於，岳納珊讓一隻生氣勃勃的年輕海鷗，

學習他的領導，繼續他的任務。

在空中搖曳飛舞，光芒燦爛；

這就是岳納珊的生命光輝。

世人讚美他爲神；

可是岳納珊自己只承認是一隻不凡的海鷗。

下列是何志浩先生所作的歌詞「天地一沙鷗」：

碧浪滔滔，白雲悠悠；天南地北，翺翔不休。

熱愛飛行，越過千山萬水；

無遠弗屆，環繞四海九州。

認識完美的境界，誠心嚮往；

了解自己的志向，刻意追求。

飛向自由的世界，飛在時代的前頭。

飛呀！飛呀！飛渡大海，飛遍九州。

飛呀！飛呀！自強不息，志業千秋。

堅持眞理，保衞自由；愈挫愈勇，善運智謀；

爭取勝利，發揮廣大潛力；

勇往邁進，迎接時代潮流。

解除羣眾的痛苦，奮起自救；

找尋生命的光輝，照耀宇宙。

飛向自由的世界，飛在時代的前頭。

飛呀！飛呀！飛渡大海，飛遍九州。

飛呀！飛呀！自強不息，志業千秋。

這首歌詞，譜成的齊唱曲及混聲合唱曲，都是易唱易聽的歌曲；這是普及大眾應用的材料。

自從思義夫合唱團首唱於香港。此曲遂被採用為學校教材。

附記

「天地一沙鷗」的印出，題目內的「一」字，繪譜時寫得其細如絲；我很耽心有人誤認它是標點符號中的破折號。

兩個月前，偶然聽到這首合唱歌曲的廣播，擔任介紹歌曲的人說：「這首歌的名字很怪。我們聽過有一本暢銷小說，名字是天地一沙鷗；而這首歌，則名為天地，沙鷗……」這幾句話，使我聽了又好笑，又生氣。

介紹者知道有「天地一沙鷗」小說；但卻不曾知道小說內容說什麼，更不知道「天地一沙鷗」這個句子，出自何處。如果他讀過唐詩，（杜甫的「旅夜書懷」），則他必然獲得明辨之才，不致給一條絲線所絆倒了！

（一九七五年五月補記）

二十二　中國藝歌合唱新編

中國藝術歌曲的創作，至今只有四十多年的歷史。數量雖然不算多；但卻有不少使人喜愛的作品，經常演唱。這些作品，原是獨唱曲；許多合唱團體，常與我談及，希望我能選出幾首，為他們編成合唱。我也很樂意把歌曲編成合唱，使唱者愛唱，聽者愛聽。避免艱深的技巧，盡力使女低音，男低音皆有唱出主調的機會；使唱者愛唱，聽者愛聽。

所選的是中國藝術歌曲的早期作品；因為近人所作，在需要時，作曲者自會改編為合唱，用不着我來越俎代庖。我選出的十首如下：

(1) 問　　　易韋齋作詞，蕭友梅作曲

(2) 本事　　盧前作詞，黃自作曲

(3) 踏雪尋梅　劉雪庵作詞，黃自作曲

(4) 五月薔薇處處開　韋瀚章作詞，勞景賢作曲

(5) 紅豆詞　（清）曹雪芹作詞，劉雪庵作曲

(6)飄零的落花　　劉雪庵作詞作曲

(7)教我如何不想他　　劉半農作詞，趙元任作曲

(8)思鄉　　韋瀚章作詞，黃自作曲

(9)花非花　（唐）白居易作詞，黃自作曲

(10)農家樂　　劉雪庵作詞，黃自作曲

其實，中國藝術歌曲佳作甚多；只是這次先編十首、將來在需要之時，我們還可選出更多，編爲合唱。統觀上列各首歌曲的曲調，除了「紅豆詞」之外，只有「教我如何不想他」，「五月薔薇處處開」，「花非花」，稍具中國風味；其他各曲，可以說，全是西洋風味。這實在也值得原諒；因爲當年全力要使我國音樂現代化，民族個性尚未醒覺。這些歌曲既然獲得衆人喜愛，自有其惹人喜愛之處。改編爲合唱歌曲，讓各合唱團員，皆能分享其樂，乃是一件愉快之事。下列是各首歌曲的詞句及編曲贅言：

（一）問　（易韋齋作詞，蕭友梅作曲）

你知道你是誰？你知道華年如水？

你知道秋聲，添得幾分憔悴？

垂垂！垂垂！

你知道今日的江山，有多少悽惶的淚？

你想想啊！對！對！對！

你知道你是誰？你知道人生如慈？

你知道秋花，開得為何沉醉？

吹吹！吹吹！

你知道塵世的波瀾，有幾種溫良的類？

你想想啊！脆！脆！脆！

這是最早印行的藝術歌曲之一，（約在一九三〇年）。原有三段歌詞，今只選用同韻的兩段。許多版本把「悽惶的淚」誤印為「淒涼的淚」，應該糾正。原曲的和聲很單純，為免呆滯，故加修訂。

（二）本　事　（盧前作詞，黃自作曲）

記得當時年紀小，我愛談天你愛笑。

有一回並肩坐在桃樹下，風在林梢鳥在叫。

我們不知怎樣睏覺了，夢裡花兒落多少！

這首小曲，單純可愛。前段歌詞（由開始到「鳥在叫」），可以反復再唱；故在合唱裡用三次不同的編排，以增趣味。

第一次用女聲二部合唱，男聲則以啦啦爲襯托。

第二次移了調，由男聲齊唱主調，女聲則以啦啦唱出對位曲調。

第三次則用混聲四部，同唱歌詞。

最後一段，乃是全曲的結論，故加反復，並用漸弱漸慢，以帶入迷惘的回憶境界之中。

（三）踏雪尋梅

（劉雪庵作詞，黃自作曲）

雪霽天晴朗，臘梅處處香。

騎驢灞橋過，鈴兒響叮噹。

響叮噹，響叮噹，好花採得瓶供養；

伴我書聲琴韻，共度好時光。

這首活潑小曲，在合唱裡，全曲共唱兩次。

第一次，用男高音唱出主調，其他三部皆唱出輕輕的「丁當」鈴聲，以作襯托。

第二次，混聲四部合唱，開始時，稍用節奏模仿的句子，互相呼應，以增熱鬧。

「好花採得瓶供養」前面的「響叮噹」，編合唱時，把「噹」音伸長了一小節，好使伴唱的聲部，較爲舒暢。

在合唱時，用為襯托的伴唱聲部，必須稍弱，好使主調明顯；這是指揮者必能熟悉的事。

（四）五月薔薇處處開 （韋瀚章作詞，勞景賢作曲）

五月裡薔薇處處開。不見春來，只送春回。

五月裡薔薇處處開。胭脂淡染，蜀錦新裁。

緋紅疑是晚霞堆。蜂也徘徊，蝶也徘徊。

五月裡薔薇處處開。胭脂淡染，蜀錦新裁。

五月裡薔薇處處開。

氛。

開始的一段，在合唱裡反複一次；初用混聲四部合唱，後用男聲唱啦啦為伴，以增加歡樂氣氛。

原作的獨唱曲，中間的一段是用鋼琴奏出過門，然後歌聲唱出「緋紅疑是晚霞堆」。改編爲合唱曲，此句共唱四次，分別由女低音，男高音，女聲二部合唱，男聲全體齊唱，輪替擔任。

「蜂蝶」兩句，並加伸展，使能舒暢地帶回原調。

風格。

最後一段「五月裡」，用男女聲追逐模仿，以增熱鬧。結尾兩句「不見春來，只見春回」，特加引伸，然後在惆悵聲中結束全曲。

原曲的速度，標明是「慢」。從曲調風格看來，速度實在不應太慢；所以爲之改用「中等速度」。只是最後兩句「不見春來，只見春回」，則應該用慢速度；這是爲了點染惆悵氣氛之故。到了結尾的一個音，仍該用輕快速度，以作回應；伴奏再現此曲主調的音型，就是爲了統一全曲

（五）紅豆詞

（清曹雪芹作詞，劉雪庵作曲）

滴不盡相思血淚拋紅豆，
開不完春柳春花滿畫樓。
睡不穩紗窗風雨黃昏後，
忘不了新愁與舊愁。
嚥不下玉粒金波噎滿喉，
照不盡鏡裡花容瘦。
展不開眉頭，捱不明更漏。
呀！恰似遮不住的青山隱隱，
流不斷的綠水悠悠。

「紅豆詞」見於曹雪芹著「紅樓夢」第二十八回，是寶玉所唱的詞。作曲者曾將原詞稍加修

訂。原詞「照不盡菱花鏡裡形容瘦」，簡化而爲「照不盡鏡裡花容瘦」，也自有其好處。原詞「展不開的眉頭，挨不明的更漏」，在歌內省去了「的」「便」，也很合理。只是，「恰便似」，韻欠佳，義欠解；今依照原詞訂正爲「照不盡」。「新愁與舊愁」，坊間譜本所印「瞧不盡」，韻欠佳，義欠解；今依照原詞訂正爲「照不盡」。「新愁與舊愁」，在原作獨唱曲中，安放的強弱拍位置，稍嫌不當；故加修訂。

也曾有人問我，「瞧不盡」，何以韻欠佳？這使我一時難於解釋。但我卻可以有一個提議。

請他向一位小姐說：「把你的筆給我瞧一瞧」；看那位小姐有何反應。（最正確的反應，是馬上

給他一個耳光。）

（六）飄零的落花 （劉雪庵作詞作曲）

想當日梢頭獨佔一枝春，嫩綠嫣紅何等迷人。

不幸攀折慘遭無情手，未隨流水，轉墮風塵。

莫懷薄倖惹傷心，落花無主任飄零。

可憐鴻魚望斷無踪影，向誰去鳴咽訴不平。

乍辭枝頭別恨新，和風和淚舞盈盈。

堪嘆世人未解儂心苦，歡笑紅雨落紛紛。

願逐洪流葬此身，天涯何處是歸程。

讓玉消香逝無蹤影，也不求世間與同情。

這首悽婉的歌曲，背後當然有一個悲傷故事。編爲合唱，特將尾句稍加引伸，使結束得更爲圓滿。

第一段，先由男聲唱主調，女聲作回應，然後接以四部合唱。

第二段，初由女高音獨唱，各部皆用鼻音爲之襯托。經過四部合唱之後，只用女高音孤單地獨唱「讓玉消香逝」的兩句，然後合唱歌聲再將此兩句輕輕唱出，使聽衆留下黯然的心境。

（七）敎我如何不想他

（劉半農作詞，趙元任作曲）

天上飄着些微雲，地上吹着些微風；

啊！微風吹動了我頭髮，敎我如何不想他。

月光戀愛着海洋，海洋戀愛着月光；

啊！這般蜜也似的銀夜，敎我如何不想他。

水面落花慢慢流，水底魚兒慢慢游；

啊！燕子，你說些甚麼話？敎我如何不想他。

枯樹在冷風裡搖，野火在暮色中燒；

啊！西天還有些兒殘霞，教我如何不想他。

全曲原分爲四段，編曲的設計如下：

第一段，男高音唱出主調，各聲部在句尾稍作回應。「啊」之後，乃用混聲四部合唱。

第二段，女低音唱出主調，各聲部在句尾稍作回應。也如前段一樣，「啊」之後，乃用混聲四部合唱。隨着，在這段較長的過門裡，女聲用鼻音帶入第三段去。

第三段，全體男聲唱出主調，然後接以四部合唱。水流，燕語，都在伴奏的琴聲裡，分別加以描繪。

第四段，全體男聲爲主，女聲則用節奏模仿的句子。最後一句合唱，有不同的力度變化，是編曲時加入的，指揮者可以加入他自己的設計去處理。

（八）思　鄉　（韋瀚章作詞，黃自作曲）

柳絲繫綠，清明繞過了，獨自簡憑欄無語。

更那堪牆外鵑啼，一聲聲道「不如歸去」。

惹起了萬種閒情，滿懷別緒。

問落花隨渺渺微波，是否向南流；我願與他同去。

在合唱裡，前半首反複一次；初用女聲二部合唱，男聲則用鼻音襯托。再唱時，男聲爲主，女聲則以杜鵑啼聲爲襯托。這些杜鵑啼聲，乃採自原作的伴奏，再加引伸而成。

（九）花非花 （唐白居易作詞，黃自作曲）

花非花，霧非霧；夜半來，天明去。
來如春夢不多時，去似朝雲無覓處。●

這首小曲，編爲合唱，全曲共唱三次，並加尾聲。

第一次，女聲二部合唱，以平行五度音程爲主，男聲以鼻音爲襯托，顯示朦朧的境界。

第二次，男聲爲主，女聲的二部合唱，用頓音唱出啦啦，在男聲上方飄蕩進行，顯示夢境之輕快。

第三次，混聲四部合唱，和聲豐厚，恢復原來的稍慢速度。結尾的「無覓處」，多次引伸，顯示追憶的惆悵。

（十）農家樂 　（劉雪庵作詞，黃自作曲）

農家樂，孰似孟秋多！

賣了蠶絲打了禾，納罷田租完了課；

闔家團團瓜棚坐，閒對風月笑呵呵。

農家樂，真快活！

這首輕快小曲，編爲合唱，全曲共唱兩次。第一次是混聲四部合唱，第二次是以男聲爲主而女聲用「呵呵」爲伴。最後的句子「農家樂，真快活」，用爲尾聲；就是全曲唱了兩次，然後用之爲結束。

此曲最初發表在商務印書館出版之「復興音樂課本」，就錯印了歌詞，把「孰似」誤印爲「執是」；於是錯誤相沿，錯唱了三十多年。到了現在，實在也該加以省察，改正過來了。

上列的十首歌曲，於一九七四年十二月由香港幸運樂譜服務社白雲鵬先生印出。定名爲「中國藝術歌曲選萃合唱新編」。因爲那些原作受人喜愛，故這些合唱新編亦受到各合唱團體的歡迎。

二十三 雲南跳月與木蘭從軍

「雲南跳月」與「木蘭從軍」，都是爲香港音專師生演出而編作的小歌劇。「跳月」是一九七一年慶祝音專建校二十一周年演出，「木蘭從軍」則是一九七五年慶祝音專建校二十五周年演出。下列是這兩個小歌劇的編作內容：

（一）雲南跳月

一九七一年七月演出的小歌劇「跳月」，是依據雲南跳月的風俗，把雲南民歌串起來，按照演唱者的聲域，編爲合用的獨唱，二重唱，四重唱以及大合唱。演出的人員是陳頌棉小姐（女高音），周淑賢小姐（女中音），容可爲先生（男高音），翁炳文先生（男中音），音專合唱團（莊表康先生指揮），胡德蔚校長擔任鋼琴伴奏，翁擎天先生負責導演並任舞台監督。由於各人融洽合作，演出成績甚佳。各首歌曲都是雲南民歌，聽衆倍覺親切；所以甚獲好評。

下列是「跳月」的各首民歌名稱：

一、桃花店，杏花村（男中音獨唱）

二、大河漲水沙浪沙（男高音，男中音的獨唱與合唱）

三、小河淌水（女高音，女中音的獨唱與合唱）

四、雨不灑花花不紅（男女二重唱與四重唱）

五、送郎（男女二重唱與四重唱）

六、彌度山歌（大合唱）

「跳月」的歌曲演出，加以燈光，舞姿，畫面美麗，其中根本沒有故事。觀衆聽衆，易於欣賞，這也是惹人喜愛的原因之一。

何志浩先生認爲各首民歌獨立，並無關連，殊爲可惜；於是另作新詞，以統一其內容。這是淨化民歌詞句的好例。下列是各章名稱與詞句，改名爲「雲南跳月」：

雲南跳月　　（何志浩配詞）

一、桃花店，杏花村

桃花店外桃花開，十里桃花處處栽。

桃花圍住桃花店，欲見美人月下來。

杏花村裡杏花紅，鶯迷蝶戀粉牆東。

欲紅還白嬌顏色，美人半醉月明中。

二、浪淘沙（原譜為「大河漲水沙浪沙」）

大江東去浪淘沙，浪裡翻花漾月華。

只見鴛鴦來戲水，不聞鷗鵡喚回家。

大江東去浪淘沙，浪裡翻花漾月華。

只見掬水月在手，不見美人來我家。

三、清江水（原譜為「小河淌水」）

清江流水綠油油，春水一篙浪打在心頭。

只見江水東流去，那見江水向西流。

月亮出來照天涯，望見月亮想起我的家。

但願明月往上爬，不願彩鳳隨寒鴉。

四、雨中花（原譜為「雨不灑花花不紅」）

細雨灑花花更紅，花間往來小蜜蜂。

蜜蜂採花忙裡過，要採花兒入花叢。

採得花兒來釀蜜，釀成蜂蜜好過冬。

細雨灑花嬌花容，花開枝頭笑春風。

蝴蝶戀花頻來往，盡日飛舞花園中。●

月移花影上欄杆，猶追花影不放鬆。

五、送　郎

送郎送到青草塘，綠楊堤畔堪遊賞。

並肩坐在柳陰下，靜聽黃鳥枝頭唱。

送郎送到荷花塘，池閣南風紅藕香。

船到湖心波蕩漾，菱荷葉底睡鴛鴦。

送郎送到鯉魚塘，魚兒遊戲水中央。

魚兒得水心花放，魚水和諧情意長。

六、彌度山歌 (大合唱)

這首大合唱曲，本來是數首民歌組成的「雲南民歌組曲」，其中包括「彌度山歌」、「山茶花」、「綉荷包」、「猜謎歌」，曲體是迴旋曲式。何志浩先生另配新詞，題為「彌度春色」。在小歌劇演出之時，只選了「彌度山歌」與「綉荷包」兩首，組成三段體的結構，就是兩首歌唱出之後，再複唱「彌度山歌」，並加尾聲，然後結束。這兩首的新詞及唱出次序如下：

（a）彌度山歌

山對山來崖對崖，門對門來街對街。

芭蕉葉上鴛鴦字，只勞喜鵲卸過來。

山對山來崖對崖，花帽恰配鳳頭鞋。

繡球拋落粉牆外，願借東風吹過來。

（b）繡荷包

小小荷包，白底襯紅綃，姐繡荷包墜郎腰。

朝朝暮暮，身上暗香飄，欲教所歡夢裡魂兒銷。

荷包雖小細針繡，桃花扇底窺春笑。

縱然荷包破爛了，一絲一縷春色湧雲潮。

（c）再唱「彌度山歌」，然後結束。

（二）木蘭從軍

這是香港音專準備於今年（一九七五年）七月慶祝建校二十五周年音樂會裡演出的新編歌

劇。黎覺奔教授根據宋，元，劇曲材料，改編爲腳本。音專預備請陳頌棉小姐（女高音飾花木蘭），莊表康先生（男中音飾木蘭父親），朱慧堅小姐（女中音飾木蘭母親），李德君先生（男高音飾木蘭堂兄花明），音專合唱團負責合唱及歌舞，胡德蒨校長擔任鋼琴伴奏，黎覺奔教授負責編劇，導演及舞台監督。

「木蘭從軍」是一景三場的小歌劇。下列是各場音樂的初步設計：

（第一場）熱鬧的兒童歌舞，顯示新年氣氛，選用甘肅民歌「括地風」的兩段歌詞；就是我曾用於「新春組曲」內的兩段歌詞：

十二月裡來一年滿，胭脂銀粉都辦全。打打扮扮過新年。

正月裡來是新春，青草芽兒往上升。天憑日月人憑心。

「括地風」曲調，同時加入對位曲調，由另一組兒童載歌載舞，發展爲熱鬧的二重唱。木蘭的歌聲由後台傳出，歌舞便即終止。這場演出，以木蘭的獨唱曲爲主體而以木蘭與堂兄花明的二重唱（決心投軍）爲結束。

（第二場）黯淡的氣氛，與第一場成爲對比。這場演出，以木蘭父親的獨唱曲爲主體（追懷昔日英勇，惋惜今爲病困），而以四重唱爲結束。（父，母，木蘭，花明，四重唱，父母諄諄囑咐，木蘭決心投軍，花明答應照料）。

（第三場）鄉民熱烈送行，各人向木蘭贈袍贈劍，表示親切的情誼。最後，壓軸的主題合唱

與「括地風」的二重唱同時進行，在盛大的送別場面中結束。主題曲的詞句是：

男兒報國古名言，巾幗鬚眉意志堅。

同仇敵愾驅強寇，忠孝兼俱萬古傳。

二十四　後學即吾師

荀白格（Schoenberg）在他所著「和聲學」的序文第一句，說：「書中材料，乃是我從學生們學習得來」。這說明他教學之時，並非徒然把自己所知的材料傳授給學生，卻是幫助學生去解決所遭遇的困難。教師能夠寓學於教，故能夠不斷生長，不斷進步。教師若只能以所學過的材料去教別人，則學生只是「取法乎中」，結果必然「僅得其下」了。

教人並非有如分派禮物，每人一份就算盡了職責。教人應如播種，使種子自己萌芽，自己生長。一個負責的學生，在學習進程中，必然處處發現困難；而負責的教師，在教導過程裏，必然處處提示解決困難的設計。我自己去研究一個問題之時，可能幸運地剛好碰到要點，一擊即中；但幫助別人去研究一個問題之時，就必須從四面八方，把每條可行的路都走遍，然後能夠抵達目標。為了尋找這些四面八方的路，就不能不用發明家的精神去設計，未教別人之前，先要教了自己。這些充滿發明趣味的生活，可以使人樂而忘倦；這種快樂的生活，非親自經歷過，無法領悟得到。

在教學的過程裏，並非全然是教師指導學生；許多時候，卻是學生提點教師。又因教師經驗比學生豐富，教師在教學時，學得的東西，常比學生更多。且看母親與嬰兒的關係，便可明白。只要母親肯關注嬰兒，必然可以從嬰兒學到不少知識。她會辨別嬰兒的啼哭，是由於肚餓還是由於疾病，還是由於撒嬌。

為了幫助學生敏捷地獲得音樂知識，有時使我不得不模仿鄉間農人之使用天氣歌訣。例如，「南風入大寒，冷死早禾秧」，是指寒天來得很遲；「未吃五月粽，寒衣切莫送」，是指初夏仍有寒冷的天氣。這類的歌訣，並非盡善盡美，有時且流為滑稽；但實際上卻很有用處。我想學生能寫出正確的調號，尤其是中音譜表上的調號，我編了一首「調號歌」。為幫助學生記憶半音階寫法，我編了一首「半音歌」。為幫助學生辨別七種七和絃，我把它們的根音編成一首「七七歌」。（見中國風格和聲與作曲」第一六五例）。

現在我要舉些不必用樂譜來解說的例，這些都是平日教學時，因解答學生所問而使我學到的材料。

（一）在課本上，教人寫作曲調，總是舉許多例子，說明不要用連續的同向跳行。我為他們想到一句可用的口訣，就是：「大跳之後，必轉回頭」。所謂大跳，就是四度、五度、六度、七度、八度。（二度、三度，不算大跳。）多過八度的音程，不宜使用。

（二）解釋和聲進行，我給學生以三句口訣，包括了全部和聲規則。它們是：

(1)可留則留——兩個和絃的共同音，可留則留，但非必留。在開始學習和絃的連接，這句話極有用處。

(2)越近越好——兩個和絃，其不相同的音，必須移動；每要移動，必要遵守越近越好的原則。因爲聽音之時，只有移動得近些，才聽得清楚。能遵守這個原則，可以避去交叉進行以及胡塗的亂跳。

(3)反行更佳——聲部反行，可以有獨立的性格。能夠反行，至少可以避去平行五度，平行八度的毛病。

上列三個原則，當然有例外的材料。但開始學和聲的人，若能緊記此三句口訣，必可免除許多毛病。

（三）對位曲調的作法，當然是先選擇和絃，再點出合用的音。如何把兩點之間連串起來，便是需要練習的技巧。我給他們的口訣是「先有兩岸，後有橋樑」。

（四）速度與力度的變化，學生們常常有些誤會：

漸慢與立刻慢下來的標語，經常被人誤認。漸慢（Ritardando，簡寫爲 Rit），是逐漸慢，並非慢了之後，就保持住不變；卻是一路增加慢的成份，慢了之後，直至恢復速度爲止。立刻慢（Ritenuto 簡寫爲 Riten）並非逐漸慢下去；卻是立刻變慢，慢了之後，就保持不變。這兩個標語的意義，必須使學生以唱奏打拍的動作去實驗，然後證明眞的瞭解。

漸弱與漸強的標語，學生們常是模糊不清。他們每見到 dim.（漸弱，全文爲 diminuendo），就認爲是弱；見了 cresc.（漸強，全文爲 crescendo），就認爲是強；這實在是嚴重的錯誤。如果 dim. 就是弱，則如何能夠漸弱下去？如果 cresc. 就是強，則如何能夠漸強起來？因此，我必須糾正他們的觀念；註明 dim. 之處，實在是強；註明 cresc. 之處，實在是弱。

至於漸慢與漸強的混合（Allargando），漸慢與漸弱的混合（Morendo，或者Perdendosi），都要從唱奏工作中，切實學習；因爲這些變化，足以增進音樂表情的能力。疏忽了這些變化，或者誤會了這些涵義，音樂表情就全部失敗了。

（五）6/8 拍子的讀法，許多人不大清楚。有人讀爲「八份六拍」，有人讀爲「六拍八」。這些都是因爲不求甚解而造成的錯誤。也有人把 3/4 讀爲「四份三拍」，這都是常見的錯誤。這種錯誤的來源，乃是誤認這些拍子記號是數學裏的「分數」。6/8 的意義，是⋯

上列兩種拍子，簡讀應該是「六八拍」，「三四拍」，與英文讀「分數」的讀法一樣；但不應與中文讀「分數」那樣讀爲「八份六」，「四份三」。

3/4 的意義，是：
　　每小節之中，有 3 個
　　　　4 分音符

每小節之中，有 6 個
　　8 分音符

6/8 拍子實在是複合的二拍子，並不是三拍子。要解釋這一點，應該使學生們從指揮動作裏去了解。六拍的指揮動作是兩個三角形。試囑他們用手劃出這兩個三角形，然後把三個角都削圓，使一二三拍成爲一個圓形，四五六拍又成爲另一個圓形。如此，他們立刻就可以明白，兩個圓形，就是二拍子；不過，每拍分爲三等份，這也就是稱爲複合拍子的原因。

既然是二拍子的樂曲，當然可以用作進行曲。6/8 拍子的進行曲，常是更爲輕快；因爲一拍之中分爲三等份，倘若第一、第三份都有音響，第二份用休止，則成一種跳躍的輕快進行了。

三拍子的樂曲，只能用作舞曲，不能用作進行曲。我們也曾見過舒曼所作的「狂歡節」（鋼琴獨奏曲集），最後的一首，（題目是「大衞黨進行曲」）乃是三拍子的樂曲。這是舒曼的幽默，實在是開玩笑的作品。這首樂曲的主題，是民間流傳的歌曲「老祖父舞曲」。只有拿着拐杖的老人，乃能用它爲進行曲。舒曼用它代表老朽的非里斯丁黨，是大衞黨要掃蕩的頑敵。

急速的三拍子樂曲，常是兩小節合爲一小節；如此，就等於 6/8 的拍子。如果 6/8 的樂曲速度很慢，也就可以把一節化爲兩節三拍子的樂曲。指揮急速的圓舞曲，經常是一小節只打一拍；即是一拍等於三拍。因此，樂曲的速度與拍子的分割，極有密切的關係。急速的四拍子，指揮時並不一定要打四拍。急速的三拍子，可能只打一拍。

（六）音階的唱名，第七音該唱什麼音？有人唱爲 Si 音，也有人唱爲 Ti 音，或者Tsi音，到底何者爲正確？

我們今日所用的階名，乃是根據十一世紀義大利人桂多 (Guido d'Arezzo) 所創的方法改訂而來。桂多採用「施洗約翰讚歌」每句開始的音，爲音階各音的唱名；原因是這首歌的各句，開始的音剛好是上行音階的各個音。這首歌每句頭一個音，順次排列爲：

Ut, Re, Mi, Fa, Sol, La

後來，義大利人嫌 Ut 音不響亮，用 Do 音代替了。（法國人則仍沿用 Ut 音）。又加用 Si 爲音階的第七音。

在英國與美國所用的文字簡譜，Do 用 d 代表，Re 用 r 代表；但 Sol, Si 都是 S，於是產生混亂。因此，Si 音改唱爲 Ti ；又因 Ti 音聽來不大清楚，也有人改唱爲 Tsi 音。其實，音階的第七音，可以任意唱作 Si 或 Ti，或 Tsi，只要音高準確就好了。

（七）曲調裏何以要用許多裝飾音？學和聲的人，最怕處理那些裝飾音。例如，強拍的經過

音，弱拍的經過音，上方助音，下方助音，留音，倚音，交替音；到底這些裝飾音有何好處？

要把和絃的各音連串起來，要把反復出現的音間隔開來，要把曲調塑造成有個性的音型；若

無這些裝飾材料，就束手無策。這些裝飾音，並不是和絃裏的音，它們可以在和絃之中，造成不

協和的感覺，然後又把這種不協和感覺解決掉。聽音樂之時，每遇到不協和的聲音，就產生緊張

的感覺，渴望這些不協和和快些解決。當這種不協和的聲音解決了，另一些不協和的聲音又出現；

正是「一波未平，一波又起」；這就是一種動力，不斷推動前行，永無休止。

不要以爲一篇樂曲之內盡是和諧的樂音。如果全篇樂曲皆是協和的聲音，則只表現出「死水

一池」的景象；毫無活力之可言。活力乃是從不協和之中產生出來。因爲不協和，所以要掙扎，

要奮鬥，力求解決。由不協和的情況，進行到協和的境地，其過程就表現出音樂的動力來。

人生若是風平浪靜，一帆風順，則根本就沒有動力。反之，坎坷越多，奮鬥越甚，其過程更

使人感動。音樂的內容，也是如此。

戲劇之中，並非每個角色皆是好人。沒有奸臣，就沒有義士；沒有狂風暴雨的驚險，

就沒有明媚春光的可愛。音樂的內容，也是如此。

曲調裏的裝飾音，（在演奏中所用的顫音、連音、倚音、助音、回旋音、經過音、留音、交

替音），實在都是爲了產生不協和的感覺，以惹人注意；這實在是音樂的動力。諺云，「曲有

誤，周郎顧」。曲中的錯誤聲音，可能是故意加進去的不協和音；目的就是爲了惹人注意。唐詩，李端的「聽箏」寫得很優美：

鳴箏金粟柱，素手玉房前。

欲得周郎顧，時時誤拂絃。

這便是使用裝飾音的本旨。但，「誤拂絃」不應太多，多則惹人生厭。裝飾音在樂曲之內，有如女子頭上的飾物，必須恰到好處。如果漫無節制，「醉插滿頭花」；則非但不美，且淪爲滑稽，轉成爲醜怪了。

（八）那些變體和絃到底有何用處？

學習和聲的人，每被那些變體和絃，弄得頭昏腦脹。第一，很容易混亂，難以辨別；第二，不曉得如何去使用它們。

其實，一切變體和絃，（就是和絃之內，有臨時升降音），只是爲了增加樂曲的色彩。例如，有人說，煮菜要有鹹味，加些鹽便是了，爲何又要加醬油，加胡椒粉？無他，只爲了增加食品的趣味而已。老實說，變體和絃的數量並不多；遠不及女人所用的化粧品之琳瑯滿目。既然女人不會嫌化粧品太多，我們也不必嫌變體和絃太多。

學生們常問及如何記憶增六和絃並且如何使用。這個困難，我要設計幫助他們克服它。

音階裏的降低第六度音，上方加一個升高的第四度音，便是一個增六度音程。在大調裏，這

個音程，低音唱出來是降低的 La 音，上方的音唱出來是升高的 Fa 音。在四部合唱裏，這個

增六度音程之內，必須再加入兩個音，然後成為一個增六和絃。加些什麼音在裏面？有三種不同

的加音方法，所以增六和絃共有三種：

(1)在增六度音程之內，加入兩個 Do 音；實在，這是一個變體三和絃的第一轉位。由於昔

日義大利作家最先使用，故稱為義大利式的增六和絃 (Italian 6th)。

(2)在增六度音程之內，加入 Do, Re 兩個音；實在，這是一個變體七和絃的第二轉位。由

於昔日法國作家最先使用它，故稱為法國式的增六和絃 (French 6th)。這個和絃進行到原調

的屬和絃，特別便利；因為它有一個 Re 音，與屬和絃內的 Re 音相同，可以留住不動。

(3)在增六度音程之內，加入 Do，降低的 Mi 兩個音；實在，這是一個變體七和絃的第一轉

位。由於昔日德國作家最先使用它，故稱為德國式的增六和絃 (German 6th)。這個和絃不能

直接進行到原調的屬和絃；因為其中必有犯規的平行五度進行。因此，德國式的增六和絃，必須

先解決到主和絃的第二轉位，然後能進行到屬和絃。

上列三種增六和絃，其進行方法，必須熟記。義大利式解決去屬和絃，或先到主和絃第二轉

位然後去屬和絃，皆可自由選擇。法國式，也是如此；而以直去屬和絃最為方便。只有德國式，

非先解決到主和絃第二轉位不可。

三種增六和絃之中，最有用的，卻是德國式；原因是它的構造，完全與另一個調子的屬七和絃的構造相同。憑它之力，可以轉到很遠的調子去。這些材料，在變體和絃轉調方法裏，有詳盡的解說。

學生們認為，這三種增六和絃的構造，記憶並不困難；只是它們的名稱，很易淆亂。我的建議是：如果能夠記憶增六度音程之內所加音的次序，事情就容易處理了。在增六度音程之內，第一個，加兩個 Do 音；第二個，加 Do 與 Re 音；第三個，加 Do 與降低的 Mi 音。如果忘記了它們的名稱，只須用英語說「I Forgot」（我忘記了），就得到答案。因為 I 就是 Italian 的簡寫，F是 French, G 是 German 的簡寫。

既知一切變體和絃皆為增加和聲的色彩，把它們放在樂句結束之處，（尤其是屬和絃之前），就最為安全了。

（九）國語的四聲變化如何記憶？

為詩詞作曲：國語字音的四聲變化，是必須熟練的。關於一個字的平上去入，在音韻學的書上所載，我們應該有所認識；這些都是音韻專家們久經研究的心得。

(1)唐，元和，「韻譜」解說：

(2)明，釋真空「玉鑰匙歌訣」解說：

平聲哀而安，上聲厲而舉，去聲清而遠，入聲直而促。

平聲平道莫低昂，上聲高呼猛烈強。

去聲分明哀遠道，入聲短促急收藏。

(3)清，顧炎武的解說很簡單：

平聲——輕而遲。

仄聲（包括上，去，入）——重而疾。

(4)清，江永的解說也很簡明：

平聲——長，空，如擊鐘鼓。

仄聲——短，實，如擊土，木，石。

(5)清，張成孫的解說也如前二者的意思：

平聲，長言；上聲，短言；去聲，重言；入聲，急言。

(6)清，王鳴盛側重發音所用的動作：

平聲，舌頭言之。　上聲，舌腹言之。

去聲，急氣言之。　入聲，閉氣言之。

(7)日本，澤田，「總清源」則描述一個音的進行：

平聲，無抑揚。　上聲，抑揚（由低變高）。

去聲，抑抑。　入聲，揚抑（由高變低）。

上列各種對四聲的解說，皆有獨到之處。

現在我們的國語四聲，沒有使用入聲；只是陰平、陽平、上聲、去聲。

國語課本教人讀出每個字的四聲，通常是蒐集四個字的成語，使人習慣一個字音的高低變化。例如：

目：

　　山明水秀，非常努力，

　　這是很有價值的方法。我要用數目字的讀音來幫助學生們記憶。我使他們用國語讀出這個數

目：

　　3056，或者唱出 Re, Do, Fa, Si（前兩個音是高音）。

　　也許有人以爲，作曲之時，把每個字音的高度，譯成音階的音，豈不易辦？我們要曉得，這

四個「陰平，陽平，上聲，去聲」的音，只是比較高度，卻不是絕對高度。靠它指引我們處理字

音高低關係，是極爲有用的；但不能依賴它以創作出一首好歌。樂曲之中，爲了避去單調，中途

常有轉調進行。轉往什麼調子，並無刻板的格式；轉調的連接方法，也無從規定。因此，按字塡

音的辦法，實不可行。縱使能夠機械地爲詞句砌成一首歌曲，也是欠缺流暢的活力。藝術作品與

工匠產物，區別之處在此。

（十）如何認識廣州音的九聲？

廣州音的九聲，只是說話裏的變化；事實上，一個字的九個變化音，並不是每個音都有實字，亦不是每個音都有不同的意義。

所謂九聲是指陰韻的平、上、去、入，與陽韻的平、上、去、入；又在陰陽韻的入聲之間，加了一個中間的入聲；總共成為九聲。試用廣州音讀出下列各字，便可明白九聲的變化情況。

（X的位置，是有聲而無實字）

（陰）（平）	（上）	（去）	（入）	（陽）（平）	（上）	（去）	（入）	（陰入）	（中入）	（陽入）
詩	史	試	惜	時	市	事	蝕	惜	錫	蝕
中	總	種	竹	×	仲	逐	竹	竹	×	逐
溫	穩	蘊	鬱	雲	允	運	鴝	鬱	×	鴝
因	隱	印	一	人	引	刃	日	一	×	日
分	粉	糞	忽	焚	憤	份	罰	忽	×	罰

從上列的九聲變化看來，我們可以見到兩個特點：

(1)陰平與陰入，陰去與陽入，乃是同樣的高度。其差別之處，不是音的高低，只是發音的長短。例如，「詩」是長音，「惜」是短音；高度並無差別。「試」是長音，「蝕」是短音；高度則完全相同。因此，在作曲演唱之時，如果皆用長音唱出，則陰平與陰入相同，陰去與陽入相同。

(2)許多音，只是有聲音而無實字；一個字雖然有九聲變化，但實際上，並非一個字眞的可以變為九個不同的意義。但是，一個字因變化而有不同意義之時，作曲者就不能不倍加小心。例如，「洗衣粉」唱成「洗衣糞」，「飛機」唱成「肥雞」，「賣花」唱成「買花」，就成爲笑話了。

廣州語的字音變化，也造成許多有趣的文字遊戲。那副無人能對的上聯，就是由於平上去入的字音無法可以對得恰當。上聯說：

　三友堂前，左種松，右種梅，中總種竹。

使人無法對得到的，就是那個「中總種竹」。

可是有不少巧妙的「絕對」，卻是文人們的傑作，例如：

調琴調，調調調，調調妙。

種花種，種種種，種種佳。

這兩聯的意思是：調弄琴曲，首首都奏，首首曲都妙。把花秧來種植，每一種都拿來種植，每一種都好。這是因為一個字有兩個音，而兩個音涵義不同，故成此妙對。還有變音變解的字所造成的妙對：

三間大屋間間間。

九橫長梯橫橫橫。

上聯說，三間大屋，每一間都是間隔的。（最後的「間」，是陰去，是動詞。）下聯說，九橫長梯，（這個「橫」，是陽去，是名詞）每一橫都是橫的。（最後的「橫」，是形容詞，為縱橫的橫）。

作曲者對於這些巧妙的字音變化，應該特別注意；在作曲時處理歌詞，就能有所警惕了。

為了幫助學生們記憶這些平仄變化，我也設計用數目字的讀音。因為三個入聲，中間一個「中入」，變化差別很少；所以只須用八個數目字。試用廣州語讀下列數目字，便可明白：

3941，0526

因為1與7是同樣高度，6與8也是同樣高度；所以也可以讀為

3947，0528

短音）；所以八聲之中，實在只有六個不同高度的音。

因為3與1，同樣高；4與6也是同樣高；其差別只在音的長短，（3,4,是長音，1,6,是

總括說來，廣州音的九聲，應用起來，實際上只有六聲。作曲者若能詳細研究，小心處理，

則對於國語的四聲變化，就不會感到困難了。

上列所舉的數則實例，都是為了幫助學生們克服困難，使我不得不詳加設計；因此，使我也

學習到更多的知識。為了要使所舉的例子，既恰當，又有趣；我不得不遍讀羣書。所讀的書，並

不只限於音樂書籍，而是一切書籍報刊；上至經典哲學，下至笑林廣記，無論是社會時事，或者

道聽途說的笑話，凡有合用的，都加剪裁，用為教學材料。眼看學生們跳出疑難之境，日有進

步，我的心中也就充滿喜悅，使我樂在其中。這種喜悅，為我保持着不老的童心。朋友們每說我

久不衰老，必有秘方；我想，這種教學生活裏的喜悅，就是能使青春常駐的秘方了。

二十五　教學生涯

學生求知心切，教師若能同情他，關懷他，協助他；則教學並非苦事，而是樂事。學生若不是求知心切，教師若不是具有同情，則教與學都成為痛苦之事了。

回想昔日，我深切地受過無處問難的痛苦；到了現在，我很明白學生煩惱的原因。我體驗過老師解說多遍而學生不得要領的苦況。我也見過笑論古今，引人入勝的歷史專家。這些事實，提醒我，教學必須深入淺出，必須充滿趣味。我要用輕快的方法，解說嚴肅的內容。我要在滿堂歡笑聲中，替衆人解說艱澀的理論。尤其是那些大衆化的學術演講，我必須經過精密的設計，而用輕鬆的談笑去進行。

三十年前，廣州青年會總幹事駱愛華先生(Mr. Edward Lockwood)曾對我說：「我多次細心觀察你的演講，現在我明白你的方法了。你先使他們笑，張大了嘴巴，然後餵他們以食物」。

這位熱心來華服務的慈祥老人，實在一言道破我的秘密；但我自己尚未曉得如此解釋。

雖然我很熱心想使學生們進步神速；但常遇到許多不長進的學生，使我不勝煩惱。他們的粗

心大意以及屢誠不改的懶漫，使我生氣起來，禁不住罵，「不要再學音樂了，快改行吧！」

昔日我也曾聽過我的鋼琴老師李玉葉女士說：：「你沒有權命令學生改行！從前我的老師說

過，在任何情況之下，教師不能用這句話去罵學生。」

既然我的師祖如此囑咐過，我不能不努力忍耐；但有時仍然難免生氣。直至那天，我聽過鄔

淑昭女士敎學生奏琴之後，我乃切實地感到「忍耐」是至高的德性。

鄔女士的一位學生，奏得又笨重，又難聽，拍子又錯誤不堪；據說，這是新來上課的學生。

後來我禁不住對鄔女士說，「那位大笨象到底是何方神聖？請她不要學奏琴吧！」鄔女士說，

「我所敎的學生，初來時，常是這個樣子！往往是給人敎壞了基礎的學生。但，我要敎到她們個

個變好，要在鋼琴考試裡取得優異成績。這件苦差，你能做得到嗎？」

鄔淑昭女士就是以她超人的忍耐力量，有恒地，仁愛地，循循善誘，使學生們日有進步。每

年她的學生參加英國皇家音樂學校各級考試，常是四五十人，十份之九都獲優異成績；這使我衷

心敬佩。鄔女士的鋼琴老師是李玉葉女士，李惠荃女士。鄔女士自己並非登台演奏的鋼琴家；昔

日在學校裡擔任敎鋼琴選科，學校當局曾經歧視她；爲了她不曾獲得鋼琴學位。由於她敎學認

眞，忍耐負責；不久，因她的學生皆有優異成績而獲得家長們的信任與讚美。她的學生到歐美升

學，考入音樂學院，處處都被院內敎授讚美其基礎穩健。這二十年來，選她爲師的學生，排得滿

滿，使她忙得喘不過氣來。這是艱苦奮鬥，忍耐助人的好例。精選學生，把學生敎好，這只是敎

師的本份；把基礎不佳的學生，把頑劣的學生教好，乃是難能之事。灌漑好花，結出好果，並非奇事；能把劣花培出好果，使我不能不敬佩。在此，我切實地學到忍耐的德性，可以不負師祖之言了。

雖然我能盡力忍耐，也做到知無不言的善意；但受者卻不一定能夠欣賞這種善意。多年前的遭遇，使我記憶猶新。在這些遭遇中，可以體驗到教學生涯的苦與樂：

（一）賺取惡評

有一位朋友，帶了他的愛人李小姐來見我。為了李小姐快要登台獨奏鋼琴，很想先奏給我聽，希望給她一些意見，以求改善。我聽完之後，詳盡地告訴她，強弱力度的變化，必須改善；尤其是那些漸強，漸弱，突強，突弱，沒有了它們，音樂就失掉生命力量了。

也許這位小姐未有心理上的準備，乍聞我的評語，極感失望；不獨她淚流滿面，她的男朋友，也陪着眼淚汪汪。雖然我用好言安慰，但並無效果。

從此以後，這位小姐把我當作仇人看待。在路上遇見她，她都把面孔朝向另一處，避去與我打招呼。後來，有人問我，何以常聽到那位小姐給我很多惡評，卻不見我說她的壞話。我只報以微笑。我與那位小姐，本來並無仇恨；但因過於老實，遂種下了禍根。身為教師，這種惡劣的遭

遇，乃是不可避免的事。

（二）製造仇恨

有一位少年，準備報考鋼琴技術試。他的老師是我的舊學生；為策安全，帶他來奏給我聽。

第一，可以練練他的膽量；第二，如果發現錯誤，還來得及改正。

他奏巴赫的賦格曲，各個對答聲部並不清楚，曲調的線條並不分明。我要為他詳細分析全曲，囑他注意每個手指所用的力度，務須使曲調內的各個音，力度勻稱。他聽了之後，眼眶濕了。大概他期望我讚美，而我沒有讚美，且指出毛病。我囑咐他的老師好好為他改善。他的老師很滿意，很感謝；但這位少年則極不開心。可能是畏懼了我，以後常避開了我；而他的老師則始終無法去開導他。直至考試完畢，看見評語所說，正與我的話相同，這位少年才對我表示敬意。

做教師的人，多麼需要忍耐與原諒之心啊！

（三）斷線珠鍊

一雙熱愛音樂的夫婦，專心栽培女兒磨練鋼琴技術。這位十四歲的小姐，很有音樂才華，自幼卽被稱為神童。大概平日給父母寵壞了，脾氣可真不小。那次，適逢其會，父母囑她奏一首曲給我聽，看我有何意見。她立刻坐到琴前，為我奏出蕭邦的幻想卽興曲。我勸她要注意練習圓滑

奏法（Legato）；因為她奏曲調之時，手指未能把各個音好好連接起來，有如斷了線的一串珠鍊。

這位小姐聽了，大為生氣，立刻不睬我；使她的父母很難下台。做母親的努力勸解，結果，女兒說：「黃伯伯說得很有道理，但我要先問過老師；因為我的老師，未曾對我這樣說過」。看來，這位小姐很能尊重老師的教誨；只可惜，她老師的教學技術，尚待改善。

（四）音樂神童

我的一位老朋友，十五歲的女兒，練得一手優秀提琴技巧。曾經在學校裡登台演奏過提琴協奏曲，獲得讚賞，被譽為音樂神童。她的父親聽她奏曲，認為有毛病；但說不出毛病所在。終於帶她來奏給我聽。

她拉弓之時，手指與手腕的小動作未經訓練，所以每一個小動作，都牽動上臂，使拉弓時有許多雜音。左手的手指，按到指板之時，用力太弱，使每個音模糊不清。我逐一舉例為她說明，然後告訴她，要有進步，必須先把指法與弓法的基礎動作改正。為了要她再練基礎動作，大大損害了她的自尊心。她生氣了，立刻不辭而別；害得這位身為父親的，左右為難。

過了兩個月，她的父親帶她再來見我。她向我賠罪，並說以前因為登台奏大曲，有了虛榮心理；現在知錯了，決心痛改前非，希望我為她再造根基。我相信，大半是為父的苦心勸告，乃能使她回心轉意。

經過一年訓練，改掉那些小毛病，宛如肅清了病源，她的進步使人讚賞不已；登台演奏，贏得滿堂采聲。可惜她到英國進修之時，就立刻結了婚；生兒育女，只能好好培養後代去為音樂盡力了。

從上列事實，可以見到年青人自視甚高。他們只歡喜聽別人的讚語，卻並不願聽真實的批評。諺云：「好心的人遭雷劈」，此言不謬。

我若懼怕雷劈，我就根本沒有資格去做好心。

我若練成銅皮鐵骨，則決不會懼怕雷劈。銅皮鐵骨就是真誠。我能真誠，則雷應避我而不是劈我。

上列四則，只是偶然的遭遇。老實說，上述的四位年青人，原本不是我的學生。在我的教學工作裡，大部份時間，都是十分愉快；因為我的學生們，都有良好的德性與向學的精神。我相信在教學工作之中，教師不獨用言教，並且以身教。我信服「羿亦有罪」的明訓。（註，逢蒙跟隨后羿學射，盡得其技。為了想在射術方面稱霸，於是殺了后羿。孟子批評此事說，這件罪行，后羿本身也有罪過；因為他只教逢蒙以射箭的技巧，沒有教逢蒙以做人的品德。（見「孟子」，「離婁」章，下篇）

在教學的生涯裡，眼看學生們學業日進，品德日新，心中就感到無限快慰。因為我收費較

低，又常把藏書借給學生參考，朋友們總笑我是贈醫施藥，把教學變爲救濟。關於這點，我也不想多辯。事實上，加高些學費，我也無法成爲富豪；想做富豪，我就應該放棄教學。我的快樂生活，乃蘊藏於教學工作之內。

在我的教學生活中，雖然有時遭遇到「有意栽花花不發」的失望，但也常常碰到「無心插柳柳成陰」的喜悅。既然我無法預知花是否不發，柳是否成陰，我就惟有忍耐到底，真誠地，樂觀地，一律用心去灌溉。如此，不獨灌溉了他們，同時也灌溉了自己。教學乃是生命裡的源頭活水；沒有了它，生命就變成死水一池，全無光彩了。（註，朱熹的詩，最足以解說源頭活水的要義：「半畝方塘一鑑開，天光雲影共徘徊。問渠那得清如許，爲有源頭活水來。」以前版本把「半畝」誤爲「十里」，合卽在此更正。）

二十六　練耳的教學方法

音樂是心靈的語言；為了它足以顯露出一個人的品格，故教育者能夠藉它之力，去潛移人的品格。既然音樂是心靈的語言，我們就要幫助每個人去了解這種語言，使人曉得欣賞這種語言的內容，以充實日常生活。因此，欣賞音樂的訓練，是不可或缺的教育工作。

練耳的教學，是從聽辨樂音開始；最終目標，乃是在於心耳的啟發。我們要用一切創造的，設計的教學方法，使每個人都能從聽物質的音響開始，進展到能聽精神的音樂；從能聽有聲的音樂開始，進展到能聽無聲的音樂。

心耳的啟發，本身便是內容豐富的生活。在訓練過程之中，我們可以使到每個人的眼，耳，手，腦，平均發展；這是教育的最大目標。下列是練耳教學方法的簡要提示：

練耳的基本原則

(1)每聽一個音，必先唱出**該**音的正確高度，然後說明這個音的名字。能正確唱出，乃是重要的工作。

(2)先學習聽大音階內的音，以後再學聽小音階內的音。為了要清楚認識音階內各個音的身份，不能不用首調唱名法。那些「固定唱名法」與「首調唱名法」的爭執，實在是多餘的辯論；其實，兩種唱名法乃是相輔而不是相剋。

(3)聽音訓練，先學聽中央**C**上的一組音，然後學聽下方的一組，再學聽上方的一組。唱不出那麼低，要把該音唱高八度；唱不出那麼高，要把該音唱低八度。這是訓練聽與唱的適應能力，是不可或缺的才幹。

(4)下列各項聽音的訓練，必須是切實的聽與唱，而不是徒然看紙上所寫的音符。

練耳的進程

凡是聽辨音與音的關係，必先聽該音階的主和絃，並要先唱出該音階的主音。這樣做法，目標是使人能用音階的關係去聽辨各個音響。

(1)聽辨一個音的高度。（必須眞的唱出來）

(2)先聽該音階的主音，然後在主音上方奏出音階內的另一個音，（以一組之內的音為限），

聽了之後，先唱出該音，隨即說明它與主音所距離的度數；例如，大二度，大三度，純四度，純五度，大六度，大七度，純八度。進一步，可以用上方的主音為基礎，聽辨主音下方的各音；例如，小二度，小三度，純四度，純五度，小六度，小七度，純八度。這些工作，乃是訓練「用音階去想」的習慣。

(3)聽了主和絃，又聽了主音，又唱出該主音；然後告訴聽者以該主音的名字。例如，告訴他，這是G大調。隨着奏出一個音，（例如，奏出C音），讓聽者唱出該音來。他可以用啦啦的唱法，也可以用G大調的首調唱名，把該音唱為Fa；唱了音之後，他必須說明兩個答案，就是該音是音階裡的第四音，（稱為下屬音），以及說明該音的音名是C。這些練習，當然要學過音階組織及音階各個音的名稱，（例如，上主音，中音，下屬音，屬音，下中音，導音），乃能勝任。

(4)辨認主音上方的各種音程距離，包括半音在內。

(5)不用先奏主音，也不一定要用主音為基礎，聽辨一組之內的任何音程。

(6)曲調裡的重拍，是放在每小節的第一拍；這是分割小節的原則。聽辨奏出的曲調是單數或是雙數，是學習使用縱線去分節的基本方法。

(7)聽完兩小節的曲調，能夠正確地唱出來，（可以只用啦啦的唱法）；但要音響清楚，高低正確，強弱分明。

(8)單拍子和複拍子的曲調，皆能辨認。

(9)聽完一句曲調，能說明每個音的時值。這句曲調，可以奏三次，教師並且說明一拍的速

度，且說明這一拍是什麼時值的音符。

⑽聽二部合唱的曲調兩小節，聽後能唱出任一部。教師在奏琴時，先告訴他，要他唱第一部還是第二部，使他能夠集中注意所要唱的一部。

⑾聽辨原位的三和絃，要學習聽到這個和絃的低音是什麼音，高音是什麼音。

⑿聽辨三和絃的進行。這包括四部和聲的三和絃，有轉位的三和絃。學聽之前，必須先學習和聲知識。

⒀聽辨各種「結束進行」（Cadence），最重要的是先唱出結束進行的低音。聽不明低音，就無法說出結束的名稱。

⒁聽辨轉調進行。學習每個調子如何轉到五個關係調，然後逐一聽辨其進行方法。

⒂聽辨各件樂器的音色。先瞭解管絃樂隊的各種樂器，認識它們的形狀，分辨它們屬於木管，銅管，絃樂，敲擊樂，然後聽唱片，看圖片，以增進辨認的能力。如果學生的樂理知識不高，則先從這項着手，更有趣味。

⒃聽辨樂曲的結構。那些二段體，三段體的例子，必須先加解說，然後以小曲為例，從聽曲裡辨別該曲的結構。進一步，乃可學習聽辨廻旋曲，奏鳴曲等較大組織的樂曲。

⒄聽辨卡農曲與賦格曲的模仿進行。經過解說，聽辨曲中的模仿樂句，乃是容易且有趣的事。至於賦格曲的組織，對於一般人，實在是無甚趣味的事；能辨別模仿樂句，已經夠了。

練耳工作的要點

練耳工作，必須與讀譜，聽音，唱音，寫譜等工作，同時合併運用。所謂「培養能看的耳，能聽的眼」，實在是整個人合一的發展工作。為了幫助學習者易於進步，下列各點，可有助力：

(1)多唱音階及和絃的琶音，使發音準確。

(2)用指揮動作或打拍動作，協助辨認樂句中的強弱拍。

(3)以圖形協助聽音能力。聽音寫譜之時，一拍之中如果有附點音符，或者有切分拍子，該將這種附點的寫法，切分拍子的寫法，給眾人觀看，讓各人看圖形，聽節奏，則寫譜更為容易。

(4)聽音默寫，由淺入深，可以大有益於視唱能力。

(5)練習聽樂曲的低音進行，大有助益於和聲知識。

(6)注意合唱歌曲的外聲進行，（就是最高聲部與最低聲部的進行）大有助益於欣賞音樂的能力。

(7)聽辨樂器的音色，必須同時看樂器的圖形，與奏演樂器的動作。能辨音色，乃能學習聽賞樂隊內各組樂器之互相呼應，模仿追逐。

(8)記憶所聽的曲調，乃是最重要的工作。也許不能記憶整句曲調，但必須認識曲調的開端及

其特殊的節奏。這對於欣賞音樂，有極大的助力。

(9)主題的各種變形方法，必須認識。

(10)主題的伸展與縮短，必須能夠辨認。

結　論

經過練耳之後，應該能夠獲得下列才幹：

(1)能以音階的結構爲基礎，聽辨出其他音響之高低。

(2)能在聽曲之時，注意到和絃的變化；因此而了解音樂的內容。

(3)能聽辨各種歌聲（男聲女聲都有高音，中音，低音）；而且，明白每種歌聲所顯示的性格。

(4)能聽辨各種速度，也了解每種速度所顯示的性格。

(5)能聽辨各種舞曲的特點。例如，圓舞曲是三拍子，進行曲是雙數拍子；這是起碼的常識。薩拉邦德（Sarabande）是三拍子，但有「女性的結束」；嘉禾舞（Gavotte）是雙數拍子，但開始在後半小節；這是進一步的知識。能夠隨時學習，擴展知識範圍，生活趣味就日益豐富了。

(6)能從樂曲進行之中，領會出其中情感。例如，活潑愉快的，黯淡悲傷的；這是基本的辨

別。田園風味的，莊嚴華麗的；這是進一步的認識。

(7)能從說話聲調之中，認識所蘊藏着的眞實情感。例如，說話裡滿口答應，而他的心中卻是決不答應；從他的說話聲調裡，可以體會出來。

(8)能從不同音色的曲調裡，領悟到音樂所表現的情感。例如，小號的英雄氣概，雙簧管的嬌羞態度。聽音樂就不獨是聽其「聲」，且兼聽其「情」。

(9)能在樂曲進行之中，聽出各次主題的出現。無論主題是否有變形，都能辨認出來。

上列這些才幹，並不能在學校裡訓練成功；卻是每個人在一生之中，不斷地在日常生活裡把自己訓練。練耳的工作，實在要活到老，學到老；它可以使每個人的生活變得更豐富和更完美。

香港敎師會一九六九年敎學研究大會音樂組講稿

二十七 如何訓練用耳看，用眼聽

音樂訓練，是培養每個人能用智慧去聽，同時也能把智慧表現於聲音裡。前者是聽覺訓練，後者則是唱奏的技術訓練。在這裡，我們要討論的，是聽覺訓練的教學。

音樂乃是表達心聲的藝術，本來與眼睛沒有多大的關係。但當我們要藉符號來增強樂曲的記憶，或者要將樂曲送到遠方或留給後人；那就不能不借助於記譜工作，這就與眼睛大有關係了。

我們用眼睛讀譜，非但要能夠讀出樂譜的音響；而且要從這些死的符號裡，把捉到活的樂音與動的感情。這種闡釋工作，「看譜如聞樂聲，聽曲如見樂譜」，便需要先練成「能聽的眼與能看的耳」。

準備工作

訓練用耳看，用眼聽，先要做好準備的工作：

(1) 瞭解音階結構，熟識音階內每個音在音階內的身份。唱準音階內每個音的高度，然後憑藉音階組織去聽辨音程與和絃。

(2) 瞭解各種拍子，各種速度，各種時值的音符；然後聽辨拍子，速度，樂句的各個音符時值。

(3) 瞭解大，小，增，減的三和絃及其轉位，能聽唱和絃的低音；然後聽辨和絃連續進行，再聽辨轉調進行。

(4) 瞭解各類人聲與各種樂器的音色，然後學習聽辨，認識它們的特點。

(5) 分析樂曲裡的曲調與和絃，然後從聽曲體會出其中所蘊藏的情感，並發展聽曲的想像力。

讀寫並重

要培植「看的耳與聽的眼」，必須把眼，耳，手，腦，聯合起來。因此，聽音寫譜與看譜唱音，都是不可缺少的磨練工作。

瑰特（Bernice White）說得好：「聽音記譜的練習，助益於視唱與和聲技術甚大。這三件工作，實在是音樂的基礎訓練，其重要性相當於小學校裡的讀，寫，算。如果想增進音樂欣賞與創作的才幹，聽音記譜的益處更大」。

但恩（Hollis Dann）說得更清楚：「視唱必須能同時用內心的感受力。許多人能夠視唱，視奏，把音符唱奏出來而欠缺內容；這是因為沒有「看的耳與聽的眼」。要訓練耳與眼的內在能幹，聽音記譜乃是最佳方法」。

因此，我們的訓練方法是：「寓讀於寫，寓聽於唱」。能夠寫得清楚，讀譜就能熟練了；能夠唱得正確，聽曲就易進步了。

如何使用看的材料去增進聽的能力？

唱「音階」的每個音，唱「半音階」的每個音，讀五線譜上的音符，都要用琴鍵的圖表為助。每個音的高度與譜上所寫的位置，應該合一記憶，使成習慣；正如把一個人的面貌與其名字合一認識，不可分開。至於樂器的圖片與樂器的音色，也該同時合一認識。這樣足以漸漸造成一個好習慣；就是見其形如聞其聲，培養起「能聽的眼」。

如何增進辨認音色，音高與記憶樂曲的能力？

用圖片來幫助記憶人聲與樂器的音色，用五線譜的音符位置來幫助音高與樂曲的記憶。經過

磨練，建成習慣之後，則「能聽的眼」就可以造成「能看的耳」。

我們常見人討論及「絕對高度」（Absolute pitch）的才幹的人，就是不用樂器之助，隨時能唱出某個音的標準高度。有人認爲這是專業音樂者所必須具備的才幹。事實上，「絕對高度」的才幹，只是「音高的記憶」（Pitch memory）。音的高低，也如音的強弱或音的色彩，可以記憶得來。我們能夠記憶絃樂與管樂的音色，也能記憶一個音的強或弱；則當然也能夠記憶某個音的高度。漢克斯（Howard Hanks）說：「這種才幹是可以訓練起來的。聽力稍好的人，都可以從練習而獲得絕對高度的才幹」。

如果我知道自己所能唱到最低的音，是琴鍵上那一個音，則我總可以唱出琴鍵上的中央C音來。縱使唱出來的音稍高或稍低，但相差不會太遠。倘若加以練習，則必能練成「絕對高度」的才幹。如此，聽到一個音，就如見音符寫在譜上；這便是練成「能看的耳」。

如何替學生準備音樂考試裡的聽音測驗？

所有聽音測驗的材料，其基礎都建立在音階組織之上。能夠唱準大音階，小音階，半音音階，則對於音高，音程，曲調，拍子，和絃，轉調，皆容易學習了。

我們常見到兒童們跟隨琴聲學唱歌，教師並不教讀譜，也不教唱音階；這只是音樂玩耍，並

非音樂教學。教幼兒們唱遊，不學習音階，不學習讀譜，是情有可原；但教導小學生，也是如此，則未免罪過了！許多學生覺得聽音測驗很困難，就是因為他們未曾熟習音階之故。音階的讀，寫，唱，實在是培養用耳看，用眼聽的基礎工作。

音樂訓練，要做到用耳看，用眼聽，便是培養起每個人的「心耳」（Inner Ear）。心耳的訓練進程，是從聽物質的音響開始，進而能聽精神的音樂；從聽人為的音樂開始，進而能聽大自然音樂；從聽有聲之樂開始，進而能聽無聲之樂。這正是我國聖哲的名言「審聲以知音，審音以知樂，審樂以知政」的至理。（詳見第二十六章）

二十八　臨時教一課的設計

有一次，我在旅途中，路經一間學校，乘便拜訪該校校長；因為他是我多年隔別的老朋友。歡敍之餘，他請我向學生們說幾句鼓勵的話，這也是順理成章之事。但他感到意猶未盡，更請我為諸生臨時教一課音樂。這種遭遇，實在是常有之事。如果我對學生們只是談談音樂知識，或者說說音樂故事，就足夠應付過去。但我認為，更可以設計一些材料，使學生們不獨聽講，而且全體活動起來，成為一次新鮮的音樂課。更要留意到，所用的教學材料，不與他們課內的教材相重複；同時，卻要與他們課內的教材相呼應。我要顧慮到，在教具不全，設備不週的情況下，必須使衆人愉快地，學到有用的知識；從此認識音樂能充實生活，從此懂得愛好音樂。

音樂教師們，可能也會用得着這些設計：

（一）唱歌的口形訓練

學校裏的音樂課，很難有時間專門解釋各個母音口形的動作；所以，用它作為專題教學，極

為恰當。

先向眾人解說A（啊）的口形——唇、齒，都要開得充份。按照規定，三隻手指能平排直立在上下門牙之間。請眾人試用兩指平排的濶度吧，他們也必感到要把口張得更大，乃能做得到。

這就證明各人平日張開口唱歌，實在開得未夠充份。

至於A音的舌要放平，喉要張開似打呵欠，這些要點，只須解說一下就夠了，不該費太多時間。因為在教全班人學這些技巧，不能一練就成功；多解說使人厭倦。只要使他們能注意A的外形正確就好了。

把A的口唇縮小，成為圓的口形，便是O音。再縮小些，就是U音。A、O、U三個口形，只是口唇張開的程度不同。這可以與眾人稍作練習，不會有不良的效果。

然後把A音的口形兩旁拉開，變為稍扁的口形，便是I（衣）上下牙齒不可合攏，唱I音時，上下牙齒之間，要容得下小指的濶度。這個動作，可請眾人試驗一下。依照規定，唱E（唉）這時舌要放起，舌的兩側，貼在左右的上列臼齒的邊沿。再把口形放平，便是I（衣）上下牙齒不可合攏，

教師做出A、O、U、E、I 五個口形，使眾人一看到，就說出聲音來。這是訓練眾人的眼光，能否辨認出各個母音的正確口形。隨着，可以使眾人練習唱音。

然後試加子音在母音之前，練習音階各音。例如：La, Lo, Lu, Le, Li; Ba, Bo, Bu, Be, Bi; Ma, Mo, Mu, Me, Mi 等等，用一個音唱音階各音一次。然後可以選一首人人唱熟

的小曲，每句用一個音唱出；例如，第一句用 La 唱，第二句用 Lo 唱，由教師指那個音，就立刻改用那個音唱出來。

解說過口形之後，應該為眾人解釋子音與母音的知識。子音是開始的唇，齒、舌的音；開始之後，拉長的音就是母音，母音的口形必須清楚。

最後，選出一首人人能唱的歌，把歌詞裏的字，逐個分析，辨認每個字的子音是什麼，母音是什麼。尤其是歌內的長音歌詞，句尾的字，必須注意那個字，唱出長音之時，到底是什麼口形，注意口形的正確。有些字的口形，可能不是純粹的 A 或 O，而是兩者之間的口形。經過分析，他們就會明白口形在應用時的變化了。

每個口形，在發聲訓練時，都有其特點與變化。眾人認識口形的基本訓練，可以助益他們唱歌的能力，同時也助益他們講話的能力。只要他們注意口形正確，則唱歌之時，聲音必然更加響喨。一個人，曉得注意口形，隨着就自能注意到發聲技術，用不着強迫他學了。

（二）速度與力度的認識

一般人對音樂速度的快慢，辨別得並不仔細。為了要使眾人都了解速度標語，最好以一秒鐘一拍的「行板」為開始。

先使眾人輕輕拍出一秒鐘一拍的速度（卽是一分鐘六十拍的速度）。須知打拍之時，每拍必

定包括一落一起的動作。落與起都佔半拍，正如鐘錘的擺動，一左一右的動作，才是一拍。許多人誤會拍子機也是一左一右才是一拍，這應該糾正。因為拍子機每響一下就是一拍，它的一拍時間，包括了打拍的一落一起，鐘錘的一左一右。

一分鐘六十拍，是徐緩的步行速度，故稱「行板」。義大利文「行路」是 Andante，就用此名速度。昔日認為比行路更慢些的速度，就是「小行板」（Andantino）。本來說「不要行得那麼快」，後來卻變成「不要行得那麼慢」；現在人們都把「小行板」的速度處理得比「行板」為快；在拍子機上一看便明白了。（拍子機把「小行板」的速度定為一分鐘六十六至七十拍）。這便是能夠記憶一分鐘六十拍的「行板」速度，便可以把它加倍，成為一分鐘一百二十拍。

「快板」（Allegro）的速度；即是「行板」的半拍當作一拍。

既然明白了「行板」（每分鐘六十拍）與「快板」（每分鐘一百二十拍），則可以認識此兩者之間，很容易安置兩種速度；它們是：

中等速度（Moderato）每分鐘八十拍。

稍快速度（Allegretto）每分鐘一百拍。

明白了上列四種速度之後，就要眾人從敲擊的聲響辨別出是那種速度。隨着，使眾人把這四種速度敲出來。

最後，眾人看着指揮動作，齊唱一首人人熟識的歌曲。指揮者把每句用不同的速度，使眾人

立刻可以明白，不同速度可以產生不同的音樂效果。從此，人人都該了解，不獨唱歌要用適當的速度，講話與走路，也同樣要用適當的速度。速度在進行之中，當然因為情感變化而隨之變化。上列四種速度只是基本速度，變化開來，就有很多速度名稱了。（例如，「小行板」就是這樣變來的）。

關於力度的認識，應該從弱與強兩者開始，然後加入中弱與中強兩種；這是四種常用的力度：

$$弱\quad 中弱\quad 中強\quad 強$$
$$p\quad mp\quad mf\quad f$$

認識了這四種力度，便可以做有趣的唱歌遊戲：指揮眾人唱一首人人熟識的小歌，越簡單越好；若沒有合用的歌，只須唱音階的幾個音，用啦啦唱出就夠了。眾人看着指揮，動作越大，歌聲越強；動作越小，歌聲越弱。如此，可以切實地領會到強弱變化的重要。

隨着，要練習唱出弱的歌聲。這是弱、更弱、最弱三種力度。指揮動作可以先給各人認清楚：弱是用手腕動作指揮，更弱則用手指動作，最弱只用食指尖端的動作。如此看着指揮隨時變

化，衆人也就明白弱的歌聲，也有很多變化。

於是，要練習唱出強的歌聲。這是強、更強、最強三種力度。指揮動作可以先給各人認清

楚：強是用前臂動作指揮，更強則用全臂動作，最強乃用全臂並握拳動作。

最後，看着指揮動作齊唱一首歌；隨時變化其強弱，也隨時變化其速度。在練習時，可以獲

得趣味的變化；在演唱時，可以表現出情感豐富的歌聲。

(三) 靈敏活潑的歌聲訓練

這是把速度與力度的變化，混合應用於指揮動作之中；不獨用漸層的變化，且用突然的變

化，以訓練出靈敏的歌聲。

開始，選一首人人都已唱熟了的歌曲，看着指揮動作唱出來。指揮時並非依照歌曲原有的表

情與速度，卻是隨時由指揮者變化，使用漸強、漸弱，突強、突弱，極強、極弱；漸快、漸慢，

突快、突慢，極快、極慢；並且應用漸快漸強、漸慢漸弱、漸慢漸強。有時唱到中途，突然停

止，不許有人出聲。這種練習，非但可以使到人人歡笑，而且可以把人人都練得更靈敏。

(四) 學習指揮動作

為了衆人的坐位不寬，空間位置太狹，學習指揮動作，只須用右手的手腕動作就夠了。

先學習二拍、三拍、四拍的指揮圖形。如果教師面向學生們，則應該用左手以相反方向的動作，好讓衆人跟隨着指揮，不會混亂。

解釋六拍子的指揮方法，從指揮動作中，說明六拍子實在是複合的二拍子。（見二十四章第五段。第一七八頁）

解釋混合拍子裏，二拍加四拍的小節，不能稱爲六拍子。因爲六拍子乃是每拍分爲三等份，不是分爲雙數。

其他的混合拍子，如五拍子，可能是二加三，也可能是三加二，要看它的強拍位置，乃能決定。如果是二加三，就是強弱、強弱弱；如果是三加二，就是強弱弱、強弱。雖然指揮五拍也有五拍的圖形，但不必爲此煩擾；指揮時就用二拍與三拍的圖形交替出現便好了。至於七拍子，也是一樣；它可以是三加四，也可以四加三，也可以二加三加二。只要能把強拍指揮清楚，（用向下的較重動作），就是最佳方法。

在指揮動作裏，必須練習頓音與圓滑兩種不同的動作。經過這些練習之後，他們看着指揮唱歌，就能表現得更精細，更正確了。

（五）儀容訓練

無論是否參加音樂表演，兒童登台，退場的禮貌與儀容，都必須詳加教導。關於步行上台該

用什麼速度，站立在什麼位置，如何站立，如何行禮，如何退場；每個動作，都該詳加解說。然後，使每個兒童，或每兩個兒童，輪流實習，逐一給他評述，並加鼓勵。

平日的音樂課，要做的工作很多，絕不會有時間來做這種訓練工作。只有臨時的一課，做這樣的訓練，最爲恰當。

（六）複述所聽的曲調

這是用遊戲的形式來增進音階的學習。進程是：

一、聽樂器奏出短句，（不要超過十個音的樂句），使衆人用啦音唱出來。速度、節奏、音高，均要準確。

二、奏樂句之時，把強拍稍重奏出，使聽者能辨認出這是什麼拍子；因此便認識爲何要把樂曲劃分爲小節。所用的樂句，只用單純拍子，二拍（雙數）與三拍（單數）兩種就夠了；不必用到複合拍子。本來，要各人用拍掌的聲音來複述樂句的節奏，乃是很好的辦法。但人數既多，則容易騷擾鄰室；這樣的拍掌或敲擊的聲音，仍以不用爲宜。

三、聽了所奏出的句子，（可以只用五、六個音的短句）即刻用 Do Re mi 的階名把句子複述出來。這可以使聽者熟習音階的各音關係，對於聽音寫譜，助益甚大。

四、不用樂譜，只從聽音學唱一首短歌，以培養聽音的記憶力。唱熟之後，不用唱歌詞而把

它變成 Do Re mi 的歌譜來唱。這能增進寫譜與讀譜的興趣。如果這首是活潑有趣的歌曲，則常有特佳的效果。用這個方法去教唱一首紀念性質的歌曲，成績更好。

（七）聽辨各種音程

讓眾人看着琴鍵圖，解明大二度與小二度音程的差別，大三度與小三度音程的差別；先學唱出，然後聽辨。

一、說明 C 大調音階之內，Mi-Fa, Si-Do，都是小二度的距離。因此，任何加以變化而來的小二度音程，皆可唱成 Mi-Fa, Si-Do 的音響。

二、C 大調音階之內，除了 Mi-Fa, Si-Do 是小二度音程，其他所有二度音程，皆是大二度。Do-Re, Re-Mi, Fa-Sol, Sol-La, La-Si; 它們的距離，都是相同。聽起來，皆可唱成Do-Re。

三、C 大調裏的小三度音程是 La-Do, Si-Re, Re-Fa, Mi-Sol；它們的距離，都是相同。聽起來皆可唱成 La-Do。

四、C 大調裏的大三度音程是 Do-Mi, Fa-La, Sol-Si；它們的距離，都是相同。聽起來，皆可唱成 Do-Mi。

明白了上述四項音程，我們就可以聽辨。奏出的音程，只限用這四種，就是小二度、大二度、小三度、大三度。但並不限定用C大調，而是用任何調子；只是不可出了中央C的一組範

圍。奏出音程之時，先奏下方的音，後奏上方的音，然後把這兩個音同時奏出。換言之，就是先用曲調式奏出，後用和聲式奏出。

聽辨音程，可以分衆人爲兩組，輪流聽辨，計算分數，以作比賽。比賽之時，可以輪流用個人爲代表，不必全體作答，以增競爭氣氛。

在人數衆多的場合，這些訓練工作，與趣難以長時間維持；應該適可而止。可以改用唱歌，變化強弱快慢的訓練，以換口味。我們聽辨音程，只用大小的二度與三度，沒有使用純音程與增減程音，也沒有涉及回轉音程，就是因爲重視興味，不想把活動變爲說理之故。

（八）根據創作過程來教唱一首歌

選定一首活潑輕快的短歌，是衆人所未唱過的。

一、把歌詞寫在黑板上，教衆人朗誦字句，討論各句裡的字，何者爲重要，何者爲不重要，何者爲重要或不重要皆可。這樣的工作很似拍電報時的簡化電文；省字是好的，但不能簡到使人莫明其妙。

讀出歌詞的重要字，就設法把詞句劃分小節，把縱線放在重要的字前面。這說明了縱線的用途。

二、朗誦字音的高低，配給它們以適切的高音或低音，這說明了字韻平仄與高低音的配合方

法。

三、把樂譜寫在歌詞上方。看看曲譜的最高音與最低音，是否適合一般人的聲域。若太高或太低，就要移寫為另一個調子。這說明人聲的知識。

四、細看該歌內容，該用什麼速度唱出，把速度標語寫在曲首之處。這說明了速度標語的用法。

五、細看歌曲之中，各句有無強弱變化，是否需用漸慢、漸弱、或者漸快、漸強的標語，然後註明在曲內。這說明了表情標語之使用方法。

六、根據創作的意旨，把歌曲唱出來，演唱成績常是特佳；因為每人都曾體驗過創作此曲的路程。用這樣的方法敎一首新歌，最適合臨時敎一課的場合。

除了上述各項，還有聽音訓練裏的各種材料（見第二十六章「練耳的敎學方法」）。但在大堂之中，人數衆多的場合，不適宜使用太精細的材料。根據上述材料，把它們混合應用，就足夠應付任何場合的需要了。

二十九　聽而不聞

一九五九年十月六日，我在瑞士中部的湖間鎮火車西站住了一夜，預備於次日下午到火車東站轉車到洛桑湖 (Luzern)；故有一個上午，給我安靜地散步於小河邊的叢林裏。

這個早晨，我獨自漫步在林中的小溪畔，全然聽不到一些兒聲響，只覺得一片清靜。宛如慣於航行在污濁河道的人，一旦把船駛到澄明見底的湖中，不禁神志清爽，心情愉快。

我坐在小溪邊的石�上，片刻之後，心靈漸漸甦醒過來，乃開始聽到小鳥們的清歌。稍後，我能聽到蟲兒們的輕唱。於是，我的心靈全部清醒了。我聽到微風悠悠拂過樹梢，黃葉悄悄落在草尖；也聽到花瓣兒墮水面，小魚兒吹細浪。兩隻松鼠在樹間，奔馳飛躍，鬧得震天價響。螞蟻匆匆來往的交頭接耳，我彷彿能聽到它們的語調。清靜的林間，竟然充滿許多聲響，而我初走進來，卻全不察覺。一個人在心神渙散之時，眞是聽而不聞，視而不見。「經過森林不見柴」的事，常常發生；「身在福中不知福」的人，比比皆是。

久居都市的人，聽得噪音太多，聽覺日趨麻木，漸漸養成了聽而不聞的習慣。在羅馬，因爲

利便於上課之故，我遷居數次。住所的環境雖有不同，但其吵鬧的程度則毫無差別。我的住所，情況如何？

鄰居有一位歡喜奏鋼琴的人，時時刻刻都在演奏；但經常是錯拍子，錯琴鍵，實在是用鋼琴罵粗口。樓上的住客，終日搬動一把把的鐵枝，拋擲在地板上。可恨的是，他的地板，就是我的天花板。大門外有一家小工場，機器一開動，就不停地發出支支、胡胡、多多、博博，以及忽然亂搥一陣的聲響。電鋸發出的咆哮，十足一羣野貓在打架。屋內的電梯，開關鐵閘的撞擊聲，終日不斷；夫婦吵架，孩子爭執，了無已時。

門外來往的汽車，已經夠嘈雜了；還有更壞的，便是用汽車的號角作通訊。不論是夜半或凌晨，都有按號催人的習慣。

對門的小店，放着角子老虎的唱片機；任何人都可以付錢點唱，把音樂之聲震撼鄰里。每次我聽到那首古怪的流行曲，由窗外眺，就見到住在樓上的那位胖小姐狂奔下樓，與那位青年男子緊緊擁抱。他們是借用這首流行歌曲來作報到的通訊。他們永不會想到，爲了他們的「銀河會」，騷擾得我們如此煩惱！

還有，住戶的收音機、電視機，播出的歌曲哭笑無常，笑完又哭，哭完又笑；教人聽到神經錯亂。當兩具收音機，同時播出不同電台的音樂之時，聽來更形混亂。史特拉文斯基所作的舞劇「小丑」一類的多調音樂，隨處都是。有這種現實的音樂供應，實在用不着多調音樂作家去編曲

了。

音樂，本來有如新鮮空氣，足以使人精神振發；但，用得太多就令人生厭，尤其是與時間地點不配合的音樂，更惹人厭。例如，晨早播送安眠曲，午餐播出彌撒曲，休息時又播出狂歡舞曲，簡直是散佈神經錯亂的毒素。

樂隊指揮者費特勒（Arthur Fiedler）說得好：「我們被迫聆聽太多的音樂。無論到何處，音樂簡直如汚染環境的公害」。

當我們被迫去聽那些劣等的廣告歌曲，就必然覺得，音樂已經被人廣遍地用作汚染環境的材料了！

由於環境的嘈雜，使我練成了聽而不聞的習慣。我想到文天祥所說的「養我浩然之氣」。我要用內心力量去支持聽覺的受苦，我要用精神力量去克服外來的紛擾。用不着羨貝多芬之耳聾，只須自己努力忍耐，原諒了他們的騷擾；不用耳塞，就足以重新做自己聽覺的主宰。惟有聽而不聞的習慣，乃能保持我神志的清醒；惟有聽而不聞的習慣，乃能維護我內心的安寧。

然而，這樣做法，只是把自己從醜惡的聲響世界中逃脫出來而已。這是可行的辦法；但，只是消極的方法。站音樂創作的立場看來，還有積極方法的更高境界；這便是把醜惡的噪音在內心改造成美麗有趣的音樂，宛如牛吃了草，變成牛乳一樣。——這便是「聽音爲樂」的設計。（見下章「聽音爲樂」）

因此，當我坐在瑞士林中的小溪邊，我就細心欣賞寧靜中的境界，以養我內心的浩然之氣。

我回到嘈雜的都市裏，我就要着手把醜惡的聲響，轉變成美麗的音樂，以贈世人了。

三十　聽音爲樂

「聽音爲樂」，是要把生活裏的一切音響，聽成有內容的樂曲。（末尾的「樂」，是「樂曲」的「樂」，不是「快樂」的「樂」。）

我們從優秀的音樂作品裏，欣賞到美的境界，只是欣賞音樂的開端。再進一步，我們還須練到從現實生活的音響中，能夠聽到美的音樂；恰似伯樂能在野馬羣中找出千里馬，鑛師能在亂石山上找出金銀鑛。

我們若能用智慧去聽聲音，就可以發現到一切聲音之中，都蘊藏着奇妙的意義。我們若能用創造力去聽周圍的音響，就可以發現處處都充滿音樂。這是取之無盡，用之不竭的「活的音樂」。

如何能夠獲得這種「聽音響爲樂曲」的才幹？簡單說來，可以分爲兩個步驟：

（一）用音階來聽任何音響

只要能夠辨別各個聲音的高度，就可以勝任愉快。每聽到一句歌曲，或者一聲叫喊，都試把

它們用音階的音唱出來，或奏出來，各音的高低，強弱，長短，都從記憶中寫爲樂譜。這便是欣賞與創作合一的磨練方法。

（二）用樂隊的音色來聽一切聲音

開始，對管絃樂隊裏的樂器要認識清楚，同時能聽辨它們的音色。下列各件樂器的音色，必須記在心中：

木管樂——長笛，短笛，雙簧管，單簧管，低音管。

銅管樂——小號，圓號（法國號），長號，低音號。

絃樂——提琴，中提琴，大提琴，低音提琴。

敲擊樂——定音鼓，小鼓，大鼓，搖鼓，三角鐵，鐃，木琴，鐵琴，鋼片琴，鐘。

試把自己熟識的人的說話聲，以及各種動物的呼叫聲，用某種樂器的音色去代表。例如，他的妹妹，說話聲宛如短笛。我的伯父，說話聲很像低音號。養成這樣的習慣，不獨大有助盆於聽賞音樂，在日常生活中，這也是趣味豐富的心靈遊戲。

現在要舉些例子，以作說明。這是四十多年前，我旅行西樵山所得的印象。在這些例中，我只想解說如何用音樂的心靈去欣賞生活中的音響。

（1） 一首富於節奏趣味的諧謔曲

當年，由市鎮到西樵山，有寬濶的公路，但沒有通車，只能徒步前行。與諸位友人散步郊外，本來極感愉快；但給一羣羣討錢的兒童所纏，實在大煞風景。這些兒童分佈在沿途各段，追向旅客討錢。若以爲給了錢便可脫身，則大錯特錯了。你給他錢，馬上又另一個粘上來。走完了這一段路，另一批又接手來纏。任你給錢或不給錢，沿途各段都有一批這樣的人物來護送。他們跟在你身旁，不斷地用麻木的聲調，反復哀求着：「俾個仙哩，哥！」（意思是：給我一個銅板吧，阿哥！）成羣地反複朗誦，十分熱鬧。

既然我們無法擺脫，只好細心欣賞他們的歌聲，以作消遣。這些兒童是有人訓練出來，用以賺錢的。他們一邊走，一邊哀求，鼻涕流近唇邊之時，他們就用力抽吸：「Fet」的一聲，兩條鼻涕立刻縮回鼻孔裏。聽起來，他們的歌聲是：

俾個仙哩哥，Fet，俾個仙哩哥，Fet, Fet,

這句歌聲旣無高低，也無快慢的變化，聽起來實在很單調。幸而那個「Fet」配合着他們的腳步。有時在句尾連Fet兩下，有時則叫兩句才Fet一下。跟隨着我的一個，每叫完一句「俾個仙哩哥」，我就爲他Fet兩下，以作點句。有時，我Fet，他卻沒有Fet，有時，我的Fet, Fet，與他的一齊響，朋友們爲之絕倒，兒童們也忍不住笑在一起。

我的一位朋友對他們說：「只叫一句話，不用 Fet 可以嗎？」他們無從置答。我卻可以代

他們答復：這句呆板的歌，既麻木，又平庸，全靠 Fet, Fet 為伴奏，然後能有進行的力量。倘

若沒有了 Fet, Fet，就很難唱上去了。

另一位朋友對他們說：「唱夠了！我給你們每人一角錢，休息下來吧！讓我們安靜地走一段

路也好」。他們拿了錢欣然散去。我們剛走到另一段路，又有一批接班的圍攏來，繼續唱這句單

調的歌。

這樣，我們沿途被騷擾得很煩惱。惟一消遣的，是欣賞這首富於節奏趣味的諧謔曲；有時加

入伴奏，以增情趣。我乃想到：在漫漫長夜的生活旅程中，何不把生活中的各種節奏，組成有趣

的樂曲來聽呢？

（二） 一首富於音色變化的夜曲

我們住在西樵山上的院舍中。這並非旅遊季節，也不是學校假期，所以夜裏十分清靜。但不

久，木板間隔的隣室，來了幾位住客，頓時打破了寂靜。他們賭紙牌，喧鬧之聲，使我們無法安

眠。當時，警察局是執行禁賭的；但在山上，卻很難有人去干涉他們。我們也聽人說過，許多人

為了想賭紙牌，乃上山去住幾天。

既然我無法安眠，於是細心欣賞他們的吵鬧聲，把它當作一首樂隊合奏曲。

他們室內共有六人和一個孩子，各人的音色如下：

兩個中年人，說話與笑的聲音像低音管（Bassoon）

一個老年人，說話聲像低音號（Tuba）

三個青年人，一個似長號（Trombone）

一個似圓號（French Horn）

一個似大提琴（Cello）

一個小孩子，笑個不休，十足是短笛（Piccolo）

這個樂隊的合奏，真把我們弄得神經錯亂。勝了一手牌，就全隊突然齊奏（Tutti）。得意起來，拍床拍桌，宛似加入大小鼓。短笛則用連串的頓音急奏，奔騰上下。輸了一手牌，便大罵對方欺詐；爭吵起來，宛如賦格尾段的緊湊進行（Stretto）。長號激昂地奏出抗議主題，大提琴立刻模仿加入，圓號則以切分拍子的音響，反覆內聲部的音型，低音管則若斷若續地做了和事老，低音號則用了低續音（Pedal Point），來作穩定和絃的結合音，而短笛的裝飾頓音句子，則繼續翱翔，曾不稍歇。

這種深夜賭牌的嘈吵聲音，終於驚動院外的一位警探。他突如其來的力敲板門，宛如定音鼓（Timpani）的密擂。雖然不是貝多芬「命運敲門」的節奏，但其緊張的力量，則尤有過之。他

大叫「開門搜查」之時，全是小號（Trumpet）的英雄口吻。小號一響，全個樂隊立刻肅靜。沉默之中，聽來似是把紙牌與賭款帶走。末了，小號的明喨聲調，奏出有力的朗誦樂句（Recita-

tivo）：「明早都到警署來！」隨着，門關了，步聲遠去了，留下一片靜默。

不久，短笛輕輕在嗚咽。低音號奏出柔和的曲調，顯示慰藉之情。低音管則有長音的嘆息樂

多美麗的靜默啊！讓我以至誠之心來歌頌你！

聽完這首音色豐富的夜曲，我們也終於漸入夢鄉。

句，以作尾聲（Coda）。

絃。運用「萬物靜觀皆自得」的心情去分析它！欣賞它！記錄出來，將它化爲美麗的樂曲，與衆

說生活寂寞，也莫訴說生活紛擾；須知寂寞中，洋溢着柔和的曲調；紛擾中，蘊藏着豐滿的和

朋友們訴說此次旅行毫無趣味，我則認爲，聽到兩首這樣好的樂曲，已經值回票價。且莫訴

人共享吧！

當我們用創作精神去聽，一切音響都是樂曲。

當我們心不在焉地去聽，一切樂曲都只是音響。

「聽音爲樂」，是我們美化人生的方法之一。

三十一 自作聰明的批評者

我有兩位學音樂的朋友，他們都很靈敏，很愛說話，而且自視甚高。他們每次聽音樂，未聽清楚，就發表意見；未想清楚，就開始批評。爲了此，常鬧笑話而不自知。下列兩則是頗爲有趣的事實：

（一）秋 夕

「秋夕」是張秀亞女士的詩。鍾梅音女士很愛此詩，遂選出來寄給我；我乃爲之作成一首抒情歌。後來改編爲混聲四部合唱，並由鍾女士製爲唱片。這首詩，有清新脫俗的境界。原詩如下：

今夜我泛舟湖上，水面是一片淒迷；

只有零落幾點白露，悄悄的沾濕了人衣。

為了尋覓詩句，我繫住了小船；

螢蟲指引我前路，微月如一片淡烟。

山徑是如此清冷，林木間蟲聲細碎；

何處飄來了一絲淡香，可是夏日留下的一朶薔薇？

此詩意境清麗，描繪秋夕的景物，（包括湖水，白露，螢光，月色，山徑，蟲聲，）都有美妙的音樂境界；末句說及飄來淡香，悟及夏日已完，詩境尤爲卓絕。作曲者到底如何用音樂去表現出這個詩境來呢？

淒迷的水面，零落的白露，閃爍的螢光，如烟的微月，清冷的山徑，細碎的蟲聲，在伴奏的琴聲裏，描繪方法並不困難。只是那個飄來的一絲淡香，頗難表達於音樂之中。再三考慮，我終於想到，可以運用馳譽世界的英國小曲「夏日最後之玫瑰」在歌聲裏出現，使人能從聽覺裏嗅到薔薇的芬芳。這個作曲設計，後來得到我的老師稱許，使我心中竊慰。

當此曲初成之時，（一九五七年）我曾唱奏給一位老朋友聽。他聽完之後，認爲詩樂的境界，都很迷人。最後，他用非常誠懇的說話聲調來安慰我：「我聽出此曲的尾句，很似一首世界名歌的曲調；但，不必害怕！很多著名的作曲家，也會犯此毛病；尤其是作曲甚多的人，往往有些句子與名曲雷同。這樣的事，乃是慣常之事。如果有人責你抄襲，不要煩惱！我很同情你！」

這麼親切的同情與安慰，使我感激萬分；但我卻很難原諒他的胡塗。我張開口要說話，但我說不出什麼。

（二）春思曲

「春思曲」是一首女聲獨唱的抒情歌，（韋瀚章作詞，黃自作曲）。原詩如下：

瀟瀟夜雨滴階前，寒衾孤枕未成眠。

今朝攬鏡應是梨渦淺，綠雲慵掠，懶貼花鈿。

小樓獨倚，怕睹陌頭楊柳，分色上簾邊。

更妬煞無知雙燕，呢呢語過畫欄前。

憶箇郎，遠別已經年。

恨只恨，不化成杜宇，喚他快整歸鞭。

有一位也學音樂的朋友，在報刊上寫稿，認為黃自先生所作的「春思曲」，乃是抄襲他人的作品。一個人，自作聰明，還未考慮清楚就肆意批評前輩，攻擊師長，實在是大不敬的狂妄行為。現在，讓我們細心觀察一下，以明真相。

黃自先生所作「春思曲」的曲調，脫胎自挪威作曲家辛定 (Sinding) 的鋼琴曲「春聲」(Rustle of Spring)，這毫無疑問。這位粗心的批評者，果然看出來了；但可惜只知其一，不知其二。他尚未明白作曲者的更深用意。黃自先生在「春思曲」的開端，就用了連綿不斷的三連音，描繪出夜雨的淅瀝聲響。「春聲」主題放在伴奏的低音，宛如藏在心底的苦悶；這要顯示「春色惱人眠不得」的況味。黃自先生借用辛定「春聲」的曲調，乃是用它為佈景，使人一聽就認識歌中的境界。這不是抄襲，而是活用；猶如活用成語於文章之內一樣。

黃自先生運用辛定的「春聲」主題，並非原庄照抄，而且只用其開始的一部份，同時也加改造。原作是小調，二拍子，用琶音為伴奏，暗示春風吹拂樹梢。「春思曲」則是大調，複合的四拍子，用反複出現的頓音和絃為伴奏，暗示春雨淅瀝階前。倘若我們細心觀察，就能夠認識黃自先生的智慧；應該讚美其精巧，而不應詆毀他抄襲。

上述的兩位朋友，都是很靈敏的人。其相同之處，是欠缺明辨之才；其不同之處，是品性的善良與奸險。批評「秋夕」的一位，胡塗十足；但有善良的品性，立刻用好言來安慰我。批評「春思曲」的一位，既胡塗，且驕傲，心地奸險，自命不凡；狂妄地向師長輩亂舞刀槍；到頭來，只能自砍其腿。

我們都曉得，發現別人的短處，極為容易；但發現別人的長處，則實在艱難。山上的泥土木

石，人人能見；但山中所藏着的金鑛，則並非人人能見。外國人看中國人，總覺得每個人的面

孔，完全一樣。只見其外貌之相同，未見其內容之差別；這不僅是疏忽，實在是愚昧。

自作聰明的人，往往如此。只見其非，未察其是，便貿貿然亂加評論；結果，徒然貽笑大

方。這些事實，真值得我們引以為戒了。

三十二　校歌的編作

中國的書畫家，最討厭人家請求寫春聯、畫神像；因爲這些材料，被認作匠人的手工，而非藝術的創作。同樣，作曲者最討厭人家請求作校歌、會歌之類的歌曲。

但，團體需用歌曲以振起團結精神。那些校歌、會歌、團歌、社歌、紀念會歌、運動會歌等等的應用歌曲，總得有人負責編作。既然音樂專家藐視這種工作，只好胡亂找人編來應用。於是，不成樣的團體歌曲，處處皆有，時時都唱；使到唱者厭煩，聽者生氣。學校、社團的主持人，不停地訴苦：「只替我們作一首歌，僅僅一首歌而已，這也忍心拒絕我們嗎？」身爲教育工作者，在此情況之下，就很難推卸責任了！事實上，如果衆人每天要唱的歌曲，都如此呆滯幼稚；我們從事樂教工作，豈非空談嗎？因此，爲了要負起敎育責任，替學校團體作應用歌曲，乃是作曲者份內之事。書法名家爲母親寫一張「出入平安」，國畫大師爲祖母繪一幅「鍾馗捉鬼」，並不損害其藝術地位；反之，盡孝心，做善事，還值得我們讚許哩。

昔日抗戰年間，我曾任職於省行政人員訓練團以及中山大學師範學院。這些畢業人員遍佈各

地，少不免請我替他們編作學校或社團的應用歌曲。因此，這項工作把我纏得喘不過氣來。但我明白，從事音樂教育工作，有如傳道，贈醫施藥乃是一項起碼的工作。我該忍耐去做，而且決心把它做好。

當時，內地的鄉間，交通車輛極少；每次入城，總要走十多里。來回步行，至少兩小時；長途散步，頗為寂寞。於是我有了新的設計：每次出門，我就攜帶幾張這類的歌詞，（都是由各地寄來的）。讀過兩遍，默記心中，一邊走路，一邊為之作曲；好比不用棋盤去奕棋一樣。進城回來，就逐首默寫成譜，分別寄回給各人。雖然做這些工作，賠時間，賠精神，耗譜紙，耗郵費；但我卻獲得了磨練作曲技巧的機會。當那些學校、團體，回信告訴我，人人都愛唱這首新歌，我就感到無限快慰。也許我能夠久未衰老，全靠這項精神營養素。

這是一項不能擺脫的工作，而且越做越有，數量與日俱增。積了很多經驗，我終於找到一些作校歌的原則。根據這些原則，可以達到我的期望，就是眾人歡喜唱這首歌，而且越唱越起勁。

今簡列如下：

(1)校歌的調子不用太高。全曲的聲域，不超過十個音。聲域愈小，就更容易適應眾人齊唱；唱得容易，也就使眾人唱得起勁。

(2)雙數的拍子（二拍或四拍）最合使用。學校歌曲，可能要用為進行曲，邊走邊唱。單數拍子的歌曲，就少了這種用途。當然，並非校歌不能用三拍子。如果詞句的組織，利於三拍子的樂

曲，則也可以用三拍子。

（3）樂曲的速度不應太慢。有人以爲校歌必須莊嚴，但莊嚴是指其性質。速度太慢，就欠缺活力；青年人最不喜歡。我常用「莊嚴活潑」爲標語，速度應比中等速稍快，每分鐘約爲一百拍。

我們不要太快的速度；因爲快則唱字不能清楚，失掉唱歌的本旨。

（4）曲調之中，不用難唱的音程，盡量不用臨時升降的變體音。如果用了變體音，衆人常常唱不正確；雖經幾番改正，但唱錯的人多勢衆，終是照樣錯。所以，如果要減少聽唱時的煩惱，最好避免使用變體音。尤其是，學生們歡喜吹口琴；他們所用的並不一定是有半音的口琴。如果曲調裏有許多臨時升降的變體音，則奏出來，只有錯的份兒。要他改正，並非不可能；但，常是吃力而不討好。

（5）不用難唱的轉調句子。如果眞是要轉調，則最好將那個臨時的升降音放在伴奏而不放在曲調裏。

（6）盡量使句子在強拍開始。用弱拍的短音開始的句子，常使衆人難唱得整齊。但，這只是原則而已。遇到那些開始是弱字的句子，我們也無法勉強把弱字放在強拍。弱字放在強拍，是我們引以爲戒的。

（7）詞句內各個字的平仄與音的高低，必須配置恰當，尤其是那些歌詞，唱出來似是粗話，非避去不可。

(8)請作詞者多用開口的字音爲韻腳，盡量少用「微，虞」的字韻，使衆人唱得響喨些，便自然唱得起勁些。

(9)請作詞者多用長短句，不必採呆板的四字句，更不必加入「兮」，「斯」等助語詞。

(10)校歌的節奏要活潑，不宜用一字一拍那類的呆板曲調。切分拍子並不難唱，只是不宜用得太多；例如，歌詞裏的「我們」，「青年」，「民族」，「努力」等等的雙字組合，很容易使作曲者弄得滿頁都是切分拍子，這就流爲單調了。

(11)曲調有趣，但不艱深；和聲單純，但不呆板；伴奏活潑，但不複雜。

(12)小調的歌曲並非必屬悲哀。中國許多快樂的民歌曲調，也是用小調的音階作成。用小調作成校歌，並不是犯禁例；只是因爲小調偏於抒情，雄壯的進行曲，還是用大調更恰當。世界上也有不少進行曲是用小調作成的，那是偏於悲壯性質；學校，團體的歌曲，不宜用它。

雖然我很忍耐地爲學校編作校歌，但學校的當事人，並不曾個個了解我的好意。許多時候，由於他們對音樂是外行，使我極感煩惱。下列這些往事回憶，可以當作例子。在當時，我很煩惱；但今日回憶起來，卻感到趣味盎然。我們曉得，一切回憶都是有趣的。

(1)校歌的歌詞，常是國文老師的手筆。他們作校歌，例必依據古代的頌歌形式；句法整齊，用字深奧。不顧字音是否響喨，引經據典，雕琢辭藻，使唱者不明，聽者不懂。有時又在歌詞之

中，加入「兮」、「斯」，以增吟詠聲韻。其實，這些虛字，只適用於朗誦。既然有樂譜可唱，這些虛字就屬多餘了。下列一首體專學校校歌的詞句，可以用為代表。這首詞，作得很好；但全然不利於唱，尤不適用為常唱歌曲的歌詞。只要注意句尾的字音，就曉得不是一般人所能唱得響嗃的了：

滔滔桓桓，有嚴有翼。

紅白健兒齊騁力。仁為本，義建國。

忠毅誠勇宏學術。驍騰若飛誰其匹？

是肆多方從此出。

民族復興兮各守職。剛柔相須兮古訓是式。

揆文教，奮武德。

這首詞，意義很好；但不利於唱。如果要創作那些用來歌唱的歌詞，就必須多讀此詞；告訴自己：「切勿學它！」

(2) 有些學校的當事人告訴我，寧願我作好樂曲，然後交給他請人填入字句來唱。我則告訴他

們：要我讀懂詞句，配以樂曲，來得容易；要國文老師讀懂樂譜，填入字句，則較困難。文人填字入曲，但求把字配入譜裏，很容易把虛字填在強拍，把低音的字填到高音去。如此，唱者不愉快，聽者不了解，校歌就失去作用了。

有時，熱心的校長自告奮勇，親自作詞；這使我更難處理。這些詞，未必是佳作；如果滿紙別字，句法欠解，則我更爲麻煩了！

(3)某學校，數年前，我已替它作好一首校歌。但這一年，校長換了人。據說，新人行新政，校歌也要換過新的。於是又寄來一首新詞，求作一首新校歌。這眞是做之不盡的工作了。

(4)某校校長，熱心音樂敎育，親自作好一首校歌的歌詞寄來。這首校歌，共分爲六大樂章，聲明要混聲四部的大合唱。看來，這首大合唱，唱全曲一次，需用二十五分鐘。如果在半小時的週會中，行禮如儀之後，唱完校歌，就剛好散會了。

團體歌曲，乃是集體精神的象徵，實在不必太長。我向那位熱心樂敎的校長建議：我可以爲他作好這六大樂章的合唱曲；但這只適用於學校慶典的表演，卻不適用於平日的衆人齊唱。不如只擇開始的一段，作成人人能唱的齊唱歌曲，這才眞的是校歌。他終於同意了。

⑸有些學校，收到我爲他們作好的校歌曲稿，就交給了音樂教師應用。油印發給學生用的校歌，只是曲調，或者是譯爲簡譜的曲調。寫臘紙的學校職員，原是不懂樂譜的人；學生也只是隨聲和唱，根本不看所印的樂譜。當那位音樂教師離職之後，原譜失掉了，沒有樂譜可用了。

新上任的音樂教師，無法看得懂那張油印的樂譜。全校沒有一個人能正確地唱出校歌，更沒有人能做伴奏。終於，他們把油印的校歌拿回給我，請我再爲他們作伴奏譜。事隔多年，我也全無印象了。那張油印譜本，我也看不懂。結果，我如考據碑帖一般，半猜想，半創作地，爲他們重新編過。

後來，我每爲一間學校作好校歌，寧願介紹他們找到謄譜專家，爲他們謄正，再給我爲之校對正確，乃讓其印出。這樣雖然麻煩，但可免日後的更多麻煩，我就寧願忍耐從事了。

⑹有一位音樂教師，很熱心，但很幼稚。他請該校的校長向我提出，要把校歌編爲混聲四部合唱。他的理由是爲了提高學生的音樂程度。他設計每次週會唱校歌都用混聲四部合唱。那位校長居然同意其設計，親來請我改編校歌爲混聲四部合唱。結果，我要解釋給他聽，好使他徹底明白。唱校歌乃是爲了振起團體精神，應該用齊唱。我已經爲該校校歌編有活潑的鋼琴伴奏，以伴奏輔助齊唱便夠了。混聲合唱，只適宜於表演，欣賞，並不適宜團體的歌唱。而且，這間原是小學校，學生都是兒童，平日週會，到底靠誰來唱混聲四部合唱的低音呢？

這位校長終於明白了。大概回去可以開導一下那位熱心的音樂教師了。

(7)某學校寄來一首校歌的詞句，隨即來信催促，爲了下一個月，校中舉行盛典，需要校歌應用。既然是急需，我該也能急人之急，盡力助他。作好校歌寄去之後，來信道謝：「已收到了。但，現在才發覺，歌詞開首之處，漏掉一個校銜；這是書記當日抄漏了的。謹請在校歌開始之處，再加上一個校銜吧！」

無論多麼好脾氣的作曲者，對此也禁不住冒火。但，冒火既完，還不是要乖乖地爲他們做好來！發脾氣，乃是因別人做錯事而懲罰自己，我何必如此之笨?!也有些朋友，爲我大呼不值：「又不是賺他的錢，何必再理他！」——如果他給我以酬金，我早已把錢擲還給他，隨手撕掉樂譜，一了百了。但，就是因爲並非賺錢，不能不忍耐到底。既來送佛，怎能不送到西天呢？

(8)某小學，校務發達，擴展而爲中學；於是來信請求把校歌改訂。他們想把校歌的詞句改換兩句，以便中學小學，都適合歌唱。爲他改訂之後，校監來信說，又想在中間加多兩句歌詞。這使我感到既滑稽，又生氣。孩子長大了，爲他在身上多添一塊骨頭，能否辦到？我對他們說，「不如等到辦大學之時，重新另作校歌吧。」於是，不了了之。

就是為了有這麼多的麻煩，難怪作曲者規定每作一首校歌，收回酬金若干。如果我早訂明，凡改訂歌詞，要改曲譜，每改一個音，收款一千元；則必然可以避去這些麻煩了。但，可惜我還未有做富豪的興趣。

上述瑣事，只是一些有趣的回憶。如果那些學校當事人，稍能了解音樂，就可以減却我不少煩惱了。幸而，這些只是數百首校歌裏的偶發事件而已。其他各校，都能善用作好的校歌。校長們也常有來信，告訴我，學生們唱校歌時極為愉快；並且為此向我誠心致謝。這使我引以為慰；用音樂能夠帶給學生們以快樂生活，我心願已足了。

三十三　為音樂傳道

持續數十年做着音樂教育工作，辦學的朋友們，少不免會邀赴學校去，對學生們講話，以鼓舞樂教風氣；這便是為音樂傳道。我並非隸屬於什麼傳道團體，只是盡我所能，向樂教作出奉獻而已。說起來，還算是幸運；做了許多年這樣的傳道工作，還未曾遭遇過危難。至少，我尚未曾被嫌雙腿太瘦。（註，赴非洲部落民族傳道的教士，問土人：「前月來此的一位教士，你們覺得如何？」土人們答：「味道不錯，只嫌雙腿瘦些」。）

在我回憶裏，這樣的工作，有四種不同的印像：

(1)學校的課外演講最輕鬆

(2)唱片欣賞的短講最愉快

(3)學術專題的講座最吃力

(4)巡廻各地的講學最忙碌

今分述如下：

（一） 學校的課外演講

要發揚樂教精神，必須教師們與學生們先了解樂教的真義；所以到學校去演講，乃是發揚樂教的基本工作。

對學生們講音樂，實在是一件輕鬆的工作。我帶備提琴，一邊演奏，一邊解說，可免掉使用鋼琴的麻煩。而且，臨時把一首他們能唱的歌曲，用提琴技巧為他們演奏出來，（例如，用雙音奏，用跳弓奏，用左右手指撥絃奏出），常可造成熱烈的反應，把演講變為有趣的學術活動。

每次到達一間學校，我必請校長，主任，以及音樂教師，供給我以演講的題材，以配合該校訓育的需要。有時，有些題材並非直接屬於音樂範圍；但對我也大有用處。例如，學生們平日太勤於課業，不苟言笑，或者學生行動太呆滯等等。我可以在講到正確的發聲與口形之時，涉及這些材料，使他們知所改善。一般說來，學校最盼我講及的材料，約如下列：

如何能夠把音樂生活化？

唱歌如何助益日常生活？

為何音樂能夠陶冶性情？

如何從「有聲的音樂」訓練到能聽「無聲的音樂」？

音樂的節奏訓練，如何能把我們練得更聰明，更靈敏？

如何從唱歌訓練裏，獲得優秀的講話能力？

中國文字的平仄變化何以被尊爲「音樂的語言」？

什麼是中國的音階？其特點何在？

如何發揚中國風格的音樂？

無論我要解說什麼題材，我都是以演奏樂曲爲開端。奏完了一曲，加以解說，隨着又解說另一首要演奏的樂曲。我要借用許多有趣的故事，涉及要講的題材。他們只覺得在聽奏曲，在聽笑話；不知不覺的已聽畢我所要講的材料。最後，我把夾在奏曲之間的材料，概要地複述，以作演講的結論。聆聽有樂曲演奏的演講，是不容易厭倦的；演講之中夾着許多笑話，更容易增加趣味。看來，這種傳道的方式，效果不壞。爲了他們的歡聲雷動，我也分享到一份快樂；所以，我認爲這種工作最輕鬆。

許多學校是有出版校刊的。校長們總是要求我把所講的要點寫給他，以免速記人員寫得詞不達意。我也明白，我一邊奏曲，一邊解說，速記者實在很難把握到重點所在。因此，我寧願先把講話內容寫爲短文，給他們用作參考材料。爲了要先寫短文，選定演講題材，便要先數天接洽。到了演講之時，我就能把短文交與他們。

下面是一個例。這只是較詳細的概要。何時說些笑話，何時奏些什麼曲，卻沒有註明在篇中。

用音樂充實生活　（演講綱要）

音樂是用來充實生活；它是「幫忙的藝術品」，不是「消閒的奢侈品」。我們學習音樂，乃是要從聲音裏體察出其中所蘊藏的情感，同時也要把智慧表現於聲音之中。

唱歌訓練，是要每人都獲得健康的聲音，使能在日常生活中，正確地把情感表現於講話裏。

一切關於呼吸，發聲，口形的技術，都要在唱歌訓練裏磨練完善。

聽覺訓練，開始於聽音響的高低，強弱，快慢，而完成於「心耳」的發展。所謂「心耳」，就是其有智慧的聽覺。有了「心耳」，就可以聽懂精神上的音樂；也卽是我國聖賢所說的「無聲之樂」。

節奏訓練，開始於節奏聲響之辨認與發表，進而把節奏精神表現於日常生活之中。這是我國聖賢「以樂敎禮」的要旨。朱熹說：「樂有節奏，學它底急也不得，慢也不得，久之都換了他一副情性。」程伊川說：「禮只是一個序，樂只是一個和；天下無一物無禮樂。且置兩隻椅子，纔不正便是無序，無序便是乖，乖便不和」。荀子說：「人無禮則不生，事無禮則不成，國家無禮則不寧」。所謂禮，便是節奏。藝術化的生活，實在卽是節奏化的生活。我們的生活，無論個人，社會，以至於整個宇宙，其所以能夠諧協協運行，都因共處於一個和洽的節奏裏。這個和洽的節奏，在其秩序方面言之，便是「禮」；在其諧和方面言之，便是「樂」。

「樂記」說：「樂者，天地之和也；禮者，天地之序也。大樂與天地同和，大禮與天地同節」。

音樂不能缺少諧和，也不能缺少節奏；所以，從音樂訓練裏，可以完成品格訓練的目標。因此，音樂並非用來空談的理論，而是用來充實生活的藝術。

（二）唱片欣賞的短講

為愛好音樂人士解說世界名曲，助他們更容易欣賞唱片音樂，乃是愉快之事。聽眾們專為聽曲而來，秩序良好，態度友善，更有優秀的音響器材，播出盡善盡美的演奏錄音，常有極佳效果。以往，我曾幫助過許多社團所舉辦的唱片欣賞會，例如青年會，新聞處，社會活動中心，都有很好的成績。

陳浩才先生主理紅寶石餐廳的唱片欣賞會，已有長久的歷史；聽眾們也已養成很好的秩序，餐廳的音響設備也很優秀；故效果更佳。近年把唱片欣賞會改辦為「音樂沙龍」，每次介紹最新的音響器材與最新的演奏錄音，使赴會者更為踴躍。偶然幾次，陳先生請我在欣賞會內作短講，簡要地供給欣賞樂曲的要點，以提高聽眾的興味。我認為，在娛樂之中，介紹音樂知識，乃是富有教育意義的工作；所以欣然應諾。那些短講，以興味為中心，配合所介紹各樂曲的性質；故效

果甚佳。以往，所講過的材料，例如，古典作品與現代作品的特點，浪漫派作品的精神，絕對音樂與標題音樂的比較；聽眾們都表示歡迎。這是一項極有意義的傳道工作。只要我有暇，例必欣然參加。

下列是短講材料的一個例：

絕對音樂與標題音樂

音樂是建築藝術，只是，它屬於時間的而不是空間的。因為音樂是時間藝術，它不能像繪畫與彫刻那樣，可以任人從任何位置去欣賞；而必須順序進行，不得顛倒。所以音樂的結構，必須明朗，聽者纔能了解。

樂曲之內，同形樂句之反復，樂句樂段之對比，起承轉收的安排，都要受到巧妙的運用。這便是「絕對音樂」的風格。側重形式之美，便是古典樂派的精神所在。例如，巴赫，韓德爾，海頓，莫槎特諸名家的奏鳴曲，交響曲，協奏曲，皆具有這項特點。可是，到了後來的作者，只是堆砌，流於呆板，欠缺生命力量，聽者不禁厭倦了！

樂曲作者於是在結構完整之外，更加入內容之美。因為要內容更豐富，有時甚至破壞了傳統的形式，也在所不計。這便是浪漫樂派的精神所在。自從貝多芬使音樂內容更加豐富，後來的作

曲者，如門德爾松，比里奧茲，李斯特，李查史特勞斯各人的作品，都傾向於「標題音樂」。為了要給聽眾以暗示，樂曲常加標題。李斯特喜歡用「交響詩」的名稱，史特勞斯喜歡用「音詩」的名稱，也有人用「音畫」的名稱；實在都是想幫助聽者了解樂曲的內容而已。

然則，「絕對音樂」與「標題音樂」，何者更有藝術價值呢？老實說，它們乃是一而二，二而一的音樂作品。從音樂藝術的觀點言之，一切音樂作品都是標題音樂。如果作曲者在速度之後，加上「莊嚴地」，或者「詼諧地」之類的表情標語，重視了樂曲內部的表情；這已經屬於「標題音樂」的性質。雖然有人說，「美人之美，並不由於她的悲喜變化」；但容貌美麗而無情感的木美人，到底不會使到人人人愛。

但，不可忘記，一切音樂作品同時亦是「絕對音樂」。因為一首音樂作品，必須具備完美的形式，然後可以使聽者明瞭其內容。只是，音樂的內容，並不由作者指定範圍，而是讓聽者自由去領略。清代詩人袁子才（隨園）的詩句，「詩到無題是化工」，可以說是「絕對音樂」的最佳註釋。

一般聽者，經常喜歡用聯想力去聽音樂。雖然他們不至於像那位聽提琴就想起彈棉花兒子的老太婆；至少，他們在聽曲時，總有幻想的境界。如果給他們指定想像的範圍，則有如道路之加指標，猜謎之給提示，梯級之加扶欄，可免茫然亂闖之苦。「標題音樂」實在是音樂與文學相結合的藝術品。

那些描寫狂風暴雨，衝鋒陷陣，溪流鳥語之類的樂曲，實在是「標題音樂」的開端。這是聲音的寫實與模仿。再進一步，作曲者只繪其情調而不繪其聲響，就比較精巧，使音樂更趨向藝術化。其實，繪聲與繪情，只是音樂程度上的差別。有人認為，描寫風聲鳥語，乃是「描寫音樂」；屬於低級的「標題音樂」。我對此，不敢苟同。「描寫音樂」也有其精美的趣味，有如彩色卡通片；只要內容有趣，常是雅俗共賞，老幼咸宜。無論貝多芬之水聲鳥語，（「田園交響曲」第二樂章），華格納的驚濤駭浪，（「徬徨荷蘭人」序曲），以至門德爾松「岩洞序曲」的微風細浪，史特勞斯「吉訶德先生」的羣羊叫聲，主角含笑而逝的斷氣聲；皆屬於內容的描繪。喜惡由人，不必強分為高級與低級。

喜歡「標題音樂」的聽衆，切勿對標題過於信賴。有時，那些標題只是「綽號」，並非表現樂曲內容。貝多芬的「幻想曲風格的鋼琴奏鳴曲」，被詩人稱為「月光曲」；說它有如月下蕩舟於湖上的柔美。這個「綽號」，還未至於與樂曲內容相牴觸。但，史卡拉蒂的「小貓賦格曲」與莫槎特的「剃刀四重奏」，就離題萬丈了。（據說，該賦格曲主題的幾個音，是由於小貓跳在鍵盤上所成；故以「小貓」名此賦格。莫槎特的朋友送他以剃刀，他酬答以一首絃樂四重奏，於是就以「剃刀」的綽號為名）。

一切「絕對音樂」皆有內容；沒有指定標題，只是利便聽者自由領會其內容。――這更有趣。

一切「標題音樂」皆有形式；預先指定題目，只是幫助聽者找尋瞭解的方向。——這更安全。

只要我們稍懂一些曲體知識，了解一些樂器音色的暗示；則無論聽「絕對音樂」或「標題音樂」，都可憑自己的體會，而獲得愉快的音樂生活。好比爬山，無論沿小徑上山，或者在亂草叢中摸索上山，皆有趣味，可以各適其適，無須限制。

註　這篇短講之後，所介紹的唱片名曲，有韋發第（Vivaldi）的提琴協奏曲「四季」與林姆斯基薩可薩夫（Rimsky-Korsakoff）的「天方夜譚」組曲；前者可以代表「絕對音樂」之美，後者可以顯示「標題音樂」之美。前者雖名爲「四季」，但，這標題只是「綽號」而已。

（三）學術專題的演講

爲學校教師們講解音樂教育方法，或者在教師會主辦的分科教學研究大會裏講解音樂教學技術；我都常以「音樂是全人教育的工具」爲題材，以期幫助教師們了解音樂教育所應走的路向。

爲音樂專門人才演講的材料，則努力宣揚「中國風格和聲與作曲」的技術；以期幫助音樂同仁了解中國音樂所應走的路向。

要使到人人都聽得明白，我必須把演講材料編成精簡有趣，深入淺出；因此，預備這類的講

稿，最為吃力。尤其是在分秒必計的電視錄影，電台錄音；預備材料，更費精神。

下列是一篇應邀向一間中學校的教師進修會所講的綱要：

音樂訓練與全人教育 （講綱）

詩詞並非徒然是文字的堆砌。

節奏並非徒然是拍子的進行。

樂曲並非徒然是音響的編織。

音樂教育並非徒然是音樂技巧的訓練。

音樂教育的目標是「全人教育」，（即是「整個人的教育」）音樂課程的最後目標，並非外在的技巧，而是內在的品格。

節奏訓練是從強弱，高低，快慢之交替去了解禮樂的精義。

唱歌訓練是從聲音的發展，達到身心合一的陶冶效果。

聽覺訓練是從聽賞有聲之樂開始，進而了解用心耳去聽的無聲之樂。

儀容訓練是從動作裏訓練得「有之於內，形之於外」的儀容。

品格訓練是運用創造潛力的發展路程，以陶冶德性。

在這個科學化的時代，人們過份重視「分析」；但我們不應忘記了「綜合」的力量。如果懂

得如何去聽樂隊的演奏，（聽樂隊是綜合起來同時聽的，好比喝咖啡，並不是分開來，先飲咖啡，後飲牛奶，最後吃糖；）就必能了解音樂教育與音樂訓練的差別。（音樂教育是綜合的，音樂訓練則是分析的）。

無論是那一種學科，其教學設計若能朝着「全人教育」的目標，它就能發揮更完善的效能。

如果以為一種技術能夠獨立，這就犯了「盲人摸象」的錯誤了。

(四) 巡廻各地的講學

一九六八年是中華民國的「音樂年」。為了展開樂教工作，乃安排了許多音樂活動。教育部等九個文化機構，聯合邀我回國講學，主題為「中國風格和聲與作曲的理論與技術」。（原定講學期間為一個月，後因來往各地巡廻講學的排期關係，乃延長為兩個月。九個文化機構是教育部，省教育廳，市教育局，中央第三組，僑務委員會，救國團總部，文藝協會，音樂學會，國樂會。）

我在八月二日抵達臺北。教育部文化局舉辦了一次文化界座談會，開展了音樂年的學術活動。在會中，我說明所持的見解是「民族自尊心之重建」，與「音樂創作必須中國化同時現代化」；承蒙文化界同仁賜我以熱烈支持，使我深為感激。正中書局也特別趕工，為我印出兩冊論著，（中國風格和聲與作曲，中國民歌的和聲），以利講學之用，（是由教育部，教育廳，教育

局向書局購買，贈送給參加講會的教師應用）；我要誠表謝意。

我原來的講學計劃，是側重與作曲者共同研究中國風格音樂的創作技巧。我請求教育部選派十五人，每日上午集合研討理論，下午分組改訂習作，一個月後，必可以交出成績來。

但因聘我前來講學的機構，共有九個；所以必須爲我分配時間，安排地點。經過詳細的商談，終於決定如下：

一、臺北市教育局在全市中小學校內選出音樂教師一百二十人，每日上午下午，都集合在臺北女師專禮堂，由我向他們講解中國風格和聲與作曲的知識，連續一週。

二、省教育廳在全省中學校內選出音樂教師一百二十人，由教育廳供給旅費與膳宿，集合在臺中的省訓練團，由我向他們講解中國風格和聲與作曲的知識，連續一週。

三、教育部文化局爲我安排，到東部，在花蓮市舉行一次音樂座談會，邀請東部的文化界參加。到南部，在高雄市舉行一次音樂座談會，邀請南部的文化界參加。

四、教育部文化局爲我安排，到中部，在臺中市舉行一次音樂座談會，邀請文化界參加。

上列的三次音樂座談會，比較輕鬆。但，那兩個連續一週的講學，真是吃力。一個人從早到晚，連續爲一百多人講解，晚上又要爲他們修改習作，使我實在吃不消。還有，被邀到各校演講，聆聽合唱團的練習，參加有關的樂教會議等等，使我困倦欲死。然而，教師們求學態度的真誠，使我感動。雖然我的嗓音嘶啞，但心情十分愉快；因此，體力萬分疲勞，仍然能夠支持到完

成任務。

此次講學兩月，幸蒙長輩們的嘉許，朋友們的賜助，青年們的歡迎，實在不勝感謝。當我應電視公司訪問，解答了「中國音樂的民族精神」之後；深夜返回住所，就接到鄭彥棻老師的電話，賀我講詞之傑出，慰勉有嘉。他老人家，自我從小學讀書開始，對我就愛護備至；使我不敢怠惰、以報深恩。在文化界座談會後，李樸生老師立刻給我讚語；說我提出「中國樂曲要有中國味」，乃是突出的見解。他給我的盛情，使我倍感戰兢。

當我在臺中的省訓練團講學之際，剛巧林聲翕教授與家人在日月潭度假完畢。他在電話中聽到我的嘶啞聲音，立刻親自跑到訓練團來，替我向教師們講課半日。教師們得見這位嘉賓，喜出望外。我也因為老朋友的盛情賜助而感到無限欣慰。在臺北市，中國廣播公司林寬先生，看見我聲音嘶啞；每天凌晨，都親自拿給我以煎好的國藥。以此奇驗的秘方，治我喉痛，使我銘感五內。

講學滿了兩個月，我不願再勞九個機構的主管人親來送行。教育部文化局乃為我安排一個話別酒會，展出講學活動的各項紀錄與圖片。蒙列位長輩蒞臨，親友共敍，濟濟一堂，傳為佳話。我把十八種在香港出版作品的版權，送給教育部，轉贈給三個出版機構印出，廉價供應，以利參考；同時用以表達我的謝意。（十八種作品，由三個出版機構印出，是正中書局印出黃埔頌，青白紅，祖國戀，黃帝戰蚩尤，大禹治水，採蓮女，共六種，為大合唱曲及舞劇合唱曲。國防部研

究院與中華學術院音樂研究所合作印出藝術新歌集，鋼琴曲集，民歌新編，歲寒三友，雲山戀，琵琶行，共六種，為作品集及大合唱曲。天同出版社印出偉大的　國父，偉大的　領袖，偉大的中華，合唱歌曲兩輯，兒童舞劇，共為六種，為大合唱曲及歌曲集。上列十八種後來均於一九六九年內出版。）

講學後的半年，教育廳印出講學時學員創作的音樂教材一冊，名為「中國風格歌曲創作選集」，包括各種調式的小學新歌一百三十餘首；都是我為諸位教師訂正之後，由汪精輝先生編校付印的。

隨着，臺北市教育局印出「中國風格和聲及作曲講習會學員作品選集」，包括歌曲八十餘首；都是我為諸位教師訂正之後，由康謳先生編校付印的。

上列兩集歌曲，我都分別排列各種不同調式的歌曲，訂正之後，並從每種調式的歌曲，選出數首，為之作好伴奏，以利參考。我講學完畢，還來得及請人謄好樂譜，校對正確，由我付清謄譜費，以利付印。這些歌集，都是由教育廳，教育局，印出贈與教師們留作紀念。在書店中無法購取，所以未能廣遍推行。

九個文化機構，以及正中書局和各報社，對樂教都很熱心，使我不勝感激。國光合唱團，中華合唱團，榮星兒童合唱團，牧星兒童合唱團，臺南兒童管絃樂團，中國廣播公司，臺灣電視公司，中華舞蹈學會，都曾為音樂年的樂教活動獻出很大力量，我要誠心向他們致謝。

這次講學，雖然成績未如理想；但卻是一個好的開端。隨着這次講學之後，便有李抱忱教授，林聲翕教授，韋瀚章教授，聯袂回國講學，使音樂學術與音樂演奏，熱烈展開，成為中華民國樂教史上的一大盛事，足以引以為慰。

為音樂傳道，我只敍述了上列四項工作；還有，為報刊寫稿，報導音樂動態，介紹演奏內容，都是重要的傳道工作。這方面，我做得很少；但我的老朋友程瑞流先生，劉樂章先生，卻是做得極有成績。他們為樂教默默耕耘的堅毅精神，使我肅然起敬。

程瑞流先生經常為樂教工作，義務奔走。協助林聲翕教授，開展華南音樂協會的音樂活動，成績卓著。他所編的華僑日報音樂雙週刊，內容穩健，絕不讓歪風吹入純正音樂的圈內。

劉樂章先生為香港時報副刊寫音樂專欄，專以輕快文字，把純正音樂融入每個人的生活中，功績不小。

程先生，劉先生，兩位都是立場嚴正的專欄作者。客觀地報導，善意地評述；以文會友，絕不以此謀利。多年來，他們已建立起優良的聲譽。雖然有時會受到宵小的騷擾，但公道自在人心。正義的樂人，都樂意支持他們；因為他們實在是替音樂傳道的表表者。除了程、劉，兩位先生之外，更有無數音樂專欄作者，分佈國內與國外；他們都是正氣凜然，宣揚中國的純正音樂。這種精神，值得我們尊敬。

三十四　敍談紀趣

這是我在音樂年的遭遇，回憶起來，仍覺有趣。站在音樂教育立場看來，此事令我有些感慨；朋友們問及，我很懶詳述。現在事隔七年了，且把當時的紀錄整理出來，可以看看今日我們的音樂，到底進步了多少。

一九六八年八月四日，在教育部文化局舉辦的音樂年文化界座談會中，我提及中華文化復興運動，必須把民族的自尊心重建。縱使我們的科學技術不如人，中華文化的傳統精神，卻有崇高的地位。中國音樂創作必須發揚中華文化的傳統精神，音樂要中國化，同時要現代化。

這個論點，獲得文化界同仁的稱許；同時也引起了兩種不同的反應：

其一，是自我陶醉的偏見；認爲中國音樂，目前已經被西方國家所重視，我們不必再學西方樂律了！他們的見解也如那些村老一樣：千里眼，順風耳，飛天遁地的技巧，我國古已有之，「封神榜」已言之在先了，何必再向西方學習！他們在報刊上大談黃鐘律法，三分損益，隔八相生，以炫耀他們的學識淵博。

其二，是「傾心於自由創作，立意要打破傳統」的青年人。他們認為中國音樂必須破舊立新，然後能夠追上時代；而且，「藝術無國界」，何必死守着狹窄的民族傳統？

這一種反應，只是愚昧的自我陶醉，炫耀一番，也就了事。後一種反應，卻嫌我做了他們的絆腳石。他們覺得，我所說的話，雖然沒有正面向他們指斥，但卻是有意中傷。由不愉快開始，漸演變而為敵對。他們認為：「我們也能講學，何必要從遠地請你來!?」

到了九月四日，我從花蓮市開完座談會返抵臺北，鍾女士就向我說及此事。她說，其友劉先生是理論作曲家，對我很有成見；「可否約晤敍談，消除彼此之間的誤會？」我對鍾女士的建議，極表贊同。於是，那位劉先生來電話，與我約定九月六日下午三時，我到他的家中，與他的朋友們敍談。

大概是有人將此事通知音樂學會，該會的當事人，隨即來電話。他認為此次我到臺北講學，是由九個文化機構聯合邀請，而音樂學會是其中之一。如果敍談音樂問題，應該交由音樂學會主辦，不應由私人召集在私人地方舉行。

音樂學會方面則認為，這班人，偏見極深，只怕他們使我難堪；所以善意地提出干預。我則認為，這班人與我，根本無仇無怨，何不坦誠敍晤，以除誤會呢？

這也是很合理之事。但我認為，這不過是朋友敍談，只為消除誤會，用不着小題大做；「不必勞駕了！」

隨着，劉先生的電話來了：「音樂學會告訴我，你想取消約晤，是否你退縮了？」

我很奇怪他的出言不巽；但我答：「既已允諾，當無反悔」。

「好的！一言為定！謝謝！」劉先生急忙掛斷電話；似乎怕我會變卦。

於是，就這樣約好了敍談的時間與地點。

九月六日（星期五）下午三時，鍾女士約好我，由她帶我去劉先生的家中。那是新建的房子，新的街名，新的門牌，房子尚未裝好電話。惟恐計程車的司機不認識那些新的街道，所以鍾女士親為帶路。到達劉先生家中，鍾女士便即告辭；她說，她的家中也有來客。

不久，客人先後到了；約有十多人，劉先生為我逐一介紹。年老的幾位，是他的老師，我久已認識；只是年青的幾位，我還是初次晤面。稍後，康先生趕來了。我在臺北為教育局主辦的一周講學，每天他都與我同行。他對我的觀點，甚表同意。這幾位青年，大半是他的舊學生；我甚至還希望他能助我一臂，開導他們。

談到四時，我要趕赴一個敍會，（是國立中山大學校友會給我的歡迎會）。我匆匆回去參加，到了五時，又立刻趕回劉先生家裏。那時，康先生正給眾人圍攻，爭論得面紅耳熱；眾人在埋怨康先生替我辯護。我既回來，康先生便即告辭，（據說是趕赴一個會議）；留下我與眾人繼續敍談。

劉先生也隆情厚誼，以茶點招待，直談到八時半，尚未結束。只因鍾女士親自跑來，替人催

我赴宴會，我乃告辭而出。

此次敍談的內容，實在說來，爲他們開解的成份多，學術研究的成份少。雖然氣氛不佳，但

我尚未至於過份失望。學人們難免有堅持己見的習慣；倘若能夠眞誠相待，則必可認清，我們之

間，是友而非敵。何況，深明大義的人，更可以化敵爲友呢！

下列所記，是當時敍談的實況：：

敍談的開始，劉先生說了一篇親切而客氣的開場白。他心情緊張而力持鎮靜。說話時，目光

並不注視聽者；只是不停地眨着雙眼斜望右上方的空間，似乎那邊有講稿可看。他說，我們以前

很少見面。雖然知道我努力創作，但因昔日在音樂系求學期間，系主任曾經禁止唱奏我的作品；

所以對我極爲生疏。說到此，立刻加插一句客氣話：「這是十分抱歉的事！」這番說話，大概想

表明他們從來都不認識我。於是，他繼續說，上一個月（八月），聞說教育部聘我來臺講學，使

他們甚感意外。「很對不起！今天很榮幸，賞光與我們敍談，實在是一件愉快之事！」——我相

信，音樂學會的當事人，怕他們會令我難堪，也許就是指這類的臺詞了。但可惜我太過遲鈍；懷

着善意而來，還未發覺人家已經準備好刀槍劍戟。

劉先生繼續說，「世界上的作曲家，皆是先有作品，後有理論；何以你先有理論，後有作品

呢？——這個問題並非我提出，卻是蕭老師所提出的。」

這位蕭老師，遠在十多年前（一九五二年）我初次訪臺，已經認識。後來我數次到臺北，都有去拜會他，以示尊重。此次到臺北，第一天就專誠拜訪他。每次我們敍晤，都可以說是談笑甚歡；也不曾向我提出過這樣的問題。現在，他正端坐在旁，雙眼朝天，一言不發。看來，這位老人家愛好和平，但無意助我開解衆人；卻要供應武器，讓年青的上陣廝殺，他則坐在城樓上觀看。

我於是作答：中國風格和聲的理論，並非我能憑空幻想出來。只因數十年來在作曲上摸索，乃發現到中國古曲，民歌曲調，並非只限於西方所常用的大小音階，而是各種調式。若不能使用調式的和聲方法，根本就無法使樂曲有中國味。

自古以來，音樂作者在創作時，決不能無理論爲依據。巴赫的十二平均律作曲，格呂克的改革歌劇，華格納的建立樂劇，以至現代作家巴爾托克的不協和絃，荀白格的十二音列，亨德密特的調性作品，皆是依據其理論，然後創作。沒有理論爲依據的創作，好比沒有目標的航行；不是航行，只是流浪。

我是經過長時間的摸索，然後找到這個理論。爲了要例證這個理論之可用，故創作各類的應用樂曲。這個理論之形成，並不是忽然從石頭中爆出來的；卻是從以往的許多作品、分析、研究、歸納、改造而來。既然以往諸位從來未見過我的作品，當然覺得我的理論是突然出現。好比

中華民國之創立，庸夫愚婦總以爲是忽然建立起來；那曉得我們　國父之十仆十起，無數義士爲此洒熱血，拋頭顱呢？

我說完，突然鴉雀無聲，廳裏靜得可怕。大概是各人察覺到靜得有點難爲情，於是有一位青年，以憤怒的聲調提出問題：「我們大家都是中國人，大家都作曲，大家都用中國的歌詞，這還不是地道的中國音樂？何以還要提倡什麼中國化的口號？」──說到最後兩句話，怒氣激增，於是聲量加強，聲調提高，速度轉急；憤激之情，顯然難以控制了。

我答：爲何要提倡音樂創作中國化呢？就是因爲作曲的人，誤認了目標，非喚醒他們不可！你記得開始學習鋼琴之時，老師給你用什麼教本嗎？你記得學唱歌的人，開始用什麼練習曲嗎？你記得學習和聲之時，所用的和絃，是大小音階的和絃還是調式的和絃？

從來學習音樂的人，一開始就用了外國語言爲基礎。誤認巴赫，貝多芬的語言，就是唯一的音樂語言。好比一個中國兒童，從幼年就寄養在德國的家庭裏，直至長大，很自然地，誤認德國語言就是自己的國語。往昔的作曲者，滿口都是德國語；今日的作曲者，滿口都是世界語。忘記了自己是中國人，忘記了自己民族的優秀文化傳統。在這樣的情況下，我們應否喚醒衆人，及早省悟呢？

這位青年的怒氣稍平，但心中不快；立刻接上一句：「難道中國人不可以穿西裝？」

我不禁莞爾而笑，答他說：穿西裝當然可以，這只是外形的變化。好比用西方的提琴奏中國

，全然不成問題；問題只在樂曲的內容。如果要樂曲內容中國化，則必須把樂曲的節奏、曲調、和聲、樂語，都具有中國味。如何乃能作得這樣的中國音樂？中國風格和聲與作曲，是不可少的參考材料。

另一位青年立刻反駁過來：「現在是趨向於四海一家，世界大同，世界語言有何不好？我最討厭那些狹窄的民族主義！」

我答：世界語言是好的，但民族個性，絕不可失。「論語」所說，「君子和而不同」，這句話所說何事？倘若民族個性消滅了，我們只成為其他民族的附庸，根本失去了獨立自由的地位了。所謂四海一家，世界大同，是有限度的。大家融洽共處，各獻所長，精誠合作；但並非拋棄個性，與別人溶成爛泥一團。

經過一段閒談之後，劉先生便說，「現代音樂作品，早已放棄了三和絃；倘若我們仍用三和絃的和聲方法，豈非抱殘守缺，故步自封？你的作品，除了偶然應用十二音列，不協和絃之外，全是使用傳統的三和絃。這樣陳舊的材料，不怕被人恥笑嗎？」

我答：破舊立新的原則，我很贊成。但那些民族文化的遺產，我們不應拋棄。三和絃乃是根據物理原則構成，我們不能推翻自然，故不能消滅它。三和絃是音樂的基本材料，我們必須詳細地去認識它，熟練地去運用它，然後超越它，卻不是輕視它，遠避它。

三和絃所造成的調性，是音樂裏的穩定力量。破壞調性，等於偶然漫遊太空；這可以增加趣味，但並不能永遠如此。人類是不能長期生活於失重的狀態。如果你說，食物已經陳舊了，我們不再需要食物了，每天只吞藥丸就夠了；這並非人人所愛的事。如果你關心大衆的生活，該供應他們以糧食而不是只給他們以藥丸。因此，為他們創作多些悅耳的樂曲，以充實他們的日常生活吧！不必只知追求新派，新到只供他們去聽「無聲之樂」。

歇了些時，劉先生便問：「杜比西的新派手法，也能作出中國風味的樂曲，何必一定要用你的調式和聲？」

我答：杜比西自從聽過爪哇音樂的演奏，他就利用了東方的五聲音階與他的全音音階相結合。（註：一八八九年，在巴黎展覽會內，杜比西聽到爪哇樂隊的演奏，遂探取了東方的音階為作曲素材）。聽到五聲音階，可能使人覺得它是東方風味。但這並非眞實的中國風味。歐美遊客無法分辨中國人與日本人；但我們一看就能辨別。這是何故？在義大利，上演普希尼所作的歌劇「杜蘭朶公主」，那些佈景上所寫的中國字，外國人看見，信以爲是中國字；但我們看來，全是胡鬧。因爲，那只是模擬草書上的外形，似是而非，根本不是中國字。許多人以爲「雜碎」是中國菜，我們看來，卻曉得這不過是中國的乞兒菜。外國人何以如此胡塗呢？無他，只因誤以「形似」爲「眞實」罷了。

東方的五聲音階，根本是調式的一部份，乃屬於「不完全的音階」。世界各國都有五聲音階，並非只是中國才有。我們應該擴展它，以七聲的調式為基礎音階。

這時，另一位青年，立刻提出反對，「五聲音階本身是完整的」。他不滿意我說五聲音階只是調式的一部份，更不滿意我稱它為「不完全的音階」。

我答：五聲（宮、商、角、徵、羽）之中，加入變宮、變徵，移到第六次，便成為七聲音階。依據中國的樂律，用三分損益，隔八相生之法，每次上移一個純五度，就成為七聲。所以，五聲音階乃是調式的一部份。如果用調式為基礎，它便是「不完全」。

五聲音階的曲調，在編作和聲之時，並不是只限用這五聲為和絃材料。當我們要把樂曲轉調，當然要使用到十二平均律為基礎。

剛說到此，立刻有人反駁：「十二平均律乃是巴赫所用，你提倡中國風格音樂，居然也用西洋的產品？」——這位發言人洋洋得意，似乎他認為自己眼明手快，一擊可以把我打倒了，所以說得語聲特別響喨。

我忍不住笑了出來，幾乎要說出「乖乖，你要多讀書」的話。但，我看見他們如臨大敵，反而使我更放寬些心情，輕輕地為他們開解：

十二平均律的理論，並不是巴赫所發明，只是巴赫有系統地使用了它，證明它能夠轉調很便

利。然則十二平均律的理論，到底是誰先提出？讀過我國樂律史的人，都知道這是明代的朱載堉所倡導；這比歐洲早了一百多年，十二平均律的理論，實在是中國產品。

現代的樂律，把兩個音之間的音，越分越小；但我們仍將半音用為最小的音。只有如此，乃利於實踐，易於普及。

我們所用的和絃，仍然建立於十二平均律之中；否則，和聲方法便不能普遍使用，徒然變成空談了。

這時，進來了兩位睡眼惺忪的青年，口中頻頻說著：「遲到了，對不起，對不起。」

這兩位青年，我曾見過一面。就是我在臺北女師專為各諸位音樂教師講學的最後一天，當我為教師們訂正習作之際，他們跑了進來，拿出兩首作品，給我看，請我評。他們的作品，是用十二音列原則作成的獨唱歌曲。十二音列的和聲方法並不熟練，歌詞與曲調配合得不妥當。許多虛字，「的」，「了」，放在長音並強拍。我勸他們不宜這樣處理。可能他們到來，只想接受我的讚美；但我非但沒有讚，且提出有待改正之處頗多。於是，他們生氣了；反問我「難道為了曲調之美，使歌詞稍作犧牲也不可以嗎？」我答：「不可以！除非是奏而不唱；否則，歌詞必須受到尊重。」當時，他們餘慍未散，匆匆告辭。

現在，他們進來了。剛坐下，其中一人便對我說：「我們那天聽過中國廣播公司所舉辦你的

大作演唱會了。聽起來，那些合唱歌曲並無新穎之處。你所提倡的中國風格和聲，豈非徒有虛名嗎？」

我答：中廣合唱團之舉辦演唱會，乃是好意地聊表情誼，以增熱鬧。他們未有時間去練習新歌。節目內的合唱，都是他們以前唱熟的，盡是我的舊作品。那時我所用的和聲方法，尚未完全走上中國風格的路途；使你們聽了感到失望，乃是必然之事，請多多見諒！」

他們到底是年少氣盛，立刻站起來，聲勢洶洶地問：「何以他們如此看得起你的作品，卻看不起我們的作品？」

我剛要作答，同來的那位青年，緊接着，用刻薄的口吻說：「你作的合唱曲，什麼偉大的中華，中華民國讚，金門頌，青白紅，祖國戀，都是以愛國題材來沽名釣譽。這些所謂音樂作品，只是走政治路線，根本不是音樂藝術！」

這是年少無知的失儀說話。我相信，在座的幾位老師們，也想不到他們會如此狂妄。但我感到，他們只是欠缺教養而已，還該好好替他們開解。於是我對他們說：

愛國是我們的本份，並非用以圖利。如果想名利雙收，沒有人肯選擇這條嚴肅的道路。你們是學音樂的人，當然知道愛國熱情對於音樂創作，何等重要。當你們生活在自由的國土之上，「鑿井而飲，耕田而食」，終日擊壤而歌，難怪不知愛國爲何物。但，當你們身在國外，受盡外人欺負，乃知國家主權之可貴，乃悟愛國情操之不可少。從古至今，許多偉大的音樂作品，都因

愛國熱情激發而產生。學音樂，並不是徒然學習音樂技巧。我相信，你們早已聽過這句話：「人而不仁，如樂何！」音樂實在是仁愛的化身。我們生於亂世，不能缺少正義感。時時刻刻都要提高警惕，分辨善惡，擇善固執，用音樂來伸張正義，用音樂來歌頌自由；這是我們的責任。

至於要衆人看得起你的作品，首先，你要關心衆人。你倘若只顧發自己的牢騷，他們當然不會關心你。你若爲他們煮菜，首先要顧到他們是否人人都能吃辣。倘若你喜歡吃辣，就以爲人人都必須吃辣；那就錯了！

談到此處，劉先生拿出我贈給他的一册「中國風格和聲與作曲」，翻到那篇我老師卡爾都祺教授給我寫的序文，指着在座的李神甫對我說：「他爲我解讀過這篇義大利文的序。你的老師在序裡只說你所用的和聲方法是調式和聲。何以你要自稱爲中國風格和聲？這樣，豈非自高身價？」

我頗覺奇怪。在羅馬時，李神甫與我有很好的交誼；他若向劉先生譯述這篇序，本來可以向他開解一下，使他不必用這些小問題爲質問的材料。

既然李神甫不聲不響，我就不能不向他清楚解答：

我在序論中，已經詳細說明，中國樂曲所用的音階，原是各種調式。我們用調式爲基礎所造成的和聲，加入中國樂語，便是中國風格的和聲。我是中國人，所以這樣說。我的老師是義大利人，只能說是調式和聲。

劉先生緊接着說：「你的大作，我還未曾讀完；但已讀完了全册的三份一。我發覺你書中的

樂曲例子，大部份採自宗教音樂。為何我們要跟隨宗教音樂走？我們中國的音樂，該追隨外國的

宗教音樂嗎？

我答：青年人常犯的毛病是疏忽而固執。瞎子摸到象腿，堅持象的身體似一條柱子。這種習

慣，應該改正過來。

我在「中國風格和聲與作曲」之內，所用的音樂例子，總數為二百四十四則。其中有十六

則，是採自宗教樂曲，（由一百二十一至一百二十五例子）；另有些引自古代作家，其餘的例，皆

為我自己編作。十六，在二百四十四之中，約佔十五份之一，這並不是「大部份」。如果你說：

這冊書中的例子，採自宗教音樂的，約佔十五份一；其中「大部份」並非宗教音樂。——這才對

了。

宗教音樂的聖歌，是第四世紀，米蘭主教從安托克（Antioch）地方，借用四種東方調式的

曲調，編訂而成。第六世紀羅馬教宗格利哥里一世，修訂擴展，後被稱為「格利哥里聖歌」。調

式是從東方傳去歐洲，宗教把它應用及發展。是宗教借用了調式，並非我們追隨宗教音樂。誰是

賓，誰是主，必須辨別清楚，不可顛倒是非。

這時，另一位青年，也提出質問：「你的書名是中國風格和聲與作曲，難道作曲只是和聲就

夠了？為何不說及節奏、音色、曲體，中國樂器等等的使用」？

這個問題頗有孩子氣，但我也要為他解答：作曲者當前最感困難的是和聲風格的問題。為了

要使中國音樂中國化，必須着手解決這個基本問題。這冊書的內容，乃是側重此項材料，故用此

為名稱。樂曲當然不能缺少節奏，音色與曲體組織；中國樂器之採用，也大有助於中國樂曲的風

格；作曲工作，也並非只要和聲，不要其他。當我們看見一張身份證的照片，總不應這樣問：

「為甚麼這個人，既缺手足，又無心肝？」

那位睡眼惺忪的青年，又站起來說：「我也曾翻閱過你這冊書，其中反反複複，盡在解說各

種調式，反複得使人討厭。太簡單了！太簡單了！」

我不禁笑出來。現在讓他發洩積恨，報卻一箭之仇，也不失為衞生之道。但我也必須加以解

答：

我這冊小書，原本是專為解說調式而設；不解調式，又解什麼？如果你細心看看，便可明

白，我先解說各種調式與大小音階的分別何在，然後按次解說各種調式的曲調作法，使人明白如

何乃能將調式的性格明確表現出來。隨着乃說明各種調式的和絃處理以及轉調技術。每種調式，

都要作曲為例證，並詳加註釋。最後乃把調式與多調音樂，無調音樂，合併使用。對於細心研究

的人，可能尚嫌此書材料太少；但對於隨便翻翻各頁的人，就嫌沒有什麼插圖好看了。匆忙趕路

的人，只見森林之中，反反複複，盡是樹木。太簡單了！太簡單了！走了半日，全然見不到一根

柴。多麼可惜！

這位青年，惺忪的眼睛，瞪大了些，似乎睡意略為消失，改用嚴肅的質問語氣：「你在書中

序論裡說，年青的一輩，任意使用和聲方法。（說到此，劉先生就把書遞給他；他拿起書，找到

該頁，唸出來)‥人云亦云，失去了中心目標。基礎未穩健而弄新噱頭，猶如習畫的人，懶學素

描而雜亂塗鴉。——這些話，豈非明罵我們嗎？

這樣質問，全是孩子氣的爭吵；於是，我給他開玩笑：「我是明罵那些基礎未穩而弄新噱頭

的青年人。你既勤讀書，又肯創作，基礎當然穩健，我又怎忍心罵你呢？」

各人都靜了下來。這時，劉先生請各人用茶。茶點過後，大家隨便談天。然後，劉先生拿出

一段民歌的曲調來問：「這段曲調，你如何作和聲？」——這不是研究學問的態度，只是審問犯

人的口吻。既欲登山，卻又不願自卑；這是問題兒童的特性。我於是心平氣和為他解說，這首民

歌，雖然首尾屬於不同的調式，但分析起來，仍然是多利亞調式。

正當此時，鍾女士忽然到訪。據說，因為朋友們等候我赴宴，查悉是她帶了我出門，乃請她

代為轉知我。這裡房子的電話尚未裝好，只好親自跑來通知，請我立刻前去。於是我與各人告

辭。劉先生送我到樓下大門口，用非常懇切的態度向我說：「請勿生氣，這班人實在全不懂事！」

他似乎是安慰我，但我卻不同情他這樣的做法。因為只用一句話，就把全體戰友出賣掉；豈不使

聞者驚詫，見者寒心嗎？

敍談歸來，使我感慨萬千‥

赴會之前，我以為在辯論時，總會有人主持正義，說句公道話。但，忽然之間，情勢突變；

有些家中有客，有些趕往開會；也有雙眼朝天，也有不聲不響；只留下我孤零零地獨自應付，使

我倍覺無聊。

我很明白，這班藝人，內心苦悶；很期望有人瞭解他們，同情他們。然而，他們生活於幻想的世界中，只為自己的夢境而創作；但知有音樂技巧，忘卻了敬業樂羣。因為他們不關心大眾的需要，大眾也不關心他們的工作。為了不甘被人冷落，所以滿腔抑鬱。為了無處可以發洩，所以心緒不寧。性格倨傲而自卑感重，急求同情而敵友不分。內心不得平安，所以情感容易激動；對人時而親熱如火，忽又冷酷如冰。隨時複述別人對我的惡評，以表親善之意；忽然向我謾罵一頓，以代訴苦之忱。到底，我與他們有緣絮晤，故我能看得更詳細，更清楚；使我不禁為他們惋惜。

我的朋友們很替我不值，認定我乃是送上門去，受了一場很大的侮辱。但我卻不以為然。在絮談之際，雖然我也留心到他們的鐵青面孔，神色緊張，出動真刀真槍來斯殺；但我抱了息事寧人的願望，心安理得，周旋其間而未受損傷。可是，為了參加了這次絮談，卻開罪於音樂學會。他們責我私相授受，辜負了他們的好意。終於，還是由我道歉了事。這也算是我在講學中的奇遇了。

三十五　評判有感

音樂比賽是推動樂教活動的好方法。文化機構仗義辦理，我們當然也樂於協助。在擔任評判的工作裡，常使我有許多感想。

做評判工作，並不是一件愉快之事。這實在是一種音樂的牢獄生活。被囚在其中，沒有自由；所有的材料，無論優劣，一律要用心聽；聽了還不算，尚須明確地說明等第；尤其難堪的是評判他們唱奏自己的作品。唱奏得全部走了樣，還是要用心聽。在這樣的情況之下，我不能生氣；我親切地體驗到「不可唱高調」的教訓。

在香港，每年舉辦業餘歌唱比賽的文化機構，有星系報業公司與商業廣播電臺；其他尚有各區的文化中心，街坊會的文化部門，以及各書院、學校內的音樂比賽。在這些比賽裡做評判工作，常能見到不少奇妙的現象。

以往各次比賽，參加獨唱的人，都是自由選擇歌曲。有人選唱英文歌，亦有人選唱中文歌；有人選唱古典作品，亦有人選唱地方民謠。一位女高音唱完韓德爾所作「救世主」選曲，隨着便

是一位男中音唱中國民歌「跑馬溜溜的山上」，實在使評判者難於選拔。林聲翕教授建議另設一項「中國藝術歌曲」，情況乃得改善；這是林教授的功績。近年來，「時代曲」的浪潮澎湃，藝術歌曲人才的程度日低；參加這項比賽的人數也日益減少了。

這些比賽，是通過分組的初賽、複賽，然後進入決賽。決賽時，用公開演唱的形式。在臺上演唱，每組的演唱者，都用擴音器，只藝術歌曲一項例外。原因是，聲樂教師們認為不應使用擴音器。這些參加比賽的人，根本還未是成熟的演唱者，聲量當然不能與擴音機械爭衡。聽衆們很自然地留下一個錯誤印象：「藝術歌曲唱得既呆滯，又麻木，聲音微弱，並不動人。」

我曾多次詢問辦事人，能否檢討一下，加以改善。但有些聲樂評判人員認為，經過擴音，就很難聽清楚實際的才幹。實在，這乃是食古不化的見解。

在評判初賽之時，我常見到與賽者交來的樂譜，只有一行曲調而沒有伴奏。有時又只拿來一份數目字的簡譜，使那位被聘擔任伴奏的人員，無從着手。有時，拿來的曲譜是有伴奏的，但嫌太高或太低，請求伴奏者移調伴奏。這並不是每一位擔任伴奏的人所能勝任的工作。擔任評判的人員，遇此情形，就常會對我說：「還是請你來替他伴奏吧！」於是，我放下評判工作，暫充伴奏人員。我認為，既然辦事人接受了他的報名，也該讓他有發表的機會。讓他表演一下，也是愉快之事。

這樣的與賽者，當然是未有良好準備的人，也決不會有良好的成績。有許多次，我為他們伴

奏，使我左右為難。他們唱音不準，聽力不佳；經常把曲調唱得乍高乍低，閃爍不定。他變了調子，我也立刻追隨着變了調子；可是，我剛捉到他，他又變了。全首歌的唱出，連續地變來變去，使我的伴奏與他的歌聲，奔走上下地捉迷藏。各位評判人員，都感到滑稽，忍不住笑。他們說，很欣賞我在水底捉魚；一捉到手，又被溜掉。這真是評判工作裡的奇妙插曲。

雖然如此，我仍是歡喜擔任初賽的評判。在初賽之中，最能看到大眾的真實音樂水準。就是這個水準，使我不會離開大眾，使我不敢亂唱高調。

評判工作是緊張而嚴肅的，尤其是棋逢敵手，將遇良才的情況下，與賽者患得患失的心情更為嚴重。與賽者經常自視甚高，只喜聽人讚美。我若給他的分數低些，就懷恨在心，永遠視我為仇敵。所以，我的結論是：欲使一個人處處被人憎恨，最好請他做一次評判員。

在評判到自己的作品時，最為尷尬。因為我對這首作品有更深的認識，很容易覺得唱奏者離我的境界太遠；不知不覺，給分數比較苛刻。這對於與賽者，就欠公允。但，若我給以較高的分數，則很容易被人認作偏私。當然有人說：「你只要秉公辦理就好了。」但，遇到要評自己的作品之時，我仍然盼望能夠避席。

近年來，我忙於教學與寫作，對於評判工作，已經盡力讓賢。無論是學校主辦的音樂比賽，大專院校的合唱比賽，電視、電臺的獨唱比賽，我都婉辭了。

在臺北，兒童音樂比賽是國泰航空公司所主辦，（只辦鋼琴、提琴兩項比賽，年齡爲十五歲以下）。這是商業機構獻出力量，鼓舞樂敎，發掘人才，實在值得嘉許。因爲優勝者有機會到香港欣賞藝術節的名家演奏，更可以出國進修；所以競爭熱烈。爲了選拔力求公正，故從國外聘請專家，擔任評判；這是極好的措施。

一九七四年是第三屆比賽，全省參加人數，鋼琴一百餘人，提琴四十餘人。在初賽各選出十名，參加決賽。在決賽乃選定三名優勝者。歷屆辦理，在國泰航空公司總經理趙慶璋先生與中國廣播公司音樂風主持人趙琴小姐策劃之下，皆有圓滿的成績。

我是提琴比賽的評判人員之一，看見兒童們都有卓越的音樂才華，心情甚覺愉快。但看到不少是給無知的敎師與家長所蹧蹋，實在很難忍受心頭怒火。例如，給兒童以太大的提琴，太長的弓。不曉得使用弓的各部位來奏出不同的音量與音色。不曉得執弓的手指，手腕，手臂的動作如何配合，更不知如何處理句法之奏出。不理左手持琴時的手指、手腕、手肘的正確位置。凡此種種，都使我生氣。也許在這個比賽之中，可以讓敎師們觀摩一下，反省自己做了多少誤人子弟的過失，從而改革自新，也是一件好事。

做評判工作，只是選拔可造之材；卻不是選取已經成熟的藝術家。我們所做着的，只是伯樂那樣，選出可能成爲千里馬的小馬來。能否眞的成爲千里馬，尚待卓越的練馬師來擔任敎導。每次我想起韓愈的一篇論說，就有許多感想。特錄於此，以供參考：

雜說 (唐) 韓愈

世有伯樂，然後有千里馬。千里馬常有，而伯樂不常有；故雖有名馬，祇辱於奴隸人之手，駢死於槽櫪之間，不以千里稱也。

馬之千里者，一食或盡粟一石。飼馬者，不知其能千里而飼也。是馬也，雖有千里之能；食不飽，力不足，才美不外現；且欲與常馬等而不可得，安求其能千里也？

策之不以其道，飼之不能盡其材，鳴之而不能通其意；執策而臨之曰：「天下無馬」。嗚呼！其真無馬耶？其真不知馬也！

這篇短文，值得我們再三細讀。諺云：「虎父無犬子」；但，有了好的質素而無好的訓練，虎父仍然可能有犬子。雖說「名師出高徒」，有好的訓練方法而缺乏良好的質素，則名師亦常有劣徒。選材與施教，二者不可缺一。

評判比賽，選出人才。我們只做了第一步工作而已。眼見良才多而賢師少，使人感到多麼的焦慮啊！。

附記

提琴初賽的次日，一位父親帶了他的兒子來訪。我認得他們。昨天在比賽時，孩子有很好的音樂才華；但弓法與指法，錯誤的動作很多。為父的告訴我，他熱愛音樂，是他自己親自教導兒子奏提琴的。我忍不住怒火，對他說：「從前教你奏提琴的老師是誰？我真想抓他出來打一頓！」

他答，從前他沒有教師，是自己從書本學習的。這使我無話可說。除了教師誤人子弟之外，家長也要分擔這個罪名。他解釋：因為住在鄉間，尋師不易。目前正在設法把兒子送到臺北就學，以還此心願。

孩子才幹很高，父親用心良苦；就只欠良師教導。但願我們能有更多更好的練馬師，把千里馬訓練起來，馳騁世界，為國爭光。

三十六　閱卷後記

近十年來，每年國內都有音樂創作的選拔獎；教育部的文藝獎，中山文藝獎，其中都有音樂創作一項。以前教育部文化局，每年都有舉辦紀念黃自先生的歌曲創作獎，是指定歌詞，徵求作曲。應徵作品，為數不少；只可惜成績不算高。我們細加檢討，可以發覺：以往尚未曾推廣音樂創作的訓練，乍然想收割果實，當然令人失望。王文山先生的詩說得好：

種瓜得瓜，種豆得豆。

要得好瓜和好豆，選種要選第一流。

不畏艱辛，深耕易耨。

根絕病蟲害，未雨先綢繆。

澆水，施肥，除草無時休。

不必揠苗助長，任他發展自由。

現在怎麼種，將來怎麼收。

雖然說「任他發展自由」，但自由該有個限度，並非可以任意胡為。有些人終日握苗助長，自詡可以速成；高談闊論，不務實際；這些皆是「病蟲害」。既不根絕病蟲，也未盡力施肥澆水；試問有什麼收成可言？

今日之所以有這些誤解自由的作者，實在因為以往的施教太過放任。撫今追昔，能不黯然！

讓我套用佛家因果的警句，把前生，今生，來生，改為昔日，現在，未來；以作警惕：

若問昔日因，現在受者是。

欲知未來果，現在作者是。

去年我曾請何志浩先生把這四句因果，改為短詩。他隨口編成：

過去不播種，現在無結果。

現在不開花，將來那有果？

過去播了種，現在結成果。

現在開好花，將來結好果，

為了切望將來結好果，以前必須播好種，現在必須開好花。眼見許多青年人，只望將來成就，不顧現在根基，禁不住要提醒他們。（附後）音樂界同仁，對此均有同感。雖然有人故意發表一些謾罵式的文章，（例如說，作曲只靠天才，讀書全無用處，三和絃已經太陳舊了，作曲不該再用它）；但明智之士看來，這只是打諢湊趣而已。

中央日報副刊發表。一九七一年，我曾寫了一篇「閱卷後記」，由文化局送

歌曲創作評閱後記

此數年來，由於教育部文化局提倡與鼓勵，國內的音樂創作風氣，日趨蓬勃。歌曲創作比賽，應徵的人數，每年都有增加；選出的作品，每年都有顯著的進步；這是值得快慰之事。筆者偶有機緣，得讀最近一次應徵歌曲的初選作品。細察作品內容，雖然較之以往進步不少；但水準仍然不高。想及這就是我們的少壯人才的代表作，不覺黯然；再想及這就是中國樂壇的新血，實在憂心忡忡；輒思有以提醒他們，以求改善。

現在謹根據所得經驗，誠心誠意，向後起之秀，獻出一得之見。盼他們知所努力，早日奮力

向上，跳出平庸的境界，為我國創作出更輝煌的作品來。

下列是一般應徵作品中，常可見到的弱點；舉出各種弱點之後，我必提供積極的改進之方，以利來日的生長。這是寫此後記的動機。

（一）基本技術必須穩健

我們都曉得，要用中國文字去表現思想，首先要熟習中國文法；要用音樂去表現思想，首先該熟習音樂的文法。倘若基本技術未穩，縱使具有豐富的創作能力，也終無濟於事。

上，可能即興作詩；詩句之中，可能也有些句子極富哲理，可能也有些句子極有趣味；但，要他寫出來，卻常有不少錯誤的文法與令人誤會的別字。也許有人偏愛這類的作品；他們喜歡引用盧梭的名言以自辯：「大自然的一切，都是完美的；一經人們的手，就弄壞了。」但我國聖賢的名言：「玉不琢，不成器；人不學，不知義」；更為有理。藝術作品與粗糙的原始作品，到底是有分別的。

普遍看來，初選出的十名作曲者，都具有創作的才幹；但其表達的技術，就嫌未夠穩健。他們可能是：

一、愛好音樂，但對於發表工具的使用，卻少磨練。因此，他心中很明白，但敘述得不清楚。所謂「心有餘而力不足」。

二、自己做過許多練習，但沒有老師詳細指導與改正。

三、已經有老師改正練習，但尚不曾明白正誤的原因何在。何者應做，何者不應做，根本未弄清楚。

四、聽曲多，聽講多，讀書多；但是，眼高手低，任意創作，以「自成一家」的話來自開自解。

青年人學習，爲了急求成就，養成了不求甚解的習慣，這是值得原諒的。但，憑此學識基礎去欣賞音樂以自娛，尚無不可；憑此學識基礎來創作，就嫌未足應付。作品之中，通常可見下列情況：

一、樂曲之內，經常使用三個主要和絃，而對於其他各個和絃，總是不曉得運用；這好比繪畫之只能生硬地使用三原色。

二、各個和絃的進行，應該如何連接，如何選擇，總是沒有可靠的原則。這並非可以只憑個人的愛惡，隨便堆砌；卻需要科學原則爲取捨的根據。這些知識，是需要學習的。

三、曲調之中，未能適當地使用裝飾音，（包括強拍的與弱拍的經過音，助音，留音，倚音，雙倚音，交替音，省略音等）。此種裝飾音之運用，與各種不協和絃的運用，作曲者常是無法控制。

四、編作伴奏的方法，未臻純熟。曲調與伴奏，未能互相輔助，難收牡丹綠葉的效果。

五、轉調方法，過於單調，還未能靈活地使用各種轉調的技術。

六、未能使用對位技巧於低音部。合唱歌曲裡的各個聲部，因未能使用對位技巧而成為呆滯；聲部之間的模仿進行，因此而用得不恰當。嚴格對位法之磨練是不可少的。對位技術之活用，也是極重要的。

為了補救上述各項弱點，下列書本，值得作曲者詳細研讀：

一、現代和聲技術（The Technique of Modern Harmony—George F. Mckay）此書在臺灣省，有康謳教授的譯本，定名為「現代和聲學」，由天同出版社印行。其中「和絃的關係」一章，詳說和絃進行的選擇，值得細心研讀。

二、二十世紀作曲技術（Techniques of 20 th Century Composition—Dallin, Wm C, Brown Co. Iowa, U.S.A.）此書尚未見有中文譯本。其中敘述二十世紀各派作曲技巧，可以概見各派內容。

三、和聲之結構功能（Structural Functions of Harmony—Arnold Schoenberg, Williams and Norgate Ltd. London）此書對於轉調，有更詳盡的運用方法。

四、鋼琴伴奏作法（Pianoforte Accompaniment Writing—Wilfrid Dunwell, Hammond Co. London）此書對於伴奏作法，解說得很清楚。

五、基本的伴奏作法（Elementary Accompaniment Writing —Lovelock, Bell and Sons

ltd, London）這册鋼琴伴奏作法，是近兩年才出版，內容較爲詳盡。

上列參考書，是同類書中較爲詳盡，易讀，購買方便。並非除了這幾册就沒有其他。但，讀此數册，必有助盆。

（二）　要使技術服務於創作

作曲者具備了基本技術，還須運用技術適當地服務於創作設計。在許多應徵的作品之中，可以看到兩種情形：

一、偏於教科書本的和聲知識，循規蹈矩，但嫌堆砌作成，未能感人。

二、有勇氣去嘗試使用新方法，但未能配合詞句的性質，嫌其衣不稱身。

無論是作成聖詩風格或十二音列的和聲，必須使音樂與詞句配合，不應任意堆砌。尤其是那些較長篇的歌曲，沒有精密的作曲設計，就無法得到統一的效果。從古至今，有不少傑出的作品，正如有了強大的軍隊，還要有指揮作戰的將軍去調動他們。除了音樂作品之外，更要多多研讀文學名著；這樣乃能悟到如何運用技術去服務於創作。

（三）　讀詩應更深入

我們都曉得，為詞句譜曲，並非只求把字配上聲音；而該將詞句內容，用音樂去表現出來。

因此，讀詩必須更為深入，以把握詩人要旨，表現於音樂裡。

詞句是要唱出來的，務須使唱者易唱，聽者易懂；因此，字的音韻，平仄變化，不該忽視。（字音的高低，只是由於前後字音比較，卻不是有絕對的高度）。句子間的休止，要有適當的長音與停頓。曲調的風格，要與詞句性質統一。凡此種種，作曲者必須研究詩詞的音韻學；偶不小心，就可能鬧笑話。例如：

強弱的字該放在強弱不同的拍，平仄的字該配以適當的高低音。

家園好，秋色上紗窗。

三山桂子飄香夢，

彩霞片片映花黃；

天邊雁南翔。

（王金榮作「家園好」第三段）

這段詞句，窗，黃，翔，乃是韻腳。尤其是前後各段的韻是：賞花忙，小山岡，馬蹄香；納清涼，織流光，故事長；飲壺觴，枝頭放，翹首望；這個韻腳，實在不能改動。但，使我非常詫異，有一首作品，竟然將尾句「雁南翔」改為「雁南飛」。我很懷疑這是抄譜時的筆誤；但聽過錄音之後，乃知並非筆誤。不能否認，作曲者太過粗心了。

關於歌詞與作曲，我推薦作曲者參考李振邦神甫所作的兩篇論著：

一、中文節奏與聲樂作曲

二、國語聲調與聲樂作曲

兩篇論著，曾分別刊於臺北天主教學術研究所出版的「學報」第一期與第二期。

（四）認識創作目標所在

雖然說「藝術無國界」，「音樂是世界語言」；但音樂不能沒有個性，藝術也不應缺少民族性。讚美家園，是讚美我們自己的家園，不是外國人的家園；因此，該用我們自己的語調，而不該用歐洲人的語調，（半音主義的，十二音列的樂曲）。

我們創作樂曲，不可忘記應先為我們中國人創作，而非為歐美人士創作，（這要注意到民族性）。應為現在的中國人創作，而非為數十年，數百年後的中國人創作；（這要注意到時代性）。應為現在的全體中國人創作，而不是只為一兩個中國人創作；（這要注意到大眾化）。作曲應該顧及人人易唱易懂，內容要豐富，技巧卻不應艱深。

我們都奉信「四海一家」的呼召；但，必須曉得：沒有民族便沒有世界，沒有現在就沒有將來。有些人偏愛義國乾酪，法國蝸牛，德國啤酒；但不可忘記，中國人仍然喜歡吃飯，不該因此罵他們不長進。沒有個性的民族，就沒有存在的價值；沒有個性的音樂，就要受人鄙視。我們不

反對使用新的表現方法；但這些新方法，必須服務於我們的創作目標。

回顧以往，近年的作曲成績，實在是進步了不少；這是好現象。只嫌進展得太慢了些，質與量都還待改進。

由於初選的十名作曲者，皆具有優秀的創作才幹，只是技巧尚待磨練。我曾懇切地向教育部建議，希望他們皆能獲得深造的機會。因為目前他們的成績未如理想，並非他們不肯努力，而是欠缺栽培之力。恰似接力跑的每個隊員，切望自己的接棒人更健壯，更敏捷；我謹以此種心情，切望於我們這輩年青的作曲者。但願他們磨礪以須，及時努力。

（一九七一年四月二十一日、二十二日，臺北中央日報副刊）

三十七　每月餐會

從事藝術工作的人們，常是敏感而緊張。道聽途說的材料，經常會小事化爲大事。一陣微風吹過，轉瞬就可以擴成風暴。音樂園地之中，時時刻刻都可以成爲是非的總滙。

不論古今中外，文人相輕，原爲慣事。音樂名家之間，常有誓不兩立，終生仇恨的例子。我們常常看見音樂會堂的牆壁上，整齊地懸掛着諸名家的照片；我真就心他們在半夜裡大打出手，把安睡的人們嚇醒。

例如，改革歌劇的格呂克（Gluck）與義大利派歌劇作家辟齊尼（Piccini），勃拉姆斯的一派與華格納派互相仇視。因爲華格納讚許布魯克納（Bruckner），勃拉姆斯的一派就永遠對布魯克納的作品喝倒采。這類事蹟，真是說之不盡。其實，他們之間，也並不是有什麼殺父之仇。只因彼此存有膈膜，遇到好事的人一時高興，說些閒言閒語，輾轉相傳，遂致誤會日深，無端變成仇恨。

音樂史上，也有許多情誼極深的朋友。例如，李斯特與蕭邦，舒曼與門德爾松，其深厚友

情，久已傳爲佳話。波蘭提琴家溫約夫斯基 (Wieniawski) 在柏林演奏協奏曲時，中途突然抽筋。匈牙利提琴家約阿金 (Joachim) 適亦在場中聽曲，他立刻登台，拿起溫約夫斯基的提琴，替他把節目奏完，博得采聲雷動。聽衆不獨讚美他們的音樂技術，且讚美他們之間的友誼。這類的事蹟也很多；只要我們留心音樂史實，處處都能發現到。

事實上，音樂朋友們，本來都有和諧的德性，只因難得見面，所以誤會叢生。若能常通訊息，則膈膜之情，可以一掃而空；造謠的宵小之輩，也就無所施其技了。爲此之故，居留在香港的音樂朋友，每月餐會，乃是值得稱許之事。

這個每月餐會，並非有組織的會社；只是以友情爲中心的學人叙晤。平日音樂朋友們，各有各忙；雖然同住在香港，數年未得一見，也非奇事。恰似宋代詞人李之儀所說：「日日思君不見君，共飲長江水」。能夠每月叙晤，互道近況，消除誤會，增進友誼，可說是敬業樂羣的具體表現。

每月餐會的開端，是一九六八年我在臺灣講學歸來，適逢陳浩才先生赴日本考察音樂業務返港；林聲翕先生請了幾位朋友，叙餐細談。各人皆認爲應有每月叙晤，以消除彼此的膈膜。於是，隨着來的兩個月，每月一次叙餐，分別由陳先生與我做東道。每次都加邀音樂界的朋友來參加，由十多人增到四十多人；他們都是專門人才，包括詩詞，戲劇，著作，聲樂，器樂，作曲；指揮，敎育。林聲翕先生是召集人，黃育義先生主持聯繫工作，韋瀚章先生，許建吾先生，馬國

霖先生，年紀較長，我們都尊他們為長者。這個叙會，儼然成為音樂朋友的大家庭；互相關懷，有溫暖而親切的情誼。每有音樂朋友從外地經過香港，例必請來暢叙，閒話家常。

每次叙餐，都有人爭着要做下一次的東道。為了人數頗多，乃規定每次由兩個人聯合做東，以減少負擔。也曾有人提議，來參加的，每人出一份餐費。我認為這種西洋風格，欠缺親切；而且輪流作東，每個人做了一次東，至少一年之後，乃能再做；這並不算耗費。於是，仍是保持輪流做東的辦法。

在這個餐會中，各人也報告自己的工作情況。例如，舉行音樂會，出版新作品；都有送門券，贈作品。有時大家交換意見，研究作品內容，設計新詞新曲；會中彌漫着一片學術風氣，實在是愉快之事。香港以外各地的朋友們，常常羨慕我們能如此融洽；我們也引以為慰。其實，每個人都有長處，也有短處，誰都有自知之明。「孔子登東山而小魯，登泰山而小天下。」我們曉得，孔子在山上不只是往下望，而且往上望。能夠往上望，則總不至於自驕自傲。**能夠敬業樂羣，則工作更為愉快了。**

能夠與朋友們叙晤，則誤會很快就可消除，小事可化無事。每月餐會連續舉行，至今已有七年多；實在是留港的音樂同仁值得自豪之事了。

在這許多年來，人事頗多變換，也有過一些不愉快的污染狀況。原因是有些妄自尊大的人物，自以為比別人高一等；自傲之餘，出言傷人而不自知。結果，這些人物自覺沒趣，悄然引

退。在任何團體裡，這也是常有的現象。澄清的湖水，雖然受到污染，但也又能由污濁再變回澄清。能夠濁清更替，也就算是進步了。

我忽然記起一件有趣的事：

二十多年前，在我住所附近，經常有一位高瘦的男子，徘徊路上。他很瘦削，但比常人高出一尺多。他有一個奇妙的習慣，就是歡喜走到行人的身邊，用手勢與人比高低。比了一下，表示別人只有他的肩膀那麼高；洋洋得意地笑一下，然後走開。那次，他走近我的身邊，用手勢來與我比高低。我指着路邊那張馬戲團廣告上的長頸鹿，對他說：「看！那隻畜牲比你高得多！」

這回，他默然走開了；沒有笑。以後我沒有再見到他。謝持的詩說得好：

平地看山巔，山頂與天連。
舉步登山頂，天高仍依然。

凡是登山歸來的人，必然不會自負。只有未登過山的人，纔以為自己了不起。

三十八　羅馬之戀

有人說，「羅馬」（Roma）的名稱，各個字母倒讀便是「愛情」（Amor）；所以，羅馬的人們，都是生活於愛情之中。大概青年人最喜聽這個解說。

在羅馬，我聽過幾位老師都同樣感慨地說過：「現在的青年人，用心不專。學術程度，日趨下坡；實在使人失望！生活太紛亂，享受太豐富，人事太複雜，使青年人無法專心求學！」

羅馬雖然是宗教的中心，許多人仍然以為「信仰是為了求福」，卻全未曾省悟到「信仰乃是樂意的犧牲」。既然生活裏缺少德性的涵養，就不肯放棄感官享受的追求。越享受就越覺無聊，越享受就越覺空虛；終日熙熙攘攘，也不知生活目的何在。義大利的青年人，許多都自詡為大情人；到頭來，一事無成，徒然死於享受而已。

在羅馬，我見過許多少有為的青年人，都是感情豐富而理智欠強；雖然有很好的才華，但英雄過不了美人關。他們稍遇挫折，就控制不了感情，抵受不了苦悶，禁不住生氣；質問造物者：「為何要生我而又如此試探我，折磨我？多殘忍的造物者！」到頭來，胡作妄為，表示反抗

；這是一般嬉癖士的來源。

看了這些情況，我仍然讚美我國傳統文化，以仁爲本，重視倫理，以禮樂治人心，處事以中庸之道；這樣可以克服了感情與理智的衝突，而走上人生的康莊大道。

有一次，在餐會中，與我同桌的義大利青年，面帶病容，告訴我說，他要返鄉休養；「我這個年紀，已經不能爲工作奔馳了。像你這麼年青，眞使我羨慕啊！」我問他年紀，原來他只有四十二歲，而我卻是四十七歲。他以爲我只有二十多歲，說來，使我失笑。他大感詫異，認爲中國人必有長春不老的秘訣。追問之下，我乃給他說一個古老的民間笑話：

據說有三位壽翁，自述他們長壽的原因是「夜臥不覆首」，「晚飯食少口」，「皆因妻貌醜」。他請我詳細解釋。我說，第一位的「夜臥不覆首」，是指睡覺時，頭部不用棉被掩蓋着；這是說，不可缺少清新的空氣。——這位義大利人立刻答，「這很易辦呀！」實在，空氣流通，呼吸暢適，並不是難辦的事。

第二位說的「晚飯食少口」，是指晚餐少吃幾口，使腸胃減少負擔。食不過量，健康就好了。——這位義大利人說，「這也不算太難辦」。我問他「能少喝些葡萄酒嗎？」他略有難色。我們都曉得，義大利人最愛吃喝。每年受苦節前夕，他們稱爲「肥的星期四」（Giovedi grasso，等於英文的 Fat Thursday），就是要在守齋的前夕，拼命吃喝。他們認定飲食乃是人生的最佳

享受；不能盡情吃喝，乃是枉生世上。

第三位說的「皆因妻貌醜」，就是不讓體力消耗於女人身上。——他說，「這很難！我們沒有女人就活不了！」這句說話，足以代表義大利人的習慣。

我住在羅馬的六年中，為了便利上課，住所搬過好幾次；所以對義國一般人家的生活習慣也看過不少。使我感到最有趣的，是兩位青年學生。他們雖然沒有自稱為大情人，但給女朋友們纏得不由自主。他們的生活情況，多姿多采，說之不盡。現在，我只敍述他們使用電話的小事端，可以例其餘。

我住所的二房東，是一位鐘點女傭，每天都去那些預約的家庭去做工。她分租一個房間給我，而另一個房間則租給兩位青年，瑪里奧與巴斯利奧。他們都是從鄉間到羅馬讀書的中學生。

既然家人不在羅馬，這位女房東便受了委託，要照料他們兩人的日常生活。

女房東是個老處女，脾氣有些偏激。她與這兩位青年訂明，一不得深夜纔歸，二不得用電話與人聊天，三不得帶女友回家。老處女執法甚嚴，有時且過份苛刻。青年人則異常機警，隨時巧妙地應付。於是，每天都在上演龍鳳鬪智的活劇，使我不得安寧。

女房東在外邊做工，兩位青年就輪流捧着電話，談個不停。她一回來，他們就立刻把電話放

下。女房東在家之時，電話鈴響，她就接聽；可是對方總是不聲不響，使她大爲生氣，埋怨電話有鬼。正在此時，瑪里奧就立刻出門去。當然，他是收到訊號，跑到外邊的咖啡店，借用公共電話去談天了。

那天，電話鈴響了。家內只有我在，我便接聽；對方也是不聲不響。我實在厭倦這種騷擾，就向着電話說：「聽住，我不是女房東，不妨對我說話。」於是女子的聲音問瑪里奧是否在家。

我說，「他現時不在家，但請留下姓名。待他回來，可以敎他給你答覆」。對方答，「我的名字是安娜」。

我以爲，我處理得不壞的了；可是，不然！因爲瑪里奧說，「我認識五位安娜」。於是，我只能向他描述，這位安娜的聲音是女低音，聲音略帶嘶啞，但語調很甜，說話時，膽子很小。這該能辨別是那位安娜了吧？

然而，也不可能。因爲五位安娜，並非學校裏的同學，都是在電影院裏新認識的。也不曾細心辨認識過她們的聲音特點。

我只好提議，打電話給每個安娜一問，豈不明白了？

瑪里奧於是照辦，打通電話給一位安娜。對方責怪他，何以兩天都不曾通電話；既然他送上門來，便都約好了明天下午見面。連續打通了四個電話，幾位安娜都說不曾打過電話來此；於是約好了約好了四個不同的約會時間。只有一位安娜，是家中沒有電話的，無法聯繫。稍後，她再打電話

來了；原來她是借公共電話打來的。找到了瑪里奧，又約了另一個約會時間。於是，由一個電話開始，化成了五個不同的約會。這樣的中學生，讀書能有好成績才怪！

誠然，Roma 倒讀便是 Amor；爲了愛情之故，無論什麼都變成顛顛倒倒了。多可惜！

三十九　湖上之遊

那年暑假，羅馬的老師們都度假去了，我便在八月北上英國，法國，瑞士；一方面爲了求師，一方面順道觀光。回程時已是十月中旬。在瑞士的火車上，沿途所見，山高林密，水綠天青；織錦遍地，日麗風輕；使我心情愉快，精神暢適。

回到瑞士南部的小鎮盧干諾（Lugano），我住了下來。這裏鄰近有三個大湖，它們是盧干諾湖、大湖、哥謨湖。後二者，橫跨瑞士與義大利的邊境，爲兩國所共有。我愛湖山的秀麗，所以分開數日，參加旅行社主辦的遊覽日程。

住在盧干諾湖邊，每天早晚，都可以租賃腳踏小艇，駛到湖心，欣賞晨曦與晚霞；天上飄雲，水面浮霧；環山點翠，一片安詳；使我心境更趣寧靜。

環繞大湖之遊，是整日的旅程。早上八時開始，下午六時結束。旅客大部份是美國人，他們是暑假到歐洲觀光的。路程要經特麗莎橋（Ponte Tresa），這是瑞士與義大利的交界。導遊人

員彙集各人的護照，送到檢查站蓋章入境，然後旅遊車繼續開行，遊覽義大利境內的各個市鎮。

去到斯特列沙（Stresa），要搭船到美麗島（Isola Bella），這是昔日的王宮別墅。遊完美麗島，搭船重返斯特列沙午飯。飯後有一小時可以安坐堤邊樹下，靜賞湖光山色。在我看來，只有這段時間最爲珍貴。隨着便是開車環繞大湖西岸，然後，重返瑞士境內，回到盧干諾。

這個觀光節目，內容很貧乏。只因我想沿湖邊，看風景，所以還不覺得太失望。遊覽美麗島的王宮別墅，倒有兩項小事情，（是關於瓦鼓與竹樹的），頗爲有趣。

這座王宮別墅，他們認爲華麗超羣；但我看來，裝飾與佈置，都俗不可耐。花園裏陳列兩個中國出品的瓦鼓。這是用來坐的瓦櫈，我們從小就見慣了。那位嚮導先生，向遊客們解說：「這是從中國運來的物品」。這句話說得很對。但只有這句話是對的；其餘的解說，就差得很遠。他說：「這是中國人用來煮茶的陶器；上面放置茶壺，金錢形的小洞，就給火由下邊透上來」。

我忍不住問他：「整個瓦鼓是密封的，如何將火放進裏面去？」

他很老實答我：「這就不曉得了！只因我的老師如此教我，我也就如此解說。」

我乃給他開玩笑，「這些小洞，並非火從下透上來，只是屁從上放下去。」

遊客們聽了，哈哈大笑。嚮導先生也很聰明，立刻說，「這位先生是中國人，他比我清楚得多，請他解說吧！」

我乃說明，這是用來坐的陶器。夏天晚上乘涼，坐在這些瓦鼓上，好比屁股吃冰淇淋；你們

可以試看。說猶未了，有一位美國遊客就好奇地坐下去。瓦鼓被太陽晒得灼熱。他坐下去，立

刻跳起來，笑彎了腰，大叫「這不是冰淇淋，只是紅燒牛尾！」衆人爲之絕倒。

嚮導先生解說那幾棵竹樹，特別愼重。他說，「這是珍貴的東方植物，很艱難才找得到」。

在中國，我們慣見的竹樹，在歐洲眞的難以見到。他這句話，卻提醒我如何去觀察歐洲的藝人們。

我們的「歲寒三友」，他們並無所知。難怪他們的藝人常有自滿的習慣，並不虛心；常是俗

氣滿身，殊不清秀。我們可以看到，歐洲藝壇上的作品，蒼老雄勁的不少，（似松），艷麗鮮妍

的也很多，（似梅），獨欠了清秀虛心的一種，（缺竹）。他們從來都未讀過宋代詩人蘇東坡讚

竹的詩句：「寧可食無肉，不可居無竹；無肉令人瘦，無竹令人俗。」他們也不曾聽過清代詩人

鄭板橋愛竹的原因：「在風中雨中有聲，在日中月中有影，在詩中酒中有情，在閒中悶中有伴」。

既然他們未曾見過竹，難怪他們不知道什麼是虛心，也不知道什麼是清秀。

環遊大湖的一天，雖無名勝佳境可見，心情卻很愉快。但，次日遊覽哥謨湖，就把我帶進煩

惱的境況中了。

早上九時，坐上旅遊車出發，不久就到達干德里亞（Gandria），這是瑞士與義大利的邊

界。檢查護照之時，就出了麻煩。全車的旅客，都因我一人而被阻出發。我離開羅馬北上旅行之時，當然辦理好返回義大利的入境簽證；但昨天遊覽大湖之時，路經特麗莎橋，已經給義大利檢查站蓋了入境的印。昨晚返回瑞士境之時，卻沒有人查看入境證。因為，不能遊湖事小，不能回羅馬則事大。現在，義國檢查站說我不能再入義境之時，使我大感狼狽。其他的英美法遊客，出入自如，全然不用簽證，使我切實地感到國家受人歧視的苦惱。經我說明原故之後，檢查站的人，准許我遊湖；但要旅行社保證我隨隊返回盧干諾，不得留在義境。以後要回羅馬，必須親到盧干諾的義國領事館，另辦申請手續。為了此事，使我心情煩悶，遊湖也興趣大減了。

次日是星期日，領事館停止辦公；我必須多候一日。這夜，冷風乍起，天氣突變，是冬季來臨了。湖邊夜步，寒風透骨，心情不安，終夜難以成眠。好不容易，等到星期一。為了人地生疏，走了許多冤枉路，才找到了義國領事館。辦事人回答說，這個只是遊覽區的辦事處，只有權簽證給遊客參加遊湖，卻沒有權簽證給我返回羅馬。「誰教你遊湖之前不來此簽證？」我問他，若要簽證回羅馬，該如何辦理手續。他懶洋洋地答，書信往還，總要等候十多天。

我聞說之下，我焦急萬分，忍不住一肚子氣，大聲向他問：「倘若你是我，我該怎辦？總要給我一條可行的路吧？」

他想了一下，很溫和地對我說，「我們沒權為你簽證的。唯一可行的路，是當火車進入義國

邊境時，詳細對警察局說明原委」。最後，又安慰我一句，「請求警察局，大概可以通融的。」

這天，我也曾努力使自己鎮靜，去參加遊覽列瑪山（Lema）乘搭空中吊車。黃昏時，碰

巧也看到日落於西，月出於東的奇妙景色。可是，一想到明天的入境問題，就不禁煩悶起來。

這夜，輾轉反側，無法入睡。試把對警察局解釋的辭句，修訂得更完整，更禮貌些。整晚如

念臺詞一樣，反覆背誦。湖邊的鐘樓，每刻的報時鐘聲，為我記錄出念臺詞的次數。直至晨曦初

上，我便立刻起來。

匆匆收拾行裝，趕到火車站，買了直通羅馬的火車票。九時一刻開行，半小時後，到達基阿

索（Chiasso），這是國界檢查站。火車停了，等候警員上車檢查證件。我覺得胃口很壞，似乎

要嘔吐；要用極大的忍耐，把自己振作起來。瑞士的警員，根本沒有上車來看證件。只是義大利

警員，分組到各個車廂去。

車廂裏，突然來了一位鐵冷面孔的老警員。他看完我的護照，一言不發。我就開始背誦所念

熟的臺詞，又把我在羅馬的居留證給他看。雖然他有鐵冷的面孔，但有溫暖的心腸。他很溫和地

對我說，可以給我回羅馬。只因那天我遊大湖之時，已經被蓋了入境的印；所以現在不能再蓋印

了。「就當作那天你已經入了義境吧！」

哨子響了，火車開行了，我的心情放寬了，開始覺得肚子很餓了。

離開了國門的遊子，處處都能遭遇「行路難」的苦惱。這不是安居國內的人所能了解的事。

有過這種經驗，我深切感覺到，我必須全心全力去愛護我們的國家；必須使我們的國家強盛，屹立於世界，不再受人歧視。

擊壤而歌的朋友們，該想想是否身在福中不知福？

埋怨自己國家衰弱的朋友們，該撫心自問，曾對國家有過什麼貢獻？

罵我以愛國歌曲來沽名釣譽的朋友們，該能反省了吧？一個人，只要踏出國門，立刻可以切實感覺到，國家曾經如何地保護自己。國既愛我，我應愛國；愛國乃是每個人的本份。

我們雖然見不到空氣，摸不到空氣；但，空氣仍然包圍着我們，營養着我們。我們切勿因自己的疏忽與無知，就否定空氣的存在。正如那闖出門外，隨處遊玩的小雞，當它歷盡驚險，逃回家裏之時，就禁不住高歌「快樂的家庭啊！我不能離開你！你的恩惠比天長！」

四十 海灘尋瓜 （代跋）

（一） 埋瓜記

羅馬近郊的海灘，並無秀麗的氣質。近岸全無島嶼，所以海水動盪；驚濤拍岸，水色黃濁。

看見這樣的海水，就使人全無游泳的興趣。海灘亂石多而沙粒粗，而且並不平坦，有如巉岩峭壁，全不雅緻。有人認為色澤帶黑的沙粒，鐵質豐富，裨益健康。在我看來，泳客羣集於黑沙灘，頗似垃圾堆中的難民營。我去過一次，就決心不再上當。

羅馬有不少中國神甫。他們要游泳時，不能到公共的游泳場所，必須開車到更遠的郊區去。到了人跡罕到的沙灘上，他們乃豎起小帳幕，以作更衣室。游泳完畢，也沒有清水沖身；只好等待回家再洗澡。說來，他們要去游泳一次，也並非輕而易舉的事。

那年夏季，杜主敎邀我到郊外游泳，由王神甫開車。同行的還有陳、劉、李、張，幾位神

甫。這天的遭遇，使我獲得很好的處世經驗。

車行了一小時許，路經種西瓜的農場。我們停車，買了一顆大西瓜。我頗懂選擇西瓜的要訣，諸位神甫都想知道；我就為他們逐一解說，瓜身圓滑，色澤清新，把瓜輕拍，微覺震動。終於，買到了一顆又圓又大的西瓜，然後繼續開車，去到灘上。

我們合力豎起帳幕，換了泳衣，然後把這顆大西瓜，埋在有海浪衝擊的沙裏。據神甫們說，游泳完畢時，西瓜就冰凍得有如藏過入冰箱一樣。

游泳完畢，大家休息之後，個個精神奕奕，拿出刀來，準備切西瓜。但，挖遍剛才埋瓜的沙灘，全然沒有西瓜的蹤跡。這並非有人能夠跑到這個荒無人跡的沙灘來偷瓜，而是我們失了埋瓜的所在。眾人分頭挖沙，剛挖開一個洞，看不到有瓜，而一個浪沖上灘來，又把沙洞填平；所以挖來挖去，終無所獲。

張神甫就埋怨王神甫，說，以前已經試過一次這樣的失瓜事件了，這回又照樣失手，真該打！埋瓜之處，為甚不做個標記呢?!

王神甫說，已經插了一根粗樹枝為標記的了，怎奈給浪一沖，就連樹枝也失了踪影。有什麼好埋怨呢！

各人爭論了一回，又分頭去挖沙尋瓜。開始，人人都估計並不困難；但做起來，才知道殊不容易。因為挖開一個洞，大浪沖上來，立刻把沙填滿了洞。各人挖了許多次，可能每次都挖在相

同的地方。挖得久了，只見浪捲沙動，眼花撩亂，覺得天旋地轉，頭昏腦脹。終於，人人都筋疲力竭，坐了下來，閉目養神；決定放棄。

我實在很不服氣，因爲埋瓜的地方，周圍不滿一丈，何以無法把瓜尋得？這是全無理由的失敗。我站在帳幕前細看。我記得，埋瓜的地方，離帳幕並不太遠；而現在各人所挖的地方，看來是離開帳幕稍遠了些。於是，我就記憶所及，把埋瓜的可能位置，劃成兩方丈的範圍，決定逐尺去挖。

我認爲我的見解絕對安全，不會失敗；但各人都疲倦萬分，懶洋洋地躺在沙灘上，全無尋瓜的興趣。於是我開始挖沙，從最近帳幕之處挖起。

張神甫笑我笨。因爲我們埋瓜在有海水浸着的沙中，而現在，我所挖之處，乃是並無水浸的沙灘。我答他，只憑帳幕的大概距離，劃成範圍，逐尺挖去，且不管有無水浸着。

挖了不到兩分鐘，就給我找到了西瓜。我不禁欣然大叫；他們都說，「不可能的事！」但我把瓜挖了出來，不由他們不信。於是人人皆大歡喜，開心地來吃西瓜。原來潮水已經稍退，埋瓜之處，已經不再有水浸着。剛才各人都只在有水浸着的沙灘挖洞，可能離開西瓜不到兩尺遠；但全不是埋瓜之處。各人都犯了「刻舟求劍」的錯誤而不自知。

諸位神甫欣慰之餘，少不免給我一些讚語；說我既聰明、又沉着、有計劃、又肯下笨工夫，做事必然樣樣成功。我給他們讚了幾句，不覺有點飄飄然了。

（二）買瓜記

游泳完畢，回程經過西瓜園。各人興緻未減，停了車，再買一個西瓜。他們很信賴我的判斷，又佩服我選擇西瓜的秘訣，於是由我選擇，買了一個又大又圓，用手輕拍又有微震的西瓜。回到杜主敎家中，用冰水把西瓜浸在浴缸裏。晚飯後，大家都與高采烈，準備吃瓜。切開一看，裏面全是白色。試吃一口，淡而無味，且帶微酸。衆人失望極了，我也默然無語。上天的報復，來得何其迅速！

雖然在沙灘上，我能尋回失去的西瓜；雖然我有把握去選購上等的西瓜；但這回，我卻全盤失敗了！

從此之後，我切實地了解，縱使自己認爲絕對有把握之事，也不應自誇自負。自認爲得意之作，可能只是味淡帶酸的西瓜而已。於是我更明白，當年海頓作「創世記」之前，舒伯脫作「聖母頌」之前，何以要虔誠禱告。站在造物主的面前，誰也不該自詡。

　　　　×　　　　　×　　　　　×

從海邊所檢得的美麗貝殼，

只是妙手偶得的奇珍；這是幸運，不應自居創造之功。

從沙灘所挖得的鮮甜西瓜，

只是明辨篤行的結果；這是本份，並不值得自誇自讚。

於是我重溫「張良拾履」的故事，

漸能瞭解黃石公的苦心。

附　篇

——何志浩先生贈歌三章

下列是何志浩先生所賜贈的三章長歌。

「大樂還魂歌」是一九六七年十月，爲紀念大合唱曲「偉大的中華」得獎而作。

「大漢天聲歌」是一九七四年三月，爲詳讀「音樂創作散記」後的感想。

「大雅正音歌」是一九七四年九月，爲紀念數首大合唱之演出而作。

謹附在此，敬表謝意。

何志浩先生推行樂教，不遺餘力；致力中華文化復興工作，著有成績。贈我長詩，給我的誇獎，實在愧不敢當。除了誠表謝意之外，惟有倍加努力，竭盡所能，以報盛意。

記得在抗戰期中，粵北的兒童敎養院裏，有一個人人憎惡的頑童；自從被訓導主任指派爲小隊長之後，居然變爲模範兒童。他認爲做了小隊長之後，開始明白做人處事的意義；必須以身作則、助人向善、以報知遇。看來，何志浩先生已經做了我的訓導主任了。

——友棣附誌

（一）大樂還魂歌 （有序） 何志浩

黃友棣先生，以音樂爲事業，作曲爲生命。其致力之深，舉世同欽。孝經曰：「移風易俗，莫善於樂」。樂說曰：「聖人作樂，不以自娛，以觀得失之效；故不取備於一人，必須八能之士。」黃先生明達古今九變之音，精通中西作曲之理，能說，能寫，能唱，能彈，展詩應律，飾節成文；固八能之士也。

黃先生創作和聲爲新聲，善寫舊音爲雅音，其作品，清明廣大，天音天化，婉諧和暢，相感相應。人謂秦火以後，古樂難復。近見黃先生之樂曲，合商揉徵，彈角鼓羽，聯珠合璧，盡美盡善，實已融古通今，成爲一代之新聲。孟子謂齊宣王曰：「今之樂猶古之樂也」；則黃先生之新樂，不亦與古樂相齊耶？志浩吹律生暖，聽樂屬文，樂而不倦。今黃先生以「偉大的中華」大樂章，爲其代表作，獲中山文藝獎，可慶可賀，乃作「大樂還魂歌」以贈之。

中華民國五十六年十月十二日

求其友生佩杜若，棠棣之花吐紅蕚。
五音八聲最感人，不專充耳徒獨樂。
樂人羈旅海之湄，正樂度曲自澹泊。
慨嘆斯世無雅音，紛爲艷詞塡慾壑。
心乎古調作新譜，創作和聲振木鐸。
伯牙知音有子期，志在高山遊碧落。

海天翹首何傾慕，眼前恍見飛黃鶴。黃鶴飛在白雲端，鳴合鈞天聲磅礴。

偶一歌成皆絕響，傳芭代舞躋仙閣。東風駘蕩「百花亭」，鏗爾鼓瑟和絃索。

聲聲微妙沁肺肝，心神歡愉花間酌。兩大舞曲方告成，三大樂章繼有作。

拜獻軍樂「黃埔頌」，黃鐘大呂響閎廓。神功破陣樂復興，壯志激越顯忠恪。

不怒而威天下平，無言而感龍虎躍。發揚蹈厲動風雲，雄聲鎗鎗奪敵魄。

伸張正氣正人心，莫謂人心生本惡。喚醒國魂真國手，展詩應律高一著。

升歌鹿鳴律和暢，一唱三嘆德宏博。從天蟠地極高厚，洞心駭耳人驚愕。

擊鼓鳴鐘歌七德，表功昭德舞羽籥。八音克諧能通神，清明廣大啟天鑰。

文壇譽之以美名，樞府錫之以崇爵。盡善盡美奏韶箾，大樂還魂信可託。

註　「百花亭」指鋼琴獨奏曲「百花亭組曲」。
　　「黃埔頌」爲慶祝陸軍官校成立四十週年紀念之大樂章。

（二）大漢天聲歌　（有序）　何志浩

余與黃友棣先生合作歌曲，不下百數十首，且多爲大樂章，並經華岡學府列入中華大典，此一盛事，微黃先生孰能成之。黃先生儒雅多才，沉潛樂藝。四十年來，遠道求師，專心作曲。抱定中國音樂現代化，世界化，而不忘中國化爲職志。由衷熱愛中華文化之傳統精神，世界音樂合英咀華。將調式和聲擴張變化，使我國音樂發揚光大。誠如其義大利業師卡爾都祺教授

所推許，黃先生之貢獻，不獨創立新的中國作曲方法，同時並建立與運用此項技術之理論體系。

默識先生平日之淡泊名利，艱苦耕耘，任重前驅，良非虛譽。曩余作「大樂還魂歌」，以誌欽

遲。近讀其「音樂創作散記」，益欽其不同凡響，爰作「大漢天聲歌」詠讚之。

中華民國六十三年三月十二日

孔聖刪詩訂禮樂，樂經早亡禮亦薄。後世紛紛雅俗事，及今落落孰與若。

洋洋盈耳屬正聲，惕惕忠懷振木鐸。睍睆寧輸百囀鶯，嘹空徒羨九皋鶴。

世推樂聖貝多芬，交響合奏迴不羣。辦音師曠今不作，民間雅曲竟無聞。

坐對笙鏞應太息，古國絃歌鮮文物。中華樂敎久已衰，幾輩名家多委屈。

佼佼黃君洵風雅，彬彬儒者光華夏。一心直指通靈犀，雙手善爲飛天馬。

黑夜羣星閃光芒，音樂講座屋簷下。困乏窮苦無所辭，心之所安樂爲之。

放棄尋求幸福夢，願作靈魂工程師。重洋負笈從專家，虛懷若谷獨覃思。

探究律呂數十載，技術理論一手持。中西今古同爐冶，銅管鋼琴合竹絲。

調式開創意境遠，和聲豐富泉源滋。作曲視爲分內事，心靈重擔少人知。

中國語文音樂化，中國風格挺新姿。藝術價值果何最，仁者敎化抱負大。

毀譽名利渾皆忘，天人物我同交泰。樂以和兼樂以成，諦聽何嘗止奏鳴。

有聲無聲鎔萬類，且耕且耘守寸誠。敢承己錯糾人錯，不與人爭與己爭。

百流分派終歸海，翠竹紅梅總是春。中國音樂現代化，世界會同拱北辰。

惟一正鵠中國風，發揚傳統眞精神。辛勞播種行不懈，貫徹斯旨力千鈞。

我常作歌頌國光，君爲配製大樂章。元音振盪揚四海，浩氣流轉彌穹蒼。

萬衆齊聲高歌唱，舉世同頌與虞唐。豈獨一曲名世紀，大漢天聲播八方。

(三) 大雅正音歌 (有序) 何志浩

黃友棣先生，廣東西江人，自少熱愛音樂、美術、詩歌與文學。畢業於國立中山大學文學院教育系。嘗遊學羅馬，得蒙廸安藝術研究院作曲學位；並考取英國聖三一音樂院提琴高級證書，再考取英國皇家音樂院文憑。回國後，獲中華學術院哲士。

其著作有：中國音樂思想批判，中國風格和聲與作曲，音樂教學技術，音樂創作散記，藝術新歌集，鋼琴曲集，舞劇曲集，民歌新編，提琴曲集，合唱歌集，獨唱歌集等等。與志浩合作者，有列入中華大典之中華樂府，中國民歌組曲集。張其昀博士譽之爲理論與技術並臻藝境之大音樂家。叠獲教育部文藝獎，中山文藝獎。作曲之多，不可勝數；傳誦之廣，無遠弗屆。

近世學者，稱黃友棣先生所作之「偉大的 國父」大樂章，仁風決決，謂猶大韶之樂。「偉大的中華」大樂章，張我華夏，謂猶大夏大的 領袖」大樂章，武功赫赫，謂猶大武之樂；「偉

之樂；「黃埔頌」大樂章，發揚蹈屬，謂猶一戎大定之樂。余遂爲作「大樂還魂歌」以慶之，又作「大漢天聲歌」以頌之，今復作「大雅正音歌」以美之。

中華民國六十三年九月二十八日。

東風不競西風惡，世風日下古風薄。滿城滿座靡靡音，國風雅頌何由作。

海浪洶洶激大風，波濤澎湃徹蒼穹。金聲玉振非凡響，夏舞虞韶奪化工。

自然萬竅鳴天籟，際會八方占物泰。豪氣昂昂八尺樓，靈根矯矯千年檜。

黃君當代音樂家，四海遊學書五車。既將絃管和古調，還編合唱伴「琵琶」。

窮究源流富研討，自成一家蚤聲早。融貫能將律調新，浮華已逐粃糠掃。

樂教移風易俗成，時代大樂振天聲。民歌組曲和聲美，元著超超莫與京。

中華樂府涵萬象，華岡哲士膺隆獎。咸欽肆外復閎中，既許開來還繼往。

翛翛驚鳳曦高岡，歷歷麒麟下大荒。手爲天馬任揮寫，一曲爭傳揚國光。

伯牙妙手出東海，愧忝知音少文采。我詞君曲大樂章，求應切磋從不怠。

中國風格大國風，中興氣象贊天聰。大雅正音啟聾瞶，名世何殊汗馬功。

註　「琵琶」指所作之晉詩「琵琶行」。

書名	作者	
中國聲韻學	潘重規、陳紹棠	著
訓詁通論	吳孟復	著
翻譯新語	黃文範	著
詩經研讀指導	裴普賢	著
陶淵明評論	李辰冬	著
鍾嶸詩歌美學	羅立乾	著
杜甫作品繫年	李辰冬	編
杜詩品評	楊慧傑	編
詩中的李白	楊慧傑	著
司空圖新論	王潤華	著
詩情與幽境——唐代文人的園林生活	侯迺慧	著
唐宋詩詞選——詩選之部	巴壺天	著
唐宋詩詞選——詞選之部	巴壺天	著
四說論叢	羅盤	著
紅樓夢與中華文化	周汝昌	著
中國文學論叢	錢穆	著
品詩吟詩	邱燮友	著
談詩錄	方祖燊	譯
情趣詩話	楊光治	著
歌鼓湘靈——楚詩詞藝術欣賞	李元洛	著
中國文學鑑賞舉隅	黃慶萱、許家鸞	編
中國文學縱橫論	黃維樑	著
蘇忍尼辛選集	劉安雲	著
1984	GEORGE ORWELL原著、劉紹銘	譯
文學原理	趙滋蕃	著
文學欣賞的靈魂	劉述先	著
小說創作論	羅盤	著
借鏡與類比	何冠驥	著
鏡花水月	陳國球	著
文學因緣	鄭樹森	著
中西文學關係研究	王潤華	著
從比較神話到文學	古添洪、陳慧樺	主編
神話即文學	陳炳良 等	譯
現代散文新風貌	楊昌年	著
現代散文欣賞	鄭明娳	著
世界短篇文學名著欣賞	蕭傳文	著
細讀現代小說	張素貞	著

滄海叢刊書目

— 1 —